圖解台灣
日式住宅建築

作者 ■ 吳昱瑩

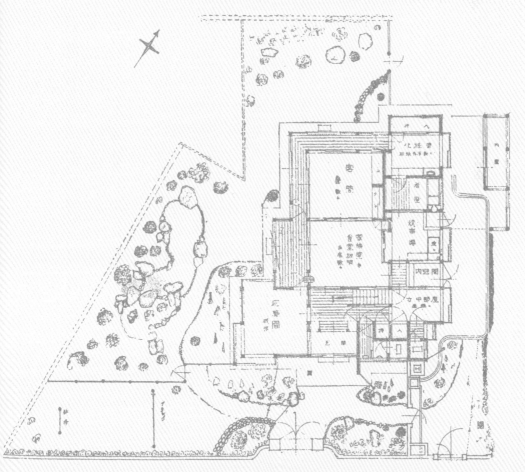

晨星出版

融入台灣生活史的日式住宅建築

　　日式住宅建築，無疑是台灣人對日本時代建築最為熟悉的一種類型。因為在日本時代，無論是分配給總督府所屬各機關，或地方政府各部門官吏的 官舍 ，或是民間財團會社分配給職員的 社宅 ，或者是在市街裡、移民村裡日本人所居住的一般 私宅 ，都是屬於日式傳統住宅的構築方式。這些日式住宅可以說是構成了戰前日本人統治台灣殖民機制的一環。

　　在台灣的日式住宅數量龐大，且無論是公私所有，都在戰後成為被政府接收的日產的一部分。政府將它們分配給公部門各級機關、機構、學校、國營事業等從屬的軍公教人員家眷居住，並收容了遷移來台眾多的官民。於是，日式住宅建築成為戰後跨越不同省分、不同世代的許多居住者，所擁有共同記憶的空間與生活場域。

　　隨著歲月的流逝，時代的推移，木構造的日式住宅逐漸腐朽老化，也無法滿足當代居住者對生活機能的需求，幾經增建或改造是戰後日式住宅建築的共同現象。日式住宅空間的原貌和精美之處大幅佚失，令人無法真正體驗日式住宅空間的精髓，亦難以看清這些建築的構築原理，理解這類建築的居住文化。

同時隨著經濟的高度發展，城鄉快速的開發建設，在市街中心占據廣大土地幅員的日式住宅建築，被視為是珍貴土地取得的來源。於是這類建築在台灣各地遭遇大量的拆除而快速消失，僅有一部分在保存運動下被賦以文化資產的身分得以殘留，或改造成不同於原始機能的再利用姿態出現。現在，我們已很難認識在台灣建築史與生活史中重要的日式住宅建築了。

　　本書著者吳昱瑩博士，負笈東瀛，學識淵博，由她來撰寫介紹日式住宅建築的專書最為合適。本書圖文並茂，集結眾多實例，以圖解方式和多樣的觀點，深入淺出的介紹此類建築，兼具學術性貢獻與知識性傳遞的不同面相，實在是一本值得閱讀的好書，特此為文推薦。

<div align="right">

黃俊銘

中原大學建築系副教授

2018.1.23

</div>

自序

台灣日式住宅：
多元而兼容並蓄的住宅居住文化

　　台灣的文化資產保存運動，由1970年代的林安泰古厝保存運動開始，1990年代以後，近代建築的保存受到矚目，古蹟保存的概念也漸漸的擴展到民間。而日式住宅的保存以及受到關注，則要等到2000年以後才有較多的發展。台灣的社會風氣長期受到殖民統治的遺留，雖然對於「荷治」、「清領」、「日治」等名詞一直有著爭論性，但也因為加諸的外來統治，對台灣而言，在文化上便具有多元而兼容並蓄的樣貌，成為台灣文化獨具而難得的特色。

　　台灣的居住文化即是在此環境下所產生的結果。例如：關於家裡穿脫鞋子的狀況，從一些朋友得知，發現大部分的台灣人在室內是穿拖鞋或赤腳，與中國或西洋不同，反而是受到日本人的影響為多。此外，穿脫鞋子的位置也不太一樣，有些人是在室外穿脫鞋子，有些人會把室外鞋穿進來，在室內換拖鞋。不管是哪一種狀況，日式住宅的「玄關」空間之概念，就這樣遺留在我們的生活裡。在這本書裡，主要介紹台灣日式住宅的名詞及概念，有些是源自於日本住宅生活，有些是因為台灣高溫多雨，又有許多白蟻，在如此惡劣的氣候與環境下，當時日本技師為了適應風土，進行實驗、調適及設計的結果。因此，雖然這些日式住宅感覺起來好像跟日本人慣居的住宅很像，但是經過台灣本地化的適應，以

及當時日本、西洋、漢人文化交融的結果，遂成為台灣獨有的文化之一。這也是本書想帶領讀者認識更多台灣居住文化特色的初衷。

《圖解台灣日式住宅建築》的成書，要感謝許多人。首先感謝為這本書寫序的中原大學建築學系黃俊銘教授。黃老師是我的碩士班指導教授，求學期間受到老師許多的指導及照顧。而最特別的是，在寫書的過程中，得知嘉義的嘉木居日式住宅修復完成，也很慶幸地把它納入本書。嘉木居是黃俊銘老師小時候居住的住宅，當時為自來水廠的公家宿舍，後來黃老師一家搬離後，屋子曾閒置一段時間，現由薛俊朋先生修復經營再利用。目前嘉木居做為嘉義地區古蹟文化推廣的地點，在這次的調查當中，感謝薛俊朋先生的得力幫助。而在構造專業的指導當中，感謝楊勝技師給予指導及斧正，以及晨星出版社胡文青編輯之協助。最後感謝我的家人，在寫作過程中，不斷地給予鼓勵。

2018.01.13

目次 Contents

從空間及機能看日式住宅

從結構及技術看日式住宅

台灣日式住宅空間示意圖

台灣的日式住宅的平面空間可以分為「廣間型」、「中廊下型」、「雙邊走廊型」（詳見本文p103），圖示住宅為典型的「廣間型」。明治維新以後，日本人在公務上過著西化的生活，但是回到家裡，平時生活仍為日式，配合接待客人、處理公務之需要，發展出「應接間」的西式空間來。而客人從「玄關」進來以後，在「廣間」等候，到「應接間」談論公事，因此「廣間型」可以說是一種以待客為中心的空間概念。

日本人的精神生活是「公」、「私」區分，「表」、「裏」區隔，這樣的觀念反映在日本人的近代住宅當中，並沿用到台灣日式住宅的設計標準圖。一個完整的日式住宅單元可以區分為主人空間、中介空間、待客空間、服務性空間。「座敷」又稱為「床之間」，為一家精神之所在，是主人的空間領域，同時接待重要的客人；「應接間」則接待公務上的客人，形成了「公」、「私」區分之領域。主人空間還包括有茶之間、書齋等，反映了家族本位意識漸漸的抬頭。而服務性空間通常設於基地條件較差的位置，主要包含台所、風呂、大便所、小便所、女中室等，與用水及用火相關者皆集中在一處。

1 參考資料《辛志平校長故居暨修護計劃總成果報告書》

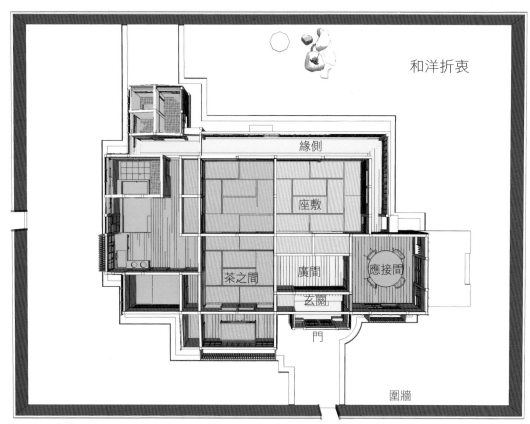

和洋折衷

緣側

座敷

茶之間　　廣間　　應接間

玄關

門

圍牆

平面示意圖

	主人空間		待客空間
	中介空間		服務性空間

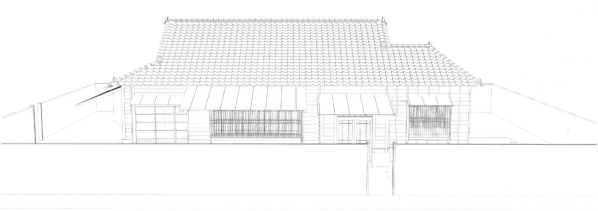

|外|觀|立|面|篇|

① 表門（おもてもん：omote mon）：日式住宅的大門，也是正式入口。設置於住宅正立面前，進去直通玄關。

② 外壁（がいへき：gaiheki）：在住宅四周的圍牆，隔離出「內」與「外」的空間分別。

③ 雨漏溝：作用於從屋簷上流下來的雨水經由溝渠排出，以避免雨水淤積而造成堵塞的現象。

④ 下見板（雨淋板，したみいた：shitamiita）：以一片一片橫向木板構成，是台灣日式住宅的典型外壁。

⑤ 格子窗：日式住宅開口部以縱向排列的細木條為傳統設計意匠，從外側看不到內側，提高住居隱私。

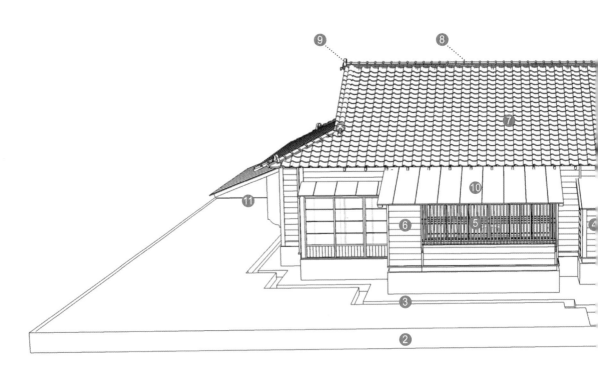

⑥ 雨戶（あまど：amado）與戶袋（とぶくろ：tobukulo）：保
護緣側及障子的木板構材。

⑦ 引掛棧瓦（ひっかけさんがわら：hikkake sangawara）

⑧ 棟瓦（むねがわら：mune gawara）

⑨ 鬼瓦（おにがわら：oni gawara）

⑩ 庇（ひさし：hisashi）：緣側等屋頂使用，通常為金屬材。

⑪ 軒下（のきした：nokishita）：出簷下的空間，通常與緣側
之防暑、防雨相關。

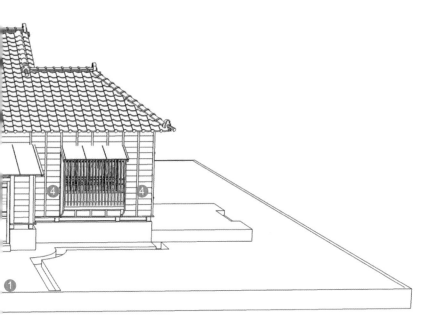

|室|內|空|間|配|置|篇|

❶ 玄關（げんかん：genkan）：日式住宅的主出入口，通常屬
於主人出入使用。必須要在玄關脫鞋入內。

❷ 廣間（ひろま：hiroma）：連接玄關與室內空間之間的中介
空間。

❸ 座敷（ざしき：zashiki）：日式住宅最重要的地方，通常位
於南向或整個住宅當中氣候最好的地方，隔著緣側，面對庭
園。為主人活動空間。

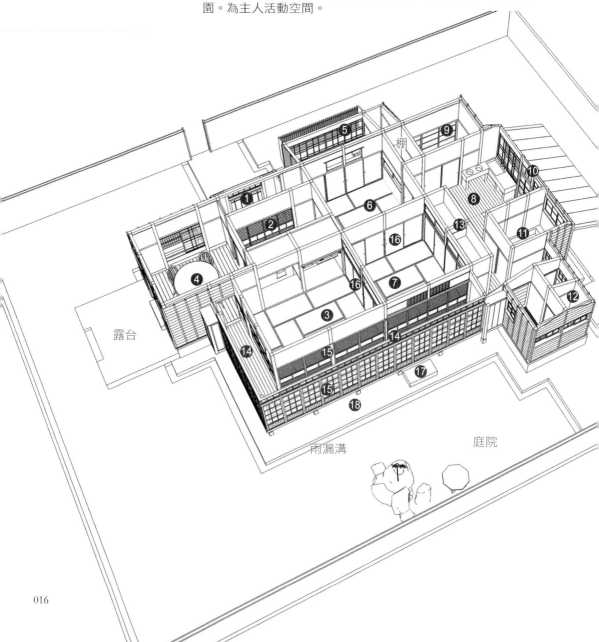

❹ 應接間（おうせつま：ōsetsuma）：接待客人的地方，通常為西式做法，擺上西式傢俱。

❺ 書齋（しょさい：syosai）：住宅主人讀書的地方。

❻ 茶之間（ちゃのま：cyanoma）：家族團聚的地方。西式的為食堂。

❼ 次之間（つぎのま：tsuginoma）：通常做為寢室用途。

❽ 台所（だいどころ：daidokoro）：相當於中文的「廚房」。以前又稱為「炊事場」。

❾ 女中室（じょちゅうしつ：jyocyūshitsu）：為家中女傭（女中）住的地方，通常不超過2疊。

❿ 勝手口（かってぐち：katteguchi）：家中女眷及傭人之出入口。

⓫ 風呂（ふろ：furo）：相當於中文的「浴室」，也指泡澡的浴缸。

⓬ 便所（べんじょ：benjyo）：相當於中文的「廁所」，有分為「大便所」、「小便所」。

⓭ 押入（おしいれ：oshiire）：日式住宅當中儲藏物品，尤其是棉被的地方。

⓮ 緣側（えんがわ：engawa）：連接室內與庭院的中介空間，以障子做為區隔。

⓯ 障子（しょうじ：syōji）：隔絕室內與室外之間的拉門，代表空間之間轉介的中介空間。

⓰ 襖（ふすま：fusuma）：隔絕室內與室內之間的拉門，代表完全的隔離。

⓱ 沓脫石（くつぬぎいし：kutsunugiishi）：從緣側走到庭院時，轉接室內與室外之間高度差異。

⓲ 犬走（いぬばしり：inubashiri）：為了防止因為泥濘而直接弄髒建築物，並保護建築物的基礎部分而設置。

|構|造|架|構|篇|

1 梁（はり：hari）：撐起建築短邊方向的承重力量。

2 柱（はしら：hashira）：撐起室內結構，從屋頂到基礎縱向力量的支撐。

3 桁（けた：keta）：建築物長向方向的支撐。

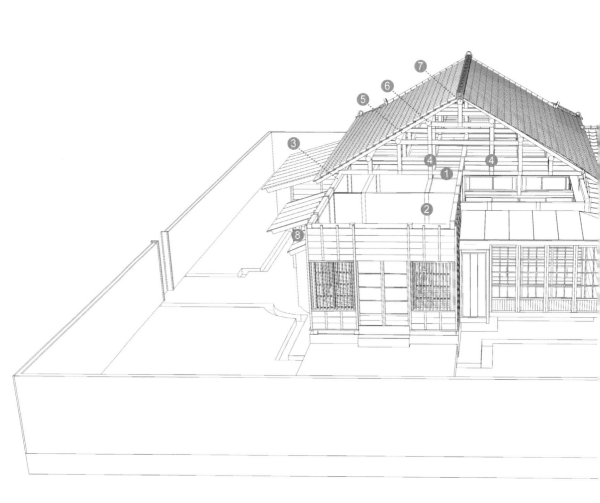

④ 束（つか：tsuka）：中文稱為「短柱」，是小屋組（屋架）縱向力量的支撐。

⑤ 垂木（たるき：taruki）：中文稱為「椽木」，構成屋頂面的材料，置於屋頂斜率方向。

⑥ 母屋（もや：moya）：中文稱為「桁梁」，置於「束」、「梁」交會的上方，屋頂長向的支撐。

⑦ 棟木（むなぎ：munagi）：中脊，具有神聖意涵。

⑧ 軒（のき：noki）：中文稱出簷、簷口，由屋頂、外牆所構成的空間。

|屋|瓦|位|置|篇|

❶ 引掛棧瓦（ひっかけさんがわら：hikkake sangawara）：
構成屋面最主要的瓦。

❷ 軒瓦（のきがわら：noki gawara）：顧名思義，就是用在
「軒」，也就是在屋簷簷口的瓦。

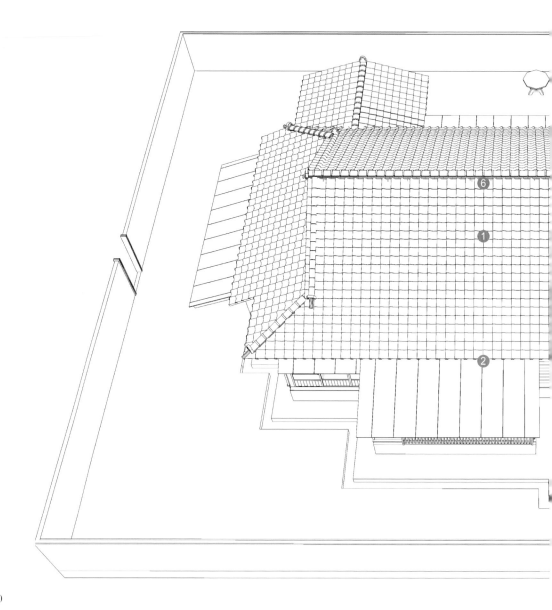

③ 鬼瓦（おにがわら：oni gawara）：安置在屋脊的頭，有避邪、除災及裝飾的作用。

④ 巴瓦（ともえがわら：tomoe gawara）：「鬼瓦」的前面會用「巴瓦」收頭，除了美觀以外，有防水的作用。

⑤ 棟瓦（むねがわら：mune gawara）：在棟（中脊）上面的瓦通稱為「棟瓦」。

⑥ 熨斗瓦（のしがわら：noshi gawara）：「熨斗瓦」用以疊砌「棟瓦」（中脊）。

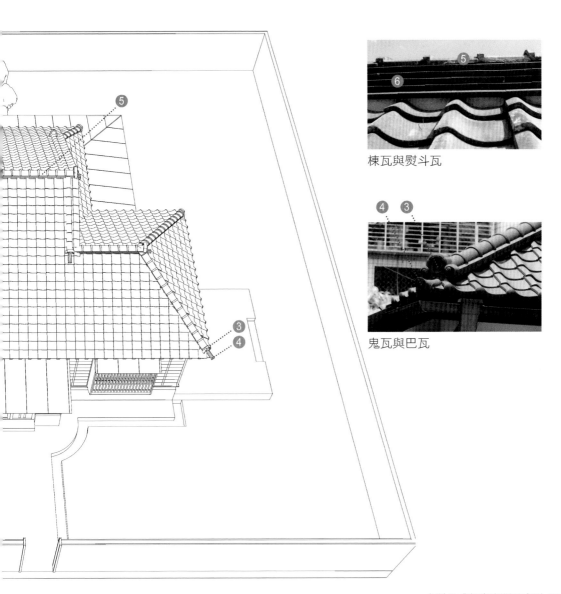

棟瓦與熨斗瓦

鬼瓦與巴瓦

導論

具多元文化特色的
台灣日式住宅

　　台灣從古而今融合多元的外來文明，隨著日人統治來台，在適
應生存條件及各種天然災害上，遂進行了針對台灣住宅的研究及改
善，形成蘊含台灣特色的「日式」住宅，其所造就出的住宅面觀相
當豐富多樣，可謂是文化差異下的激發與創新。

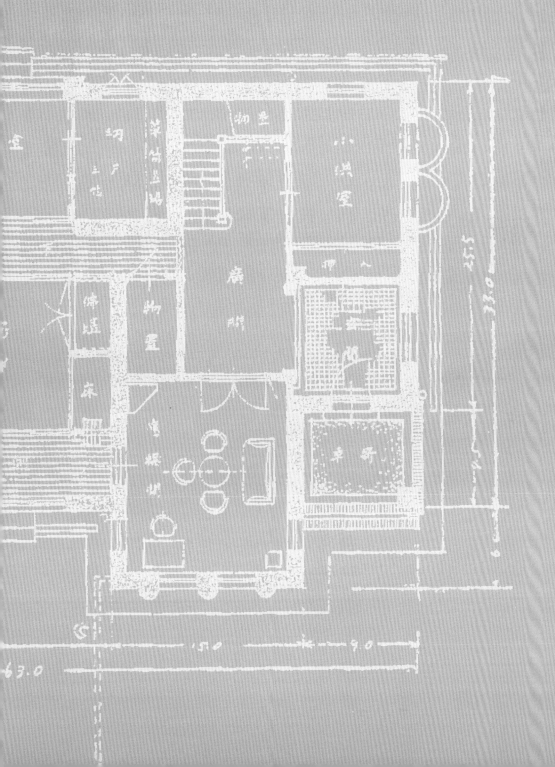

日式住宅在台灣

居住，是人類的本能。在遠古時代，住居提供了遮風避雨以及就寢的人類基本生存要求，後來用火的技術越來越發達，也開始在住宅中招待客人、舉辦社交。住宅本來是為了人類生存而建造，到了近代以後，由於住宅功能的複雜化，更成為身分地位的象徵。而在另外一方面，住宅做為實用、防災等實際性功能又更加提高，又隨著近代隱私權及家庭環境的轉變，而有了新的空間以及觀念。

每一個文化都有不同的居住特色，尤其在台灣面對多元的外來文明，其蘊含的住宅文化便相當多樣。日治時代居住於台灣的日本人，將他們熟悉的住宅樣式引進台灣，而成為我們今日所熟悉的「日式住宅」（或者

台北賓館

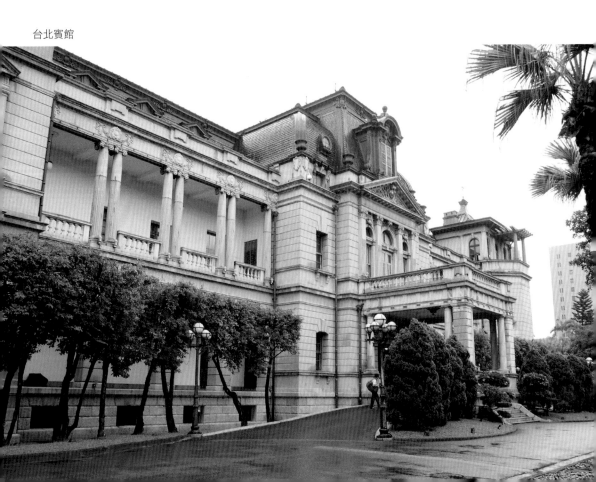

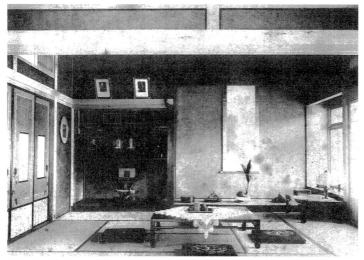

日式住宅中的座敷空間

有人會稱為「日式宿舍」）。在本書當中，則將這些老房子稱為「台灣日式住宅」（或簡稱「日式住宅」）。「台灣日式住宅」大部分都是官方所建的官舍，因此有人會稱為「日式宿舍」，但是也有工廠會社所興建的「社宅」等其他類住宅，而在日治後期的昭和時代，出現由私人所建的「私宅」，並非全部都是官方宿舍。因此稱為「日式宿舍」並不能代表它的全貌，故稱之為「台灣日式住宅」。

看到日式住宅，大家對它的印象是雨淋板外觀，以及屋頂由瓦片覆蓋；而在空間特色上，日本特殊的空間「座敷」空間及「榻榻米」地板、「緣側」空間，皆代表著日本住宅文化；台灣總督府在統治初期就已經訂下

官舍及各住宅的建築規則，引入了日本書院造武家住宅做為官舍標準圖面，同時，配合台灣的氣候，將地板高度提高，並針對台灣暑熱、多暴雨、地震多等災害，以及衛生不良的環境，加以改善。尤其是白蟻的問題，日人在1912（大正元）年開採阿里山木材以後，大量使用台灣檜木。同時，面對近代化及西洋式生活，當時的日本人不僅面臨到西化與傳統之平衡問題，同時也遇到台灣本島居民文化之問題。而到了戰後，台灣日式住宅部分由遷移來台的外省族群接收，也有本島族群的住民移入，漢人居住文化與日本居住文化不同，所接受的居住條件當然有所不同，也使得在台灣的日式住宅有著不同程度的改建，直到近十年來的保存運動，這些台灣日式住宅才得以恢復原貌。

由於承襲日本近代的住宅空間，台灣日式住宅令人有「日本化」的印象。而事實上也是如此，如果去日本旅遊，不論是傳統的溫泉旅館或是日式旅舍，以及現在新興以町家改建的青年旅館，台灣的日式住宅與這些日本本地住宅皆有類似的空間。要理解這些空間的組成，便要理解日本傳統的空間觀念，這和漢人三合院的文化大相逕庭，代表著不同民族之間不同的居住文化，反映了台灣文化多樣的內涵。

而在建築的工法上，也可以看到日本建築的技術，例如：牆壁、屋瓦等。而相較於日本位於溫帶氣候，台灣氣候跨越亞熱帶及熱帶，日本統治當時又有嚴重的瘧疾等衛生問題，造成台灣日式住宅在特殊的氣候環境條件下，與日本本地的日本住宅出現某些歧異，例如：高架地板、水泥混凝土的運用等。而常見於台灣日式住宅

日式住宅（高雄中油宏南宿舍群）

的雨淋板在日本本地倒不是很常見，這些細部的做法，
是我們可以仔細欣賞日式住宅特別的地方。其次，以圖
文並茂的方式，來深入淺出的介紹台灣日式住宅，其
中關於日文名詞的意義及由來的部分，更利用日本當地
拍攝的照片加以補充解說，希望能夠帶給讀者正確的觀
念。

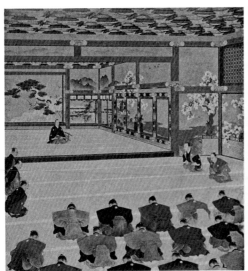

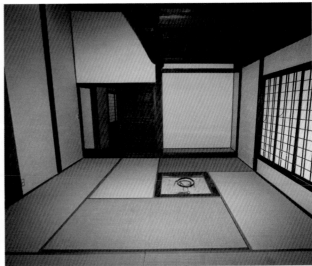

二條城為典型的武家書院造建築（大政奉還紀念繪畫）　茶室通常為數寄屋（日本德島武家住宅）

近代日本住宅發展過程

　　在談台灣的日式住宅建築以前，一定要先談到日本的住宅發展的進程。在長久的日本住宅發展史當中，只有貴族、官吏及武士享有特權，日本建築史上所謂的寢殿造、書院造、數寄屋，所指的都是屬於少部分上層階級的住宅。

　　日本古代的住居，融合了南方高床式建築以及北方的豎穴居建築。所謂的「高床」，即是把地板打高，這個「床（ゆか）」成為日本住宅的特色，也使日本人在地板上生活居住；豎穴居則影響了「土間（どま）」空間，也就是赤足踩入的空間。在日本人的家裡往往必須脫鞋，也就是「床-土間」的觀念。

寢殿造爲日本平安時代貴族的住居，鋪著地板，達官貴人坐在榻榻米上，用完即收回去。直到室町時代以後，武士力量開始增大，書院造住宅開始漸進性的發展。書院造最重要的重心是「座敷」，亦成爲日本住宅最重要的空間，「座敷」由「床の間」、「違棚」、「書院」組成，爲主人及主人招待重要客人的空間。「座敷」通常設置在南邊，隔著「緣側」可以看到庭院。書院的格式在江戶德川幕府時達到高峰，武士在領地及江戶城興建「屋敷（大住宅）」，這些武家住宅由大大小小的房間所組成，其平面呈雁形，在入口設置「式台玄關」代表身分差別，主要的待客空間爲書院，有書院、小書院，以及個人生活空間的御座，還有許多「台所（配膳空間）」可準備膳食。而相較於規則化的書院造，受到茶道及禪宗影響的數寄屋形式則較爲自由。

日本武家住宅的座敷（日本德島武家住宅）

在「玄關」脫鞋成爲拜訪日式住宅時的共同禮儀（辛志平校長故居）

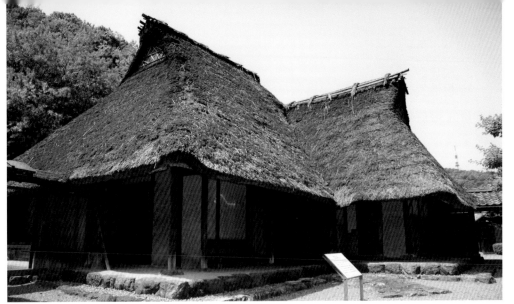

日本傳統農村住宅為「民家」（民居），年代久遠者為茅草鋪的屋頂。「民家」在日本各地的平面及屋架構造各自發展，呈現不同的系統

　　相較於武士統治階級，在德川幕府的統治之下，以武士為中心訂定嚴格的階級制度，分為士、農、工、商，階級嚴明，不得僭越。一般的農民、漁民或商人居住在「民家（民居）」或「町家（街屋）」，受限於《禁奢令》，大部分為茅葺屋頂，家屋形式亦簡陋，與武士住宅大不相同。由於幕府嚴屬管制民間的奢華，對於民眾之房屋形式，管制甚嚴，例如：在江戶末期之前，街屋面寬不得超越2間（360cm），也不准興建二樓。直到江戶末期，大坂[1]的商業發達，在天高皇帝遠，幕府難以管制的情況下，商人開始破壞規制，以彰顯自己的經濟能力。

　　明治維新打破了舊的時代體制，但是大量失業的武士也成為社會問題。明治新政府在1872（明治5）年由大藏省訂定住宅及居住者的標準，沿用了書院造武家住

1 大阪的舊稱。

宅的格式訂定官舍，影響到日本近代以後住宅的發展，同時也影響到台灣的日式住宅。歷經了明治維新的文明開化，以及四民平等的新精神之下，在居住文化上也打破許多傳統規制，武家住宅開始在民間流行起來，代表書院造傳統的「座敷」、「玄關」，就成為日本住宅的象徵。

　　日本官員興建洋館建築做為政治、社交之用，官員穿上洋服、吃洋食，代表了在近代化過程中，日本人脫亞入歐的傾向。明治初期的上層階級的住宅為「和洋併置」構造，也就是有「和館」及「洋館」兩棟房子並列、分開設置。「洋館」配合明治政府西化政策，成為社交、談論政事、接待客人的地方，並設置「和館」

在市區，做生意的人興建「町家」（街屋），前面為店鋪，後面為住家

在東京大學建築學科前面的孔德像

做為私人生活領域。當時的生活多半在辦公回來以後，官員在家要脫掉洋服、換上輕便的浴衣，在榻榻米上休息，而當時家中女眷普遍觀念仍然還是要穿著和服，過著較為傳統的生活。日本早期的「和洋併置」的住宅，包括岩崎家洋館（1896）、澀澤邸洋館（1888）、岩崎家深川別邸（1889）等，由東京帝國大學造家學科（建築學科前身）「御雇外國人」教授孔德（Josiah Conder）（1852-1920）及其學生進行設計，這些學生也是日本第一批受西方建築教育的建築家。

　新的西洋文化對於日本傳統文化造成相當大的衝擊，由於日本傳統居住文化為在地板上鋪榻榻米席地而坐，穿著和服，吃米食，受到西方文化影響後，使用桌椅的習慣才傳入日本，同時，著洋服、吃洋食等新的生活習慣，更是考驗了原有住宅的空間配置。在社交場合被要求西化，家庭生活又要過傳統的日本生活，尤其進入大正時代以後，西化程度更為加深，一般公家人員的住宅面積有限，在在考驗了建築從業者的設計能力。

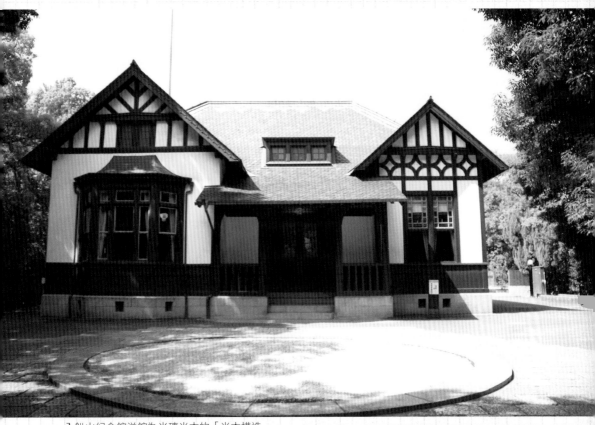

入船山紀念館洋館為半磚半木的「半木構造」

延 伸 閱 讀／日本「和洋併置」案例

「入船山紀念館」（廣島縣吳市）

在廣島縣吳市的「入船山紀念館」（舊吳鎮守府司令長官，1889）。其分為兩大棟廣大的洋館及和館空間，洋館的構造為半木構造，洋館與和館之間以走廊連接。洋館的部分包含了廣間、應接間、食堂（餐廳）等空間，做為官員接待、以及處理公事之用，代表了明治初期受到西化的影響後，洋式空間成為高級官員的正式社交空間，擺上西式桌椅等傢俱做為展示，並復原金碧輝煌的金箔壁紙「金唐紙」。

應接間、食堂貼上金碧輝煌的壁紙，圖樣以花鳥草木為圖案，稱為「金唐紙」。做工精緻、技術珍貴，被日本指定為國寶

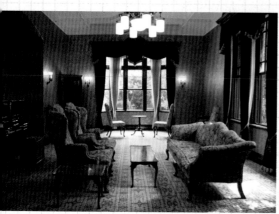

入船山紀念館洋館應接室展示

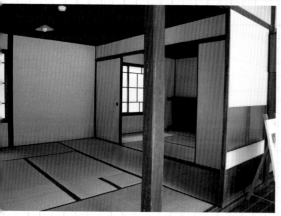

入船山紀念館和館是當時上層階級的家居生活空間

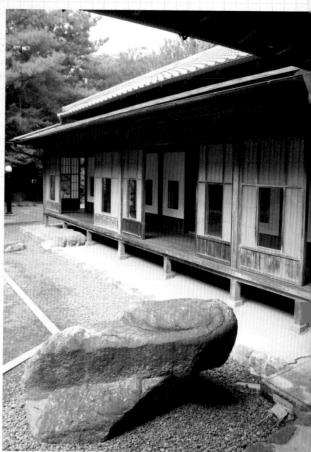

入船山紀念館和館庭院

台灣日式住宅的發展及特色

　　日本於1895（明治28）年取得台灣，台灣是日本第一個海外殖民地，對於日本人而言，是展現國力的最好場所，是內地政策的試驗地，但也由於接收台灣時疾病猖獗，以及高額的經費挹注，曾經出現台灣去留論說。最後，雖然日本人將台灣留下來，但是首先面對的就是衛生環境的改良。日治初期日本人對於台灣本地的磚造、土造住宅不習慣，大量將日本本地的住宅形式移入台灣，結果還是不敵台灣當地的熱帶氣候及地震、白蟻的破壞。

抬高地板的作法是為了改良衛生（青田七六）

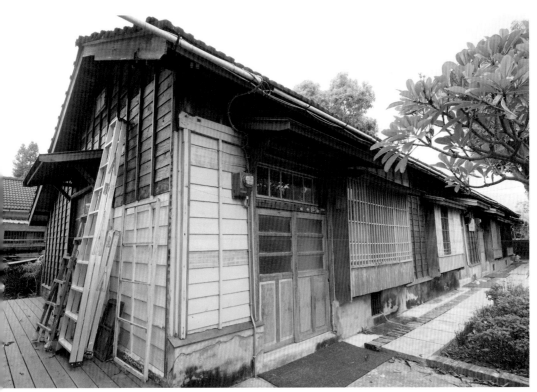

大開口的推拉窗加上層層的出簷為其特色（嘉義舊監宿舍）

　　1898（明治31）年總督府聘請後藤新平為民政長官，在政策及制度上有很大的改變，並且聘請許多優秀技師來台任職。1900（明治33）年頒布《台灣家屋建築規則》，奠定台灣的家屋尺度、地板高度、家屋材料以及都市的樣貌。在經過1907（明治40）年的修正後，此例法對台灣住居及都市環境的重要影響為：

1. 規定地板高度至少要二尺（60cm）以上，並設置通氣孔做為空氣流通及掃除之用，影響台灣日式住宅地板抬高的特色。
2. 規定住宅的高度，以及天花板的高度，使其保持在八尺（360cm）以上。
3. 鼓勵用石材或磚造來建造住宅，或是砌成基礎。
4. 重視採光、排水、衛生。

5.都市的街屋必須要設置騎樓，規定了都市住宅臨棟
　建築之間的距離，並設置排水溝、人行道，規劃行
　道樹種植位置。

　　在1900（明治33）年制定《污物掃除法》及施行規
則，實際的規定人民清潔環境的事項，設置塵芥箱（垃
圾桶）並實施大清潔法。

　　而為了改善衛生環境，在1896（明治29）年，總督
府聘請爸爾登[2]（William Kinninmond Burton）（1856-
1899）為台灣總督府民政局衛生顧問技師，與當時任
職內務省的後藤新平有著密切的關係。爸爾登規劃台
北市街水道，引水入台北水源地（今台北自來水博物
館），是整個日本帝國殖民地中最早完成上下水道的地
方，甚至早於東京都內的上下水道設施。

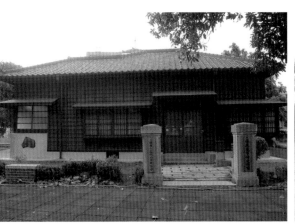
適合台灣氣候設計的日式住宅（二林公學校）

仿日式寄棟造雨淋板的台灣人日式住宅

2　其在《台灣總督府公文類纂》的翻譯通常使用日文「バル
　トン」，中文文獻多用「巴爾登」，此處用總督府塑立銅
　像之拼寫方式「爸爾登」（收錄於尾辻國吉〈銅像物語〉
　《台灣建築會誌》第9輯第一號）。

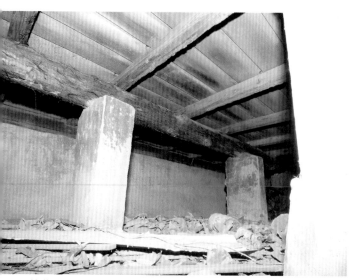
基礎床束使用水泥，是防蟻做法

後藤新平雕像。與兒玉源太郎總督雕像，原本放在新公園（今二二八公園），後來移到台灣博物館裡面

　　台灣的日式住宅有許多都屬於官舍，總督府在1896（明治29）年就已經頒布了官舍設計標準的相關規則，而於1905（明治38）年頒布《判任官以下官舍設計標準》將判任官官舍分為甲、乙、丙、丁一、丁二等5種，成為官舍住宅的建築標準，其後再逐次修訂。於是架高地板、書院式武家住宅就成為台灣日式住宅的標準設計。雨淋板牆、黑色屋瓦就成為外觀上顯著的特色。

　　由於台灣有白蟻、颱風、地震等天然災害，台灣總督府也針對這些災害進行研究及改善。台灣總督府的營繕單位早期歸屬在土木課之下，一直到1929（昭和4）年才獨立成為官房營繕課，並設置中央研究所做為研究單位。1929（昭和4）年台灣建築會成立，會員以營繕課課員為中心，也包括業界、學界重要人物。台灣島內建築知識有了公開交流的地方，在這些單位的技師的實

驗及研究之下，對於暑熱、白蟻、地震、颱風等天然災害進行相當多的研究，其中對木造建築危害甚大的白蟻問題，在1912（大正元）年阿里山開始出產木材後，大量使用阿里山檜木，並有技師大島正滿設計「防蟻水泥」專利，針對白蟻喜歡聚集在陰濕地方的習性，利用在建築基礎以及牆壁部位加強效果。後期栗山俊一技師對防蟻及防暑的材料均有研究，發明防暑磚等專利，白蟻問題才得以解緩。另外，日本人比較喜歡居住在開放性的大開口空間，但由於大開口空間容易引入過多陽光，因此以伸長簷廊、強調通風的方式來增加房子的舒適度。綜上所述，為了適應台灣的氣候，有所適應及調整，也可以視為一種在地化，具有特殊性及重要性。保存這些台灣日式住宅，可以看到這些技術史的演進，以及文化差異下的激發及創新。

日本的住宅觀念對於台灣的日式宿舍影響在於：以木造為主，住宅的材料亦以植物性材料為主，反映了日本人師法自然的觀念。而在空間之間，有許多中介空間，可以轉換「內」與「外」，藉由襖與障子分隔，呈現不完全的隔間，以此做為區別，不完全的隔間可以內外相互流通，空間具有轉換性。以「座敷」為主的空間階層，代表了「主」、「從」的父家長制度觀。「押入」等儲存空間，代表了日本人對於空間使用的極度利用，同時也反映了1920年代近代化過程中，西方的居住空間影響的過程。

總督官邸（台北賓館）

　　台灣日式住宅最早為和館及洋館並置的「和洋併置」，後來變成「和洋折衷」，漸漸普及於一般階層，與日本近代住宅的發展相同。現存台灣早期典型的「和洋併置」住宅有：總督官邸（1901）、原台灣軍司令長官官邸（1907）、台南縣知事官邸（1900）。

　　總督官邸建於1901（明治34）年，1912（大正元）年由於白蟻侵蝕木架而大舉改修，修膳時採用最新的鋼構屋架，並設計馬薩屋頂，呈現華麗的風格。第一代總督官邸由福田東吾及野村一郎設計，第二代由森山松之助主導，均為日治時代總督府營繕課重要建築師。由兒玉源太郎總督開始使用，至第十四代末代總督安東貞美總督離台為止，總督官邸掌控了台灣政治的核心，成為近代史密不可分的一部分。在建築之初即做為總督辦公、接待皇族以及貴賓的公務功能，二樓有部分做為私人生活的領域。1912（大正元）年大修以後，做為總督辦公以及接待的功能更為

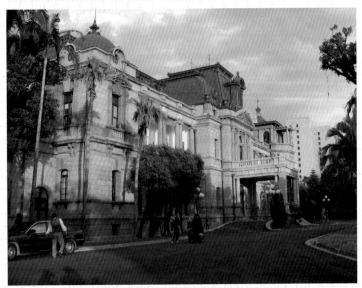

總督官邸（早期和洋併置案例）

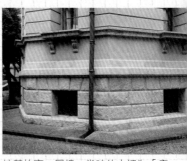

地基抬高一層樓。當時的人認為「瘴癘」由地下冒上來，因此要抬高基礎，做為衛生通風之用

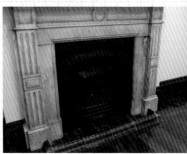

深邃的外廊為陽台殖民地樣式的代表做法，可以避免牆壁被陽光直射

壁爐是洋式生活的象徵

加強，可以説是日治時代早期洋館做為接待公領域生活的代表案例。1920（大正9）年在旁邊建造和館，做為總督平日居所，可以想見當時日本人在私領域生活仍較為習慣和式生活。

為了適應台灣的氣候，總督官邸進行許多設計。在1912（大正元）年整修時因為白蟻蛀蝕嚴重，採用最新的鋼構屋架，以及使用馬薩屋頂，突顯其華麗的風格。外觀上有深邃的廊道，以及抬高一層樓的地板。廊道為典型陽台殖民地樣式[3]的做法，外牆不直接外接，以廊道做為中介的轉換空間，使陽光不直接照射室內，是熱帶地區常見的設計方式。抬高地板是日本人認為地面會有濕氣，為了保持居住環境衛生健康，因此必須要抬高地板。尤其總督官邸為日治早期住宅，建築樓層上足足抬高了一層樓。另外，壁爐為洋式生活的代表，在熱帶的台灣並無實用性，但是仍然可做為身分權力的象徵。

3 在立面上加上深邃的外廊，使得外牆不直接外接，以廊道為中介的轉換空間，使陽光不直接照射室內，是熱帶地區常見的設計方式。

從外觀看
台灣日式住宅

　　住宅外觀象徵一棟建築的靈魂所在，是以突顯其地域特色為要點，從外在條件也可以間接瞭解當時的生活要求及歲月更迭。而台灣日式住宅在居住空間上明顯強調其「階層性」及「區域性」，也深刻體現了日人在殖民統治上的文化基礎及歷史軌跡。

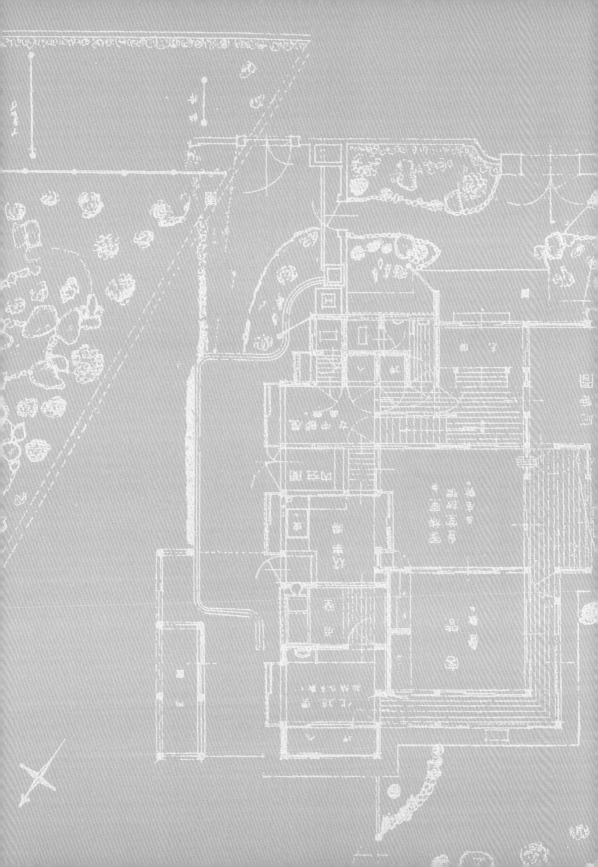

台灣日式住宅的類型

日治初期台灣治安差、衛生條件不佳，官員被派遣來台灣者都有類似外島加給的福利，宿舍住宅便為其中之一。因此台灣的雨淋板木造日式住宅中，有一半以上都是宿舍。由於入住宿舍有很大的限制，需依照職等配給，往往不敷實際使用（家人人數等），後期有日本人興建私人住宅，因此雖然外觀、工法類似，但是不能全部歸類為宿舍。

台灣日式住宅的分類主要有：「官舍」、「公營住宅」、「社宅」、「營團住宅」、「私宅」，另外還有「移民村」及「駐在所及警察宿舍」。而做為休閒及招待功能的「俱樂部」及「招待所」除了做為住居以外，多用為公家娛樂的功能。其中，「官舍」顧名思義即是指由官方營繕單位所興建，入住者的對象為總督府官

雙併，切妻（蒜頭糖廠）

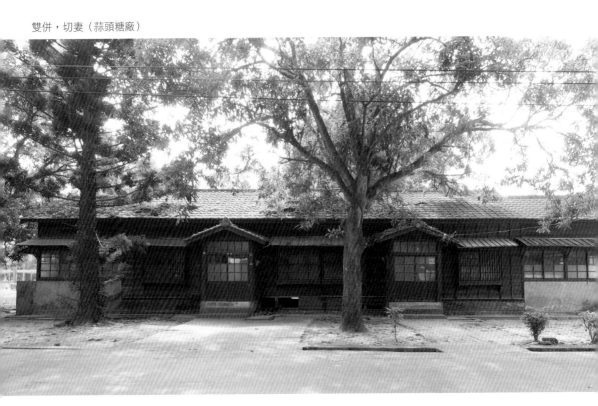

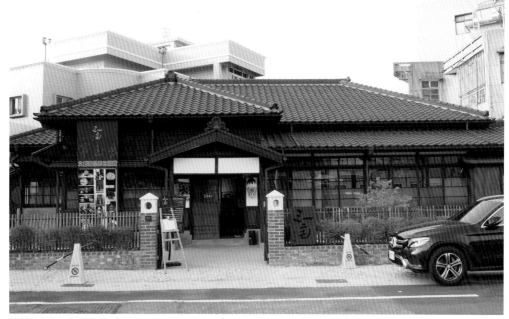

獨棟，寄棟（本田三一宅）

員以及官方機構的聘僱職員，等於是當時的公家宿舍。「公
營住宅」體系亦為由官方所興建，由官方租給民間人士居住
使用。「社宅」體系與總督府的殖產興業有關。當時台灣是
日本帝國殖民地，因此糖業、鹽業、菸業、香蕉等熱帶經濟
作物為當時日本帝國殖民經濟體系之下之產業。為了這些產
業，株式會社會興建「社宅」提供社員住宿。「營團住宅」
為後期戰爭時期由住宅營團[1]等建設公司所興建的住宅，等
於半官半民。而「移民村」為日本招攬本地勞力，來台成為
農業或工業的勞動力者的住宅，「移民村」的住宅形式較接
近日本傳統「民家」形式，與前幾者的形式有很大的不同。
「駐在所及警察宿舍」是在日治時代理蕃政策（原住民政
策）之下，蓋在山地隘勇線、警備線及「集團移住」部落，
控制原住民之用。其中的「營團住宅」、「移民村」、「駐
在所及警察宿舍」的營繕單位亦屬官方，為官方人士居住使
用，因此本書定義為廣義的官舍。

1 戰時受到物資限制影響，營團住宅多半較為簡陋，現存不多。

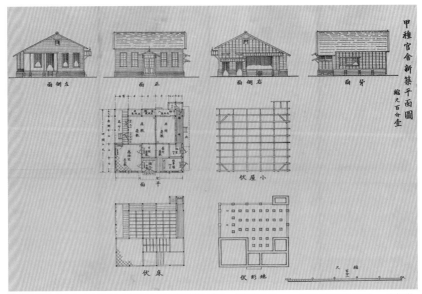

甲種官舍（引自「判任官以下官舍計設標準各廳ヘ通牒ノ件」，1905年05月18日，《臺灣總督府檔案》，冊號 1329，文號12）

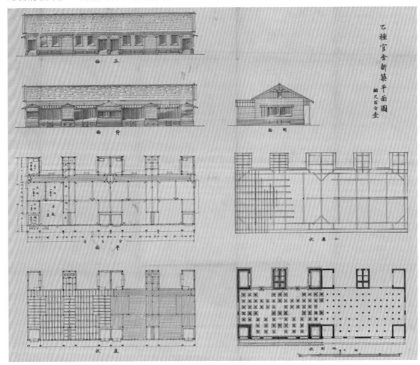

乙種官舍（引自「判任官以下官舍計設標準各廳ヘ通牒ノ件」，1905年05月18日，《臺灣總督府檔案》，冊號 1329，文號12）

階級劃分的官舍

　　「官舍」顧名思義即是指由官方營繕單位所興建，入住者的對象為總督府官員以及官方機構的聘僱職員，等於是當時的公家宿舍。官舍的最大特色在於住在什麼住宅由官階所決定，因此從外觀、建坪、空間配置等條件，可以看出這棟官舍的主人的位階。主要區分為高等官舍及判任官兩大類，另有各種職員宿舍、獨身宿舍、合宿舍等形式。

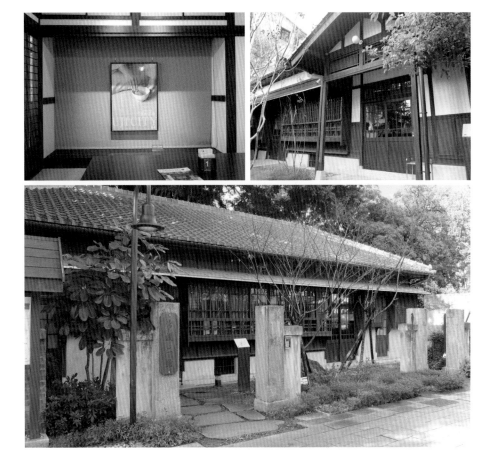

原為警察宿舍，包含各種官階的官舍，目前做為台中地區文學展示再利用（台中文學館）

官舍的設置源自於明治維新當時，由於新政府爲了要處理及安撫大量失業的武士，因此有許多補償措施，其中建築住宅在1872年由大藏省訂定住宅以及居住者的標準，採取租用的方式提供住宅，而這個公告之基準後來就成爲官舍建築之標準，亦沿用至殖民地台灣。

　　從統治初期開始，官舍的建築標準經過幾次的修正：1896年台灣總督府民政部將官舍等級區分爲第一種敕任官舍、第二種奏任官舍、第三種判任官舍。1905（明治38）年頒布《判任官以下官舍設計標準》改將判任官官舍分爲甲、乙、丙、丁一、丁二等5種，成爲官舍建築設計的標準。其改變之前熱帶建築規則，引入所謂「純內地式」住宅。也就是說，日本近代的書院造武家住宅正式成爲台灣官舍設計的標準。1917（大正6）年的《判任官官舍標準改正》又將其改爲甲、乙、丙、丁等4種，但均未確立高等官的部分。最後在1922（大正11）年的《台灣總督府官舍建築標準》則一併確立高等官1至4種、判任官甲至丁種之種別標準。總的來說，台灣總督府規定的判任官官舍標準大致可分類爲：甲種

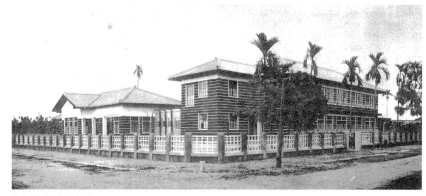

飛行第八聯隊官舍

官舍為23至25坪獨棟建築，乙種為18至20坪之雙併建築，丙種為13至15坪之雙併或多戶連棟建築，丁種為10至12坪之四戶或多戶連棟建築為主。

關於日治時代總督府官階的規定分為「敕任官」、「奏任官」、「判任官」：

「敕任官」為由天皇敕命任命的官員。

「奏任官」為由內閣總理大臣奏任其所屬各省及各省所屬官廳而任命之官員，以奏任官任命者必須要先通過「高等文官試驗」、「陸軍士官學校入學試驗」、「海軍兵學校入學試驗」。

「判任官」為各行政官廳高等官自具備資格中挑選一位任命者，此一等級官員為國家行政體制之基礎，相當於現今之基層公務人員。

明治38（1905）年頒布之《判任官以下官舍設計標準》

官舍類別	判任官官舍甲種	乙種	丙種	丁種一號	丁種二號
官等配給	獨立官衙長、各官衙部課長等判任官。	五級俸以上之地方廳各系所長及同等級首席者。	六級俸以下者	支廳勤務之警部補、看守長等。	巡察看守
建築面積	23坪	18坪	13坪	11坪5合	10坪2合5勺
空間構成	應接室8疊、座敷8疊、居間6疊、玄關2疊、台所2疊。浴室、炊事場、踏込、便所。	座敷8疊、居間4疊半二室、玄關2疊、台所2疊。浴室、炊事場、踏込、便所。	座敷6疊、居間4疊半、玄關2疊。浴室、炊事場、台所、踏込、便所。	座敷5疊、居間4疊半、玄關2疊。浴室、炊事場、台所、踏込、便所。	座敷7疊、居間3疊、台所2疊。浴室、炊事場、踏込、便所。

轉引自陳信安《台灣總督府官舍建築標準之研究》

大正11（1922）年頒布之《台灣總督府官舍建築標準》

高等官舍類別	高等官舍第一種	第二種	第三種	第四種
官等配給	總督府內總督及核心幕僚，包括敕任官、稅官長等總督府直屬官員	高等官三等、總督府所屬各官衙長及各課長、州事務官、中等以上校長等人員	高等官四等以下、總督府所屬各官衙長及各課長、中等以上學校長、郡守、一等郵便局長等同等級官員	高等官六等以下、稅務支署長、專賣支局長等與同等級官員
建築坪數	100坪以內	55坪以內	46坪以內	33坪以內
建築形式	一戶建（獨棟）			

判任官舍類別	判任官官舍甲種	乙種	丙種	丁種
官等配給	判任官二級俸以上州廳郡課長、支廳長、法院監督書記、監獄支監長、二等郵便局長、稅務支署長、專賣支局長等與同等級官員。	判任官五級俸以上郡課長等同等級官員。	判任官六級俸以下者	巡察、看守同等待遇官等官員。
建築坪數	25坪以內	20坪以內	15坪	12坪
建築形式	二戶建（雙併）			四戶建（四連棟）

轉引自陳信安《台灣總督府官舍建築標準之研究》

台灣的官舍包括：等級最高的「敕任官」官舍，現在留存者有總督官邸（台北賓館）、原台灣軍司令官官邸（孫立人將軍官邸）等。不僅建坪面積大，同時存在和館與洋館，是和洋並置建築。「奏任官」所住通稱為「高等官官舍」，其中包括：郡役守官邸、校長官邸、高等警察宿舍等，另外還有數目最多的「判任官舍」。以及供給基層雇員居住的「職工宿舍」，或是「合宿所」、「獨身宿舍」、「事務所並宿舍」，還有以招待貴客為主的「招待所」。

　　官舍依據官階分類配給，官階越高，住宅空間越大，主要空間由「座敷」、「應接室」、「居間」、「玄關」、「台所」、「浴室」、「便所」組成。日式住宅的模式有「獨棟」、「雙併」、「四連棟」等形式，官階越高，就越可能住在獨門獨院的「獨棟」，並享有獨立的衛浴設備，下級官舍則為共同使用的「共同浴室」或「共同便所」。

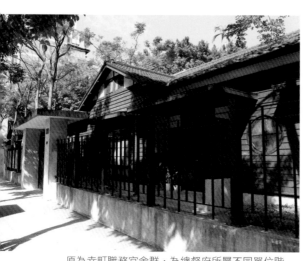

原為幸町職務官舍群，為總督府所屬不同單位階級的職務官舍分布區（齊東詩舍）

原日治時代雲林斗六警察單身宿舍，為連棟形式之宿舍，戰後挪用為重慶新村

殖產興業的社宅

　　日治時代的日本人掌控台灣殖產興業，也導致許多日本人移民到台灣。日治時代的投資體龐大，往往結合官方與民間，尤其是糖業大量貿易及利潤，吸引許多日本會社（公司）前來投資，興建許多宿舍住宅。這些住宅屬於「社宅」，例如：目前在溪湖糖廠、蒜頭糖廠、橋頭糖廠等糖廠區，可以看到糖廠社宅的保留。這些糖廠的規劃，將住宅區緊鄰著工廠區，配置著井然有序的道路、辦公區、集會場等公共設施，並配置神社信仰。在居住空間上，日本人管理階層、技術者，以及台灣人職工宿舍區有著明顯劃分，分成不同區域居住的情形。

日式住宅聚落群貌（高雄中油宏南宿舍群）

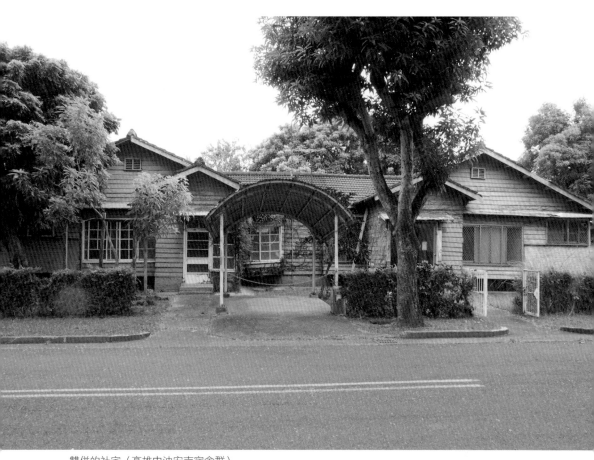

雙併的社宅（高雄中油宏南宿舍群）

產權自有化的私宅

　　台灣的住宅原本以官舍爲主，由於早期來台的官員並無長居久安的打算，大部分都由國家配給住在官舍裡面。官舍有一定的規制，並不能隨意的動手改變，有時也沒辦法符合每個人的需求。例如：當時有技師提到，官舍依照官階配給的方式，不一定能符合家中人口數；日本人很喜歡在庭院種植花花草草，但是在官舍就無法達到隨意的利用庭院空間。

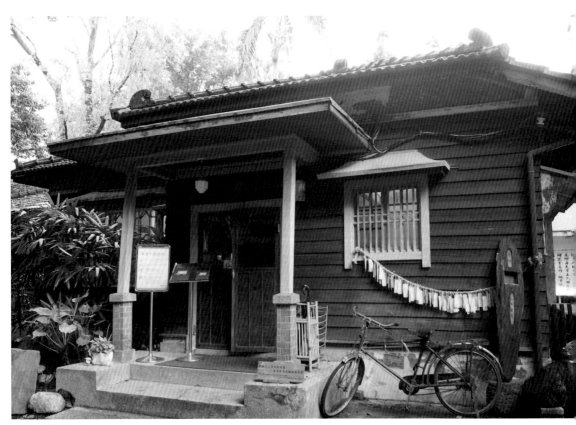

門口（青田七六）

在大正後期至昭和時代，相較於受到全球經濟大恐慌等陰影下之通貨膨脹，新發展的台北市市郊地有著土地便宜及都市建設完善的優點，開始吸引房地產的投資。以「信用組合」的方式，向銀行低利貸款，以股份的方式開發土地，共同在一個區域、以共同出資「住宅建築組合」的方式，興建「私宅」。這些「私宅」以官員、技師以及學校教授為主，為高級知識分子，較能夠照自己的意思設計，在空間上更有彈性，反映了昭和時代在統治近40年以來，使日本人發起落地生根的觀念。如1922（大正11）年，由台北高等商業學校的教授佐藤佐發起並組成「高商住宅信用利用組合」；1927（昭和2）年由台北帝國大學總長幣原坦出任組合長，組織「大學住宅信用利用購利組合」，以青田街為界，以東為「大學住宅信用利用購利組合」；以西為「高商住宅信用利用組合」。其他還有「千歲建築信用購利組合」等組織在這一段時期興起，興建私宅。例如：青田七六為著名的修復再利用的案例；而位於福州街的尾辻國吉宅，更是目前唯一僅存一棟由總督府建築技師所興建的私宅，實屬珍貴。

到哪裡看私宅？

▶ 青田七六（馬廷英故居）

位於青田街的青田七六，以青田街區保存發展運動聞名。第一任屋主是台北帝國大學教授足立仁，於1931（昭和6）年建造，戰後由台灣大學接管後，著名地質學者馬廷英教授定居。應接室設置突窗，便於暑熱的散出，而其他的窗戶使用百葉窗，呈現洋風風格。

尾辻國吉宅與台灣建築會

　　尾辻國吉宅位於台北市福州街，戰後由台灣師範大學接管，為戰後首任校長劉真的故居。尾辻國吉，1883（明治16）年出生在鹿兒島縣，1903（明治36）年畢業於工手學校，同年來台，1907（明治40）年任民政部土木局技手。直到1927（昭和2）年，尾辻國吉才升任為總督府專賣局技師。

　　當時，總督府營繕課課長井手薰以及副課長栗山俊一等人，倡議要成立「台灣建築會」（1929年組成），尾辻國吉亦為重要會員及幹部。台灣建築會研究及討論當時台灣建築界面對的氣候、材料、設計等的問題，並以演講、座談會、競圖等方式，討論現行住宅的優缺點。台灣建築會以及其刊物《台灣建築會誌》是目前研究日治時代建築的重要參考史料，在台灣日式住宅研究上也具有非常大的重要性。當時座談會成員井手薰、栗山俊一等人之住宅已經被拆除，尾辻國吉以資深在台技師之姿，把日本人施行的熱帶建築法實踐在自己的住宅當中。這一棟由尾辻國吉技師親自設計及居住的私宅，並且為現存唯一一棟由日治技師設計的建築，其指定及修復具有非常大的指標性。

尾辻國吉宅舊貌（引自《台灣建築會誌》）

修復前的尾辻國吉宅

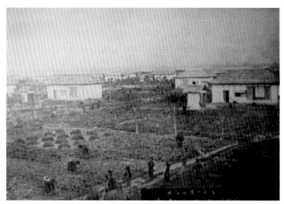

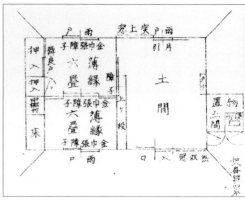

豐田村移住聚落

豐田村移民住宅平面圖

移民勞工住宅的移民村

　　日治時期爲了東部開發，以及爲了紓緩日本本地的饑荒，因此招攬勞工到東部開發移民。移民村住宅的形式模仿日本農村住宅之「民家」形式，有廣大的「土間」，做爲廚房及農工場所，其地面鋪土，赤腳進出，另一側爲寢室，也就是「床」，必須要以乾淨的腳進出。「土間」與「床」是日本住宅「不淨」與「淨」的分別，在近代住宅演進中，「土間」面積越小越好，而承接日本武家住宅的台灣日式住宅，代表「土間」空間的地方只剩下「玄關」與「炊事場」，其系統與「民家」不同。

　　花東地區移民村建築現今多半不存，但是留下整齊劃一的村落規劃，並保有許多受日本時代影響的地名，例如：鹿野、豐田、瑞穗等。雨淋板的形式也影響到原住民近現代住宅，是日治時代統治文化之遺留。

理蕃政策建築與影響下的原住民建築

　　日治時代原住民政策採分隔治理，將清朝的「番」改成「蕃」，並分爲「熟蕃」及「生蕃」，「生蕃」由理蕃課管理，總督府將原住民集中管理，也就是所謂的「集團移住」[2]在移住地興建「駐在所」、學校、警察宿舍以及各種設施，統一爲雨淋板牆、亞鉛板造，由官方負責設計，其中警察宿舍可視爲是一種官舍。

　　興建的勞力則多找當地原住民勞工。原住民經由勞役習得這些技術後，應用在戰後的改建潮，其中興建雨淋板牆住宅，即是受其影響。

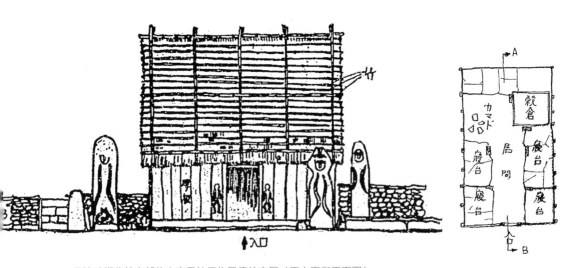

日治時期位於東部的太麻里社原住民傳統家屋（正立面與平面圖）

2　早期原住民居於深山，日本人認為難以管理，在台灣總督佐久間左馬太的「理蕃五年計畫」後，逐漸將原住民移居集中管理，是為「集團移住」。

霧社原住民集團移住家屋

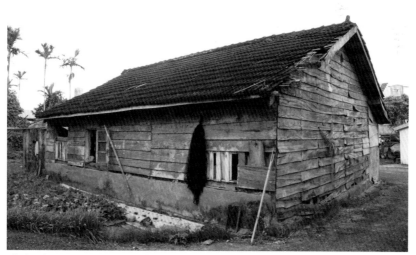

受到日本人影響後，改用雨淋板為材料的原住民住宅

台灣日式住宅的外觀觀察重點

日式住宅的興建區域

　　一般而言，日治時代的日本人居住區域與台灣人並不相同，例如：在台北市，日本人居住在所謂的「城內」，也就是舊台北城的城內，而大稻埕、艋舺爲台灣人居住區。在日本人居住區中，有些官舍在劃分的時候，就自成爲一區；有些地區則爲獨門獨戶。整區的日式住宅群有包括完整的上下水道設施，以及手植的綠蔭大樹等，都在現代都市發展中，留下了難能可貴的區域景象。

嘉義檜意生活村

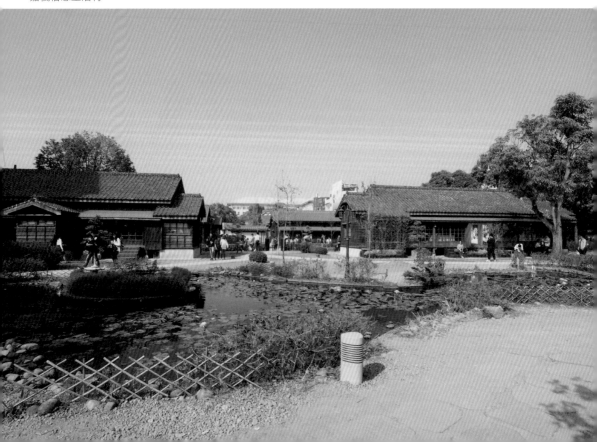

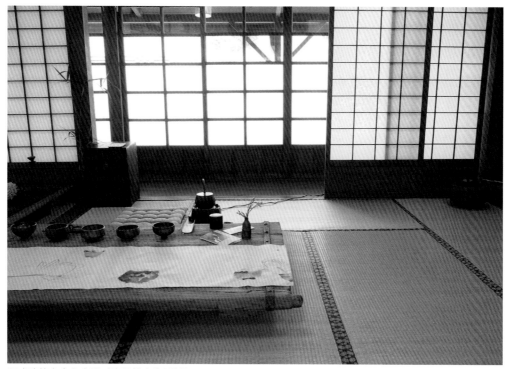

日式建築之室內空間（嘉義檜意生活村）

到哪裡看日式住宅群[3]？

▶ 嘉義檜意生活村

　　隨著1920年代前後阿里山檜木的採伐，在嘉義北門車站前設置一塊宿舍區。包括獨棟、雙併及連棟宿舍，依據階級，一一錯落而成。一整區聚落的日式住宅，能夠給遊客一個時空錯置的感覺，彷彿置身在過去的時空當中。並進行日本茶道文化及嘉義本地棒球文化的推廣。

3 屋頂形式詳見「屋頂與瓦」一章。

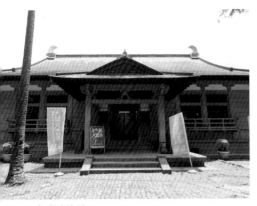

大溪武德殿

▶ 大溪木藝生態博物館日式宿舍群

　　大溪以豆干、木雕工藝，以及日治時代洋式立面街屋，吸引許多觀光人潮。而在大溪老街的一角，可以看到日本人的生活區域，目前整區規劃爲「大溪木藝生態館」，包含壹號館、警察宿舍、藝師故事館各級日式宿舍，以及武德殿、公會堂等公共建築，再加上李騰芳古宅及大溪老街的漢人建築及聚落，呈現一個多元文化的保存街區。

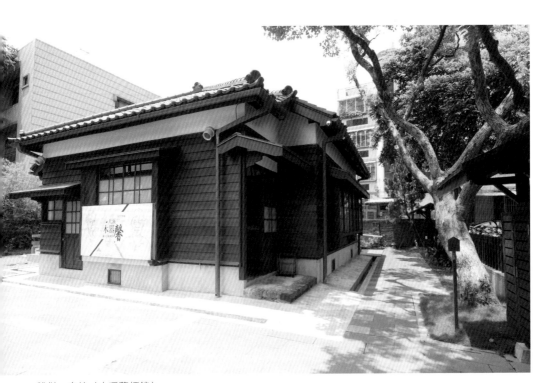

雙併，寄棟（大溪藝師館）

四連棟，切妻（大溪警察宿舍）

▶ 台北市名人故居訪查

　　在台北市東門捷運站至古亭捷運站一帶，錯落著許多日式住宅。這一帶屬於當時台北帝國大學（今台灣大學）、台北高等學校（今台灣師範大學）、台北商業學校[4]的學區。日治時代這裡屬於郊區，在1920年代左右因為城內的人口過多，並配合當時的同化政策及南進政策，設置教育設施，故住宅需求興起，開始往東門郊外規劃官舍。這一帶部分為官舍，部分則由「建築共同組

4　台灣總督府高等商業學校成立於1919年，校址位於幸町。戰後併入台灣大學法學院商學系。

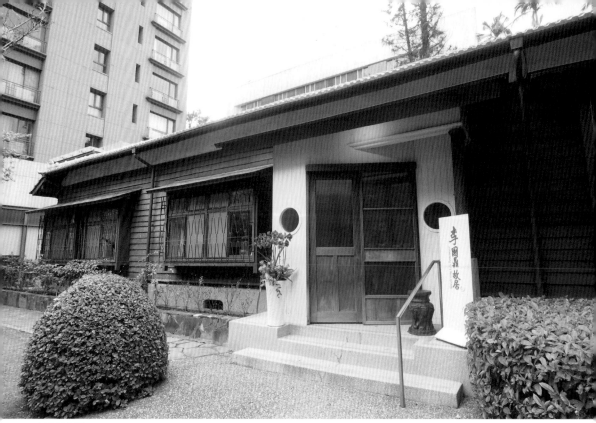

李國鼎故居

梁實秋故居

合」所集資買地興建而成的私
宅。戰後這一帶由台灣大學、
師範大學，以及公家單位所接
管，有許多高官及名人、教授
入住，成為訪查名人故居的最
佳地區。

住宅外觀重點觀察

獨棟

　　獨棟，即爲獨門獨院的日式住宅，一戶住一家。在1922（大正11）年頒布的《台灣總督府官舍建築標準》當中，獨棟的居住條件至少要有高等官六等以上。台灣目前常見的獨棟住宅主人，爲中等以上學校校長、各地區郡守等的官舍居多。

▶ 辛志平校長故居：獨棟、入母屋

　　辛志平校長故居原本爲日治時代新竹中學校校長宿舍，建於1922（大正11）年，屬於高等官官舍。戰後新竹中學校改制爲新竹中學，此故居爲紀念第一任校長辛志平先生而命名，爲新竹市定古蹟，玄關、座敷、應接間等居住單元保存完整。

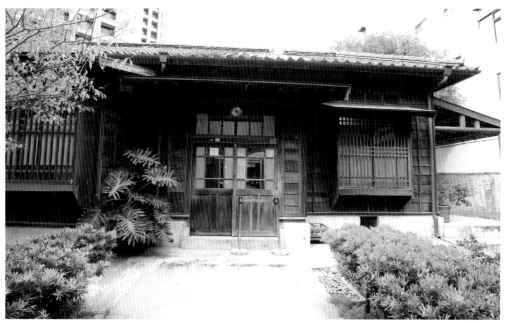

辛志平校長故居正面

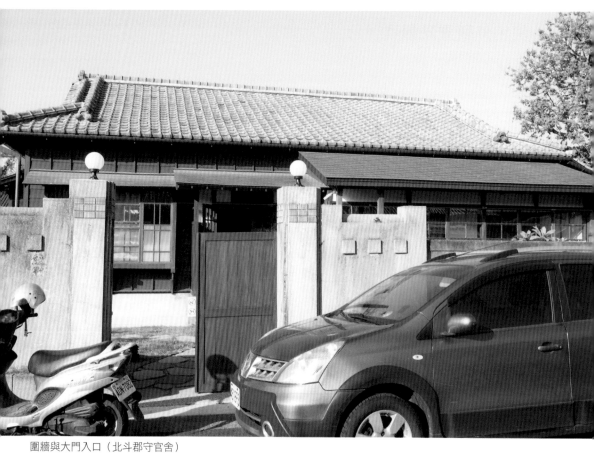

圍牆與大門入口（北斗郡守官舍）

入母屋屋頂側立面（北斗郡守官舍）

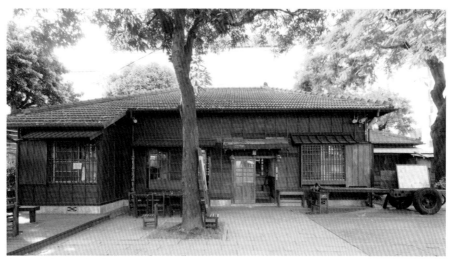

虎尾郡守官邸（今雲林故事館）

▶ 北斗郡守官舍：獨棟、入母屋

　　1920（大正9）年台灣行政區重新劃分，隨著北斗郡之設立，興建北斗郡守官舍，並在周圍規劃日人官吏住宅區域及北斗神社，控制漢人舊聚落。北斗郡守官舍為獨棟的高等官舍，其居住單元齊全，具有完整的座敷，屋頂為入母屋造。

▶ 虎尾郡守官邸：獨棟、寄棟

　　虎尾郡守官邸建於1923（大正12）年，鄰近虎尾郡守廳舍、虎尾合同廳舍。 側邊有一棟加建於昭和年間的書房，與主棟之間以「渡廊下」連接，具有日本建築「離」[5]的作用。

5 「離」在日本建築裡代表的是與主屋相離，通常是已經退役的家主的清淨空間。與主屋之間常以走廊連接，或穿上木屐穿過庭院到達。

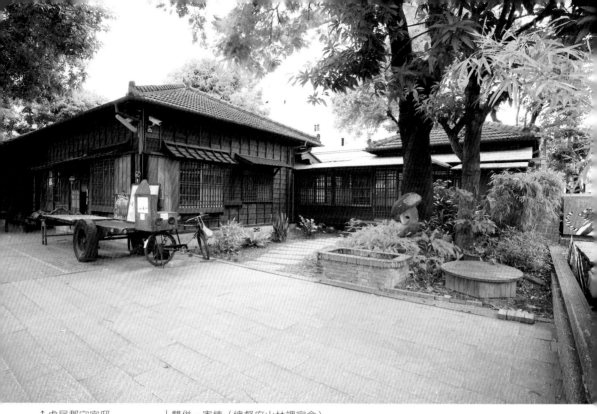

↑ 虎尾郡守官邸　　↓ 雙併，寄棟（總督府山林課宿舍）

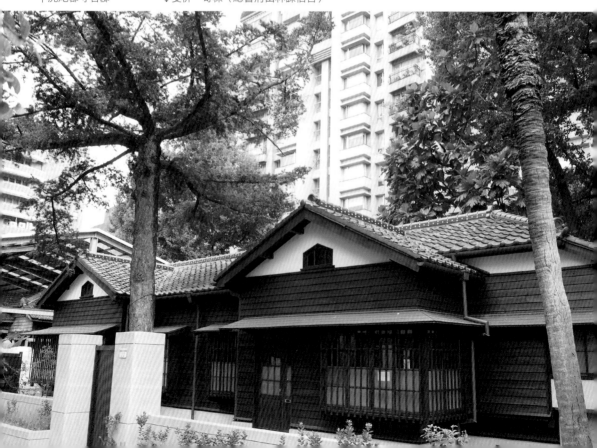

雙併

　　是最常見的日式住宅形式，在同一棟房大樑底下，分為兩個居住單元，日治時代為兩戶使用的住宅。在建築平面上，左右兩側形成相對的平面，以及成雙成對的室內空間。台灣的日式住宅大多數為單一層樓，以雙併寄棟造最為常見。

▶ 總督府山林課宿舍

　　位於台北市金山南路二段203巷兩側，原為台灣總督府山林課的員工宿舍，後來由林務局接管。各戶前後院皆種植「家樹」，例如：稀有樹種台灣油杉。目前將兩棟住宅打通再利用，以自然山林關係的展示為主。

雙併，寄棟（台東寶町藝文中心）

雙併，寄棟（民雄放送局）

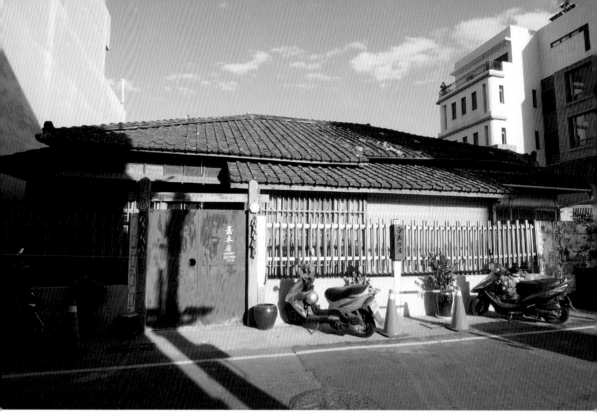

↑雙併，寄棟（嘉木居）　　↓原居者所使用的木製傢俱以及門牌等展示（嘉木居）

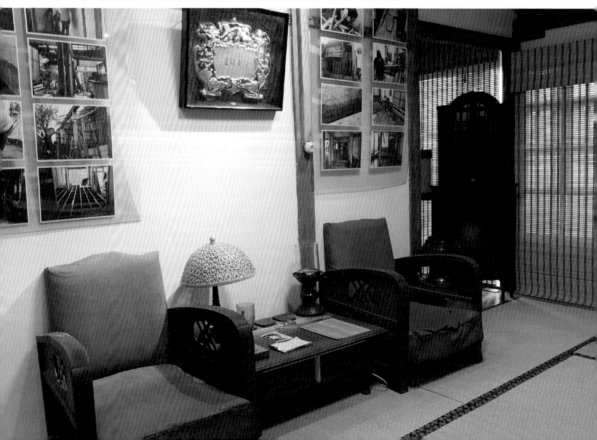

▶ 嘉木居

　　爲日治時代宿舍，後來由自來水廠接管。原來居住者搬遷後，由私人進行維修及營運。將原居者的文物保留展示，並做爲嘉義文化資產推廣之用。

雙併，寄棟（清水公學校）

雙併，寄棟（高雄中油宏南宿舍）

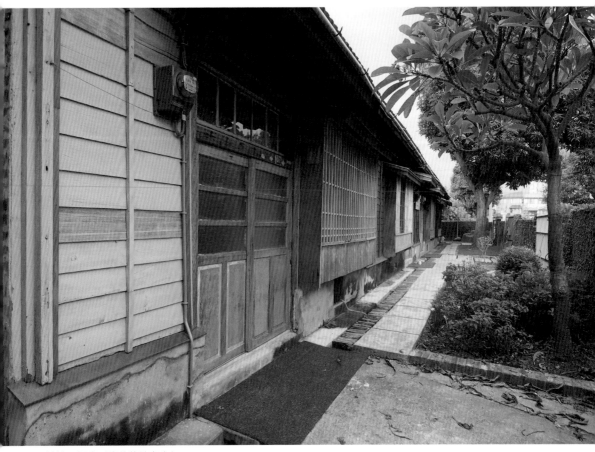

四連棟，切妻（嘉義舊監宿舍）

四連棟住宅的建築平面（引自「判任官以下官舍計設標準各廳ヘ通牒ノ件」，1905年05月18日，《臺灣總督府檔案》，冊號1329，文號12）

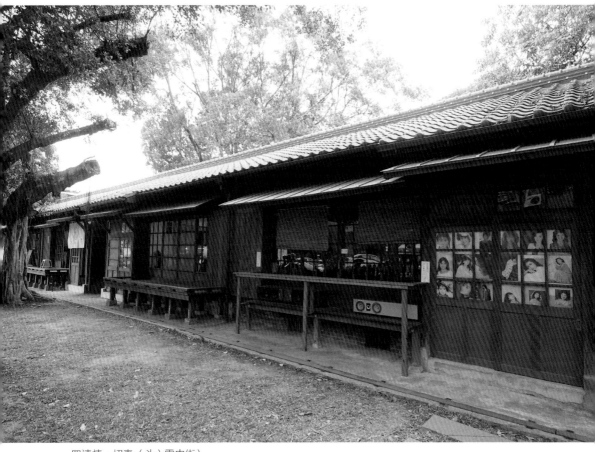

四連棟，切妻（斗六雲中街）

四連棟

　　四連棟為在一個屋簷下，由四個居住單元所組
成。通常是切妻造屋頂。也有三連棟、六連棟等形式。
連棟住宅在日文中有一種說法叫「長屋（ながや：
nagaya）」，雙併及連棟住宅的每一個住宅單元組成都
有相同的平面及設備。由於連棟住宅的坪數較小，因此
多半只有玄關、座敷、押入、炊事場等基本配置，而便
所與風呂為共同使用。

屋頂與瓦

　　在日本住宅當中，最具有特色，也最引人注目的，莫過於多變化形狀的屋頂。從外觀上，主要可以分爲「切妻（きりづま：kiriduma）」「寄棟（よせむね：yosemune）」「入母屋（いりもや：irimoya）」的形式。屋頂上，必須要鋪上屋瓦，有保護外界風雨侵入的作用，也直接影響了建築的外觀。瓦的種類繁多，依據放置位置不同，使用不同造型的瓦，形成建築特色。加上屋頂的變化，在欣賞日式住宅的時候，可以注意屋頂的形狀，也可以從屋頂的位置，判斷瓦的造型以及功用，理解到瓦不只是裝飾好看而已，並具有建築上的實際功用。

日本傳統的本瓦葺

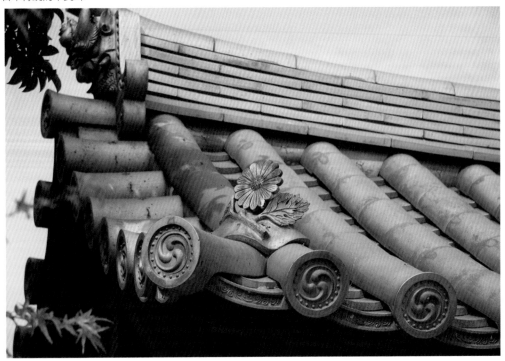

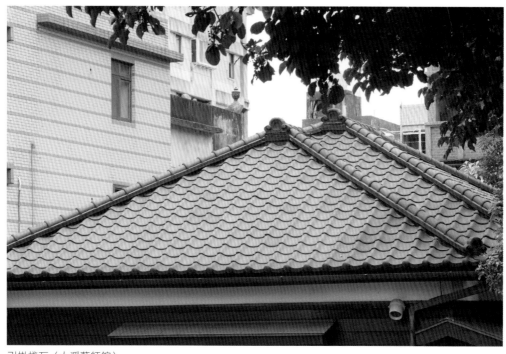

引掛棧瓦（大溪藝師館）

瓦的歷史

　　日本傳統的瓦的鋪法爲「本瓦葺」，「葺」即爲「鋪設屋頂材料」之意，使用「平瓦」及「丸瓦」，運用在城郭、寺院建築。而一般人民受限於江戶幕府的《禁奢令》，大部分爲茅葺屋頂，家屋形式亦簡陋。但是江戶時代隨著都市的發展，相鄰兩棟之間距離越來越近的結果，常常發生大火，一發不可收拾，因此在1674年由一名瓦匠西村半兵衛發明棧瓦，將原來本瓦葺的平瓦與丸瓦的構造合成一個「棧瓦」，減輕了屋頂承重。直至八代將軍吉宗時（約1720年左右），開始獎勵用瓦。

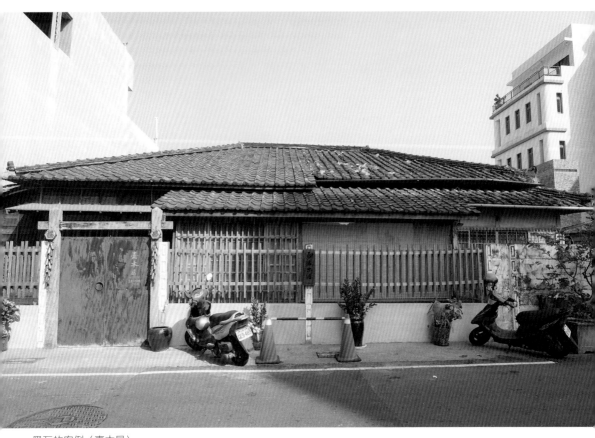

黑瓦的案例（嘉木居）

　　「棧瓦」的眞正流行要來到明治時代以後，由工部省營繕課主導，將原來的「棧瓦」進行改良，在棧瓦背面加上掛勾，也就是「棧」，這種「棧瓦」稱爲「引掛棧瓦」。「棧」是日本建築中指細而長的木條。「引掛」，即是「掛上、固定」的動作，增加了施工的方便及穩定性。隨著交通的便利，「棧瓦」的使用開始大量流傳，愛知縣三河、兵庫縣淡路、島根縣石州等地方，

由於生產良好的粘土，大量設置製瓦工廠，成爲著名的生產瓦的地方。「引掛棧瓦」的工法沿用到台灣，並將日本瓦的施工方式傳進台灣。在材料上，除了粘土造的瓦以外，也有水泥瓦。1920年代開始，日本大量生產水泥瓦，影響到台灣建築材料界。許多工廠開始大量生產「改良式理想瓦」，用燻黑或鹽燒的方式製成，標榜了耐火及耐水度的增加。而黑色的外觀，也帶給人日式住宅就是黑瓦的印象，而事實上，當時也有其他彩色的瓦。

到了戰後，製瓦技術改變，瓦上壓上兩條凹槽。這種雙溝凹槽的瓦，也常見於現在的台灣日式住宅上。

屋頂形式及鋪瓦位置

日本建築當中，住宅最常見的屋頂形式爲「切妻」、「寄棟」、「入母屋」。日本的木造建築具有悠久的特色，在日本各地，還是可以發現到這些斜屋頂的住宅，雖然戰後部分材料已經改變，但是日本住宅某種程度上延續戰前住宅的情況，是日本住居文化的特色。

上瀧式改良理想瓦廣告（引自《台灣建築會誌》）

圖解屋頂形式及鋪瓦位置

切妻

寄棟

入母屋

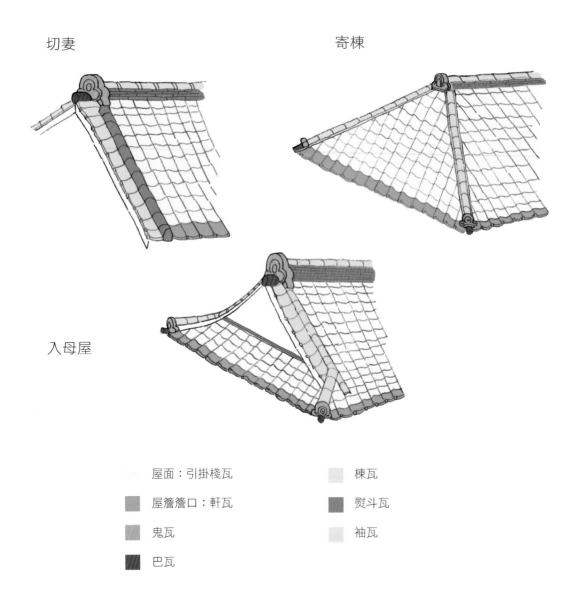

屋面：引掛棧瓦

棟瓦

屋簷簷口：軒瓦

熨斗瓦

鬼瓦

袖瓦

巴瓦

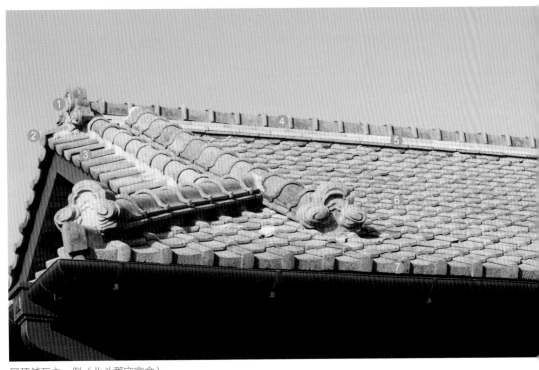

屋頂鋪瓦之一例（北斗郡守官舍）

日本在飛鳥時代（6世紀）大量接受中國建築的影響，著名佛教建築興建，瓦造的屋頂及漆喰（灰泥）跟著傳入日本，也使木造技術更為精進。瓦造傳入台灣後，台灣本地匠師對於瓦與屋頂的形式名稱，除了沿用日文，也有在地化的稱法：

· 切妻（きりづま：kiriduma）：為最基本的屋頂類型，用於一般住宅、倉庫等。

屋頂到「妻側（山牆面）」切邊，露出一個完整的山牆，呈現三角形的形狀，稱為「切妻」。「切」為動詞，日語將動詞放在名詞前面，有把妻側「切」出來之意。中國稱「懸山頂」，台灣則稱「兩坡水」。

① 鬼瓦
② 巴瓦
③ 袖瓦
④ 棟瓦
⑤ 熨斗瓦
⑥ 引掛棧瓦
⑦ 軒瓦

・寄棟（よせむね：yosemune）：為四向洩水，從側面屋架的「棟（中脊）」向屋角而降形成降坡面，耐強風及暴雨，在台灣有很多日式住宅都採用「寄棟」屋頂。

「寄」在日文中為「相靠」的動詞，「棟」為中脊。中國稱為「廡殿」，台灣稱為「四坡水」。

・入母屋（いりもや：irimoya）：「入母屋」的形式，則在切妻的妻側，加一層「寄棟」屋頂。做工較為複雜，多見於比較高階的日式住宅及寺院建築。中國稱為「歇山頂」，台灣稱為「四垂」。

欣賞瓦的種類

每一種屋瓦鋪在屋頂上的位置是固定的，而屋頂形狀不同，所用到的瓦也不盡相同。

每一種瓦都有不同的功能，除了鋪成主要屋頂面的引掛棧瓦以外，尤其是鬼瓦、棟瓦、軒瓦位置明顯，既可做成造型，又擔負了特別的「役瓦」或「役物」功能。

因此可以依照瓦在屋頂的位置，欣賞及理解瓦的種類。

屋面

▶ 引掛棧瓦

所占面積最大，是構成屋頂最主要的瓦，在邊緣為了配合屋頂形狀及屋脊之斜率，會進行裁切，並配合「軒瓦」、「角瓦」進行鋪瓦。「引掛棧瓦」就是在「棧」後面加上掛勾，「引掛」上去，將瓦固定在「棧」上面，既不破壞結構，又達到防雨的效果。

在鋪「引掛棧瓦」的時候，先在小屋組「垂木」上方，釘上一層「野地板」構成屋面，做為屋面板的底材。再來，

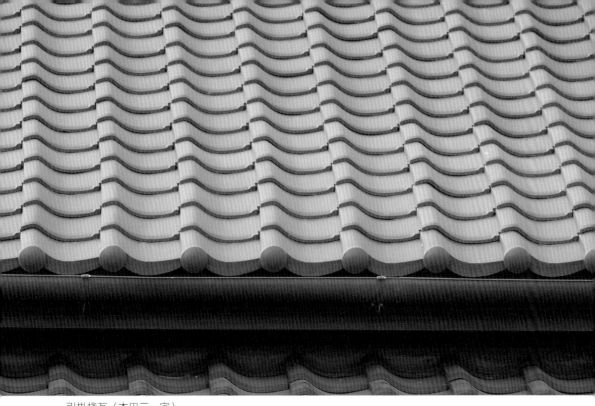

引掛棧瓦（本田三一宅）

在「野地板」的上面，根據瓦的大小釘上「瓦棧」（掛瓦條），再將瓦掛上去，最後再用釘子及銅線固定。現代的做法通常會在「野地板」上面加上一層防水毯，以增加防水性。而在鋪瓦的時候，是從下面以及側邊開始進行，因此會先鋪「軒瓦」、「袖瓦」等邊角部分，之後鋪上「引掛棧瓦」，最後再鋪上「棟瓦」、「鬼瓦」等中脊上的瓦。一邊鋪瓦，必須要調整位置，有時候還要進行適當的裁切。

▶ 雙溝水泥瓦

戰後因為瓦的材料更新，重鋪屋頂時採用水泥瓦。瓦面上有兩個縱溝，是外觀的特色。現代大部分日式建築都重鋪成為雙溝水泥瓦，留存的引掛棧瓦（黑瓦）較為稀少。

圖解引掛棧瓦

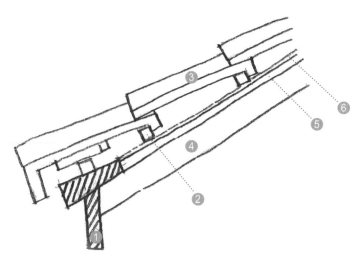

「引掛棧瓦」的構法

1 鼻隱　　　　4 垂木

2 棧　　　　　5 野地板

3 瓦　　　　　6 防水毯

棧瓦的背面

軒（屋簷簷口）

▶ 軒瓦

顧名思義，就是用在「軒」（在屋簷簷口）的瓦。有花紋者又成為「唐草」，「唐草軒瓦」在台灣較為少見，台灣比較常見的有「万十字軒瓦」。

以一個小圈（小巴）及一個波浪（垂）為一組，有導引雨水向下洩水的功用，必須鋪平整，才有漂亮的外觀。「巴」在和式紋樣中是屬於圈紋，而「万十（まんじゅう：manjyū）」是來自日本「饅頭（まんじゅう：manjyū）」因而得名，但因為書寫不易，因此取相近諧音成「万十」。「万」為中文的「萬」；而所謂的「饅頭」也非台灣早餐小吃中的饅頭，而是一種以紅豆為內餡的和菓子，外觀圓形而小巧，常做為溫泉區或觀光區的伴手禮。

戰後常用的水泥瓦

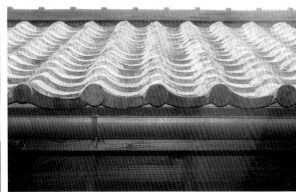

万十字軒瓦（大溪木藝館）

棟（中脊）

▶ 鬼瓦與巴瓦

「鬼瓦」安置在屋脊的頭端，除了防雨水滲入之外，由於位在最顯眼的位置，特別重視裝飾性。早期人們相信「鬼瓦」有避邪、除災、防火的作用，因此稱爲「鬼瓦」，在城郭、寺廟甚至可以看到造型宏偉的「鴟尾」造型。近代以後，「鬼瓦」形式變得比較簡素，以雲形瓦居多。另外，在有些「鬼瓦」上可以看到製瓦會社的商標。

「鬼瓦」的前面會用「巴瓦」收頭，除了美觀以外，更有防水的作用。

各種鬼瓦的案例

雲形鬼瓦

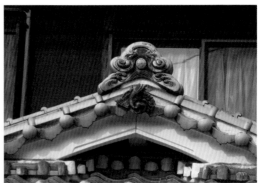

鬼瓦

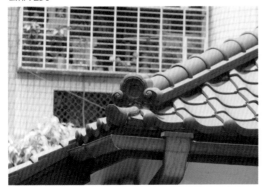

「鬼瓦」與「巴瓦」

瓦與瓦之間以銅線固定。本圖爲「鬼瓦」與「棟瓦」的施作過程，在施作之時，會使用「漆喰（灰泥）」及銅線固定

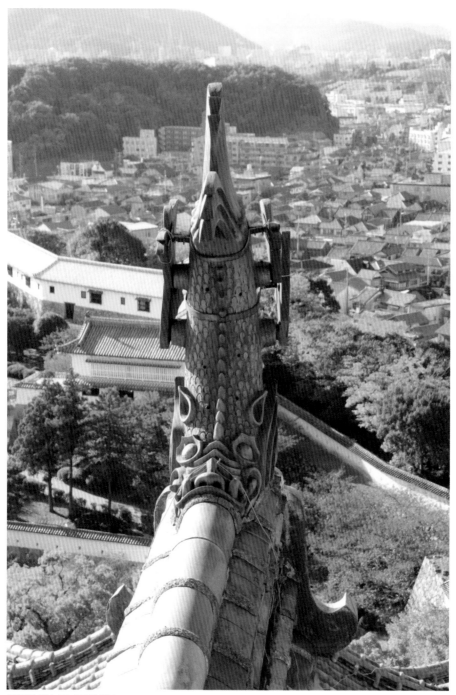

鴟尾造型鬼瓦（姬路城）

▶ 棟瓦

在棟（中脊）上面的瓦通稱爲「棟瓦」，依據瓦的幅度有「冠瓦」及「伏間瓦」等不同稱呼。「伏間瓦」的彎曲度較緩，因此外觀較爲溫潤。

▶ 熨斗瓦

「熨斗瓦」用以疊砌「棟瓦」，在裝飾和高度設計中相當重要，雖然在地面上看來的視覺並不起眼，但是決定了「棟瓦」的高度，並有利於排水的作用。使用的時候，會把一整片「熨斗瓦」剖成兩半使用，層層的堆疊，堆疊的相接處不可以在同一個地方。

已經裁成兩片的熨斗瓦，中間以銅線綁住，再和其他的瓦片固定

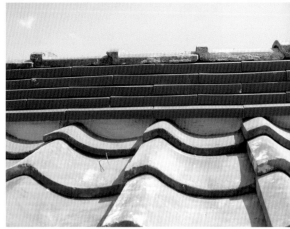

熨斗瓦疊成的瓦與瓦之間，接縫錯開，以利於排水

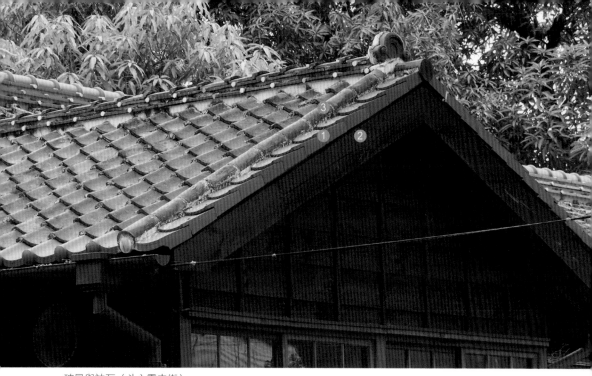

破風與袖瓦（斗六雲中街）

妻側（山牆面）

▶ 袖瓦與丸瓦

　　妻側為屋架裸露的地方，為了防止雨水滲入，要特別進行鋪瓦保護。同時由於負擔排水及洩水的實用功能，以及位於建築物側立面，形成明顯的裝飾，因此因此對於妻側的瓦亦會特別的講究。

　　而「切妻」「入母屋」「寄棟」不同形狀的屋頂，妻側的形狀不同。「切妻」「入母屋」會露出三角形的妻側山牆面，因此皆要鋪上「袖瓦」。所不同的是，「入母屋」下端接一層「寄棟」屋頂，使得作工較為繁複，用於較為高級的住宅。

　　「寄棟」屋頂則為四向坡度的洩水，從中脊到兩端以「降棟」的棟瓦連接，形成降坡面，屋面鋪「引掛棧

1 袖瓦
2 破風
3 丸瓦

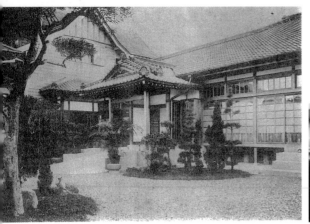

台灣軍司令官邸和館

台灣軍司令官邸為早期和洋併置住宅，其和館使用車寄做為出入口，並在其入口破風上進行懸魚的裝飾，為台灣軍司令之高等官住宅階級。

瓦」，屋邊鋪「軒瓦」。由於「寄棟」為四向洩水，利於排水的情形，成為許多台灣日式住宅都使用「寄棟」屋頂。

「袖瓦」有收邊燒製，因此能夠保護屋頂構件。除了穩定視覺的作用以外，可以避免內部屋架受到風雨侵襲而破壞。並在外側再貼上人字型的風簷板，也就是「破風（はふう：hahū）」，除了穩定視覺的作用以外，可以避免內部屋架受到風雨侵襲而破壞。「破風」也可以設置在玄關入口處，變成搶眼的裝飾。日本傳統建築有些「破風」做工複雜，具裝飾性，置於玄關入口部，正面垂下的部分特稱為「懸魚（げぎょ：gegyo）」，台灣一些高級住宅也有使用。

「丸瓦」用於部分切妻屋頂，在袖瓦與引掛棧瓦之間的接點上用丸瓦覆蓋，增加防雨性及裝飾性。

入口方向：平入與妻入

在日本的名詞當中有「平」與「妻」的方向與台灣漢人建築有著很大的不同。「平」、「妻」與入口的方向有關，所以又稱為「平入（ひらいり：hirairi）」與「妻入（つまいり：tsumairi）」。所謂的「平入」，為入口方向與屋梁（棟）的方向垂直，通常是長邊開口。「妻入」為入口方向與屋梁方向平行，通常呈現短邊開口。

台灣建築中有「妻側」的觀念，也就是相當於「山牆面」。台灣傳統漢人建築開口部只有「平入」，沒有「妻入」，而在台灣的日式住宅為「平入」。

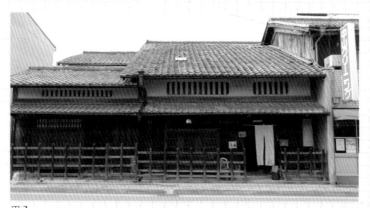

平入

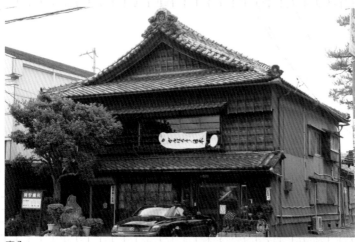

妻入

雨淋板外牆

　　看到日式住宅，大家對它的印象大多是雨淋板外觀以及瓦屋頂的構造。從近代日本史來講，江戶幕府長期進行鎖國，只留長崎做為荷蘭人及中國人交易的港口。1854年美國海軍軍官培里叩關，在橫濱外港鳴放大砲，簽訂日美和親條約，開港下田（後閉港）、函館、長崎、橫濱、神戶。隨著開港，形成外國人居留地，西洋的建築形式也隨之傳入。一開始日本的工匠隨著西洋技師模仿，興建外表是石皮，結構仍為和小屋木屋架的建築；同時，殖民風格濃厚的陽台殖民地樣式及雨淋板壁，以歐陸為中心，向東及向西繞地球半圈後，於日本結合，再傳到殖民地台灣。其中，雨淋板的外壁可說是台灣日式住宅的標準外觀，也成為強烈的印象。

雨淋板下面披覆小舞壁構造

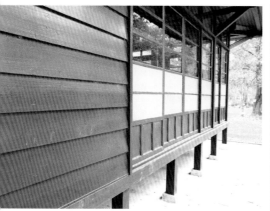
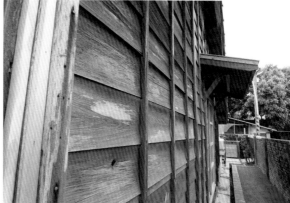

南京下見（總爺廠長宿舍）　　　　　　簓子下見（嘉義舊監宿舍）

　　在日本本地，除了早先開港的長崎以外，雨淋板多
集中在北海道，與美國有著密切相關。發源於英國的雨
淋板，橫渡大西洋傳入美洲，在西部開拓時期，由於材
料木材及水利動力取得容易，又發展了金屬釘子可以直
接鑲釘，使得雨淋板的技術簡單而容易，在開拓時期的
美國大為應用。而在1869（明治2）年，舊稱「蝦夷」
的北海道地區納入新政府統治，設置北海道開拓使，
並開始一連串的官廳建設計畫，美國顧問團利用札幌豐
平川的水系，以水車及蒸汽為動力，開伐木材、興建館
舍。美國的開發計畫興建了開拓使本廳舍（1873年，明
治6）、豐平館（1880年，明治13）等，這個都市計畫
使得札幌的街道呈現美國風情，而現在部分移築於「北
海道開拓之村」（北海道札幌市）。

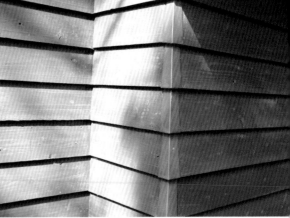

箆子下見，新修的押緣顏色較淺，可以看出對比（嘉義舊監宿舍）　南京下見，木板與木板之間以鐵件連接（齊東詩舍）

　　但是在民居方面，日本本地的雨淋板分布大多集中在九州及中國地方的民居，這些民居表面只上黑色瀝青，構造簡單而古樸。關西、關東的精華地區，其外牆多使用格子窗及漆喰，也有為了防火而使用「土藏造」，構法較為繁複，則較少看到雨淋板牆的民居。

　　獲得台灣為殖民地以後，明治政府要解決武士就業以及農民饑荒等問題，向台灣進行官員及移民者的招募。這些官員及移民者的出身地多為薩摩及長州地方[6]，一方面距離台灣近，二方面為明治政府掌權者所用，或者可以說，台灣的日式住宅用雨淋板做為外牆的原因，可能是因為渡台日人多出身於這兩個地方，官舍的設計也就使用了雨淋板。

6　薩摩為今鹿兒島縣，位於九州，長州為今山口縣，位於中國地方。

雨淋板之構法，是將整片的木板橫向，上下重疊斜放，類似羽毛般重重相疊。日本自古以來有「羽目板」直向的木板排法，因此在西洋傳入雨淋板的構法時便可以接受。「雨淋板」之構造具有防雨、保護的功能，下面包覆竹編的小舞壁，有保護主體建築的作用，因此之前有人翻譯爲「魚鱗板」是爲誤譯。

日語中的「下見板（したみいた：shitamiita）」也表現木板一片一片堆疊、切口斷面向下的樣子。一般在台灣、日本看到的雨淋板是英式（又稱爲美式）雨淋板，平口平面的德式雨淋板較爲少見。

在這個結構之下，台灣的日式住宅，其外觀的雨淋板樣式可分爲：南京下見（なんきんしたみ：nankin shitami）、簓子下見（ささらごしたみ：sasarago shitami）、押緣下見（おしぶちしたみ：oshibuchi shitami）。台灣日式住宅大部分都是「簓子下見」，做法與「押緣下見」類似，都有一根直立的細木條做爲押緣，將雨淋板壓住，增加防雨的作用。所不同的地方在於「簓子下見」會配合雨淋板的角度進行刻痕密接，也就是所謂的「簓子」。在雨淋板的表面通常會塗上油漆，「南京下見」通常看起來會大片面積，接觸面會用鐵件加以固定，通常會使用在洋風風格較爲濃厚的建築上。而「南京下見」這個名稱，也反映了這個技術由外國傳入，而當時在日本進行施工的工人，也包括一些從中國來日淘金的工人，因此有「南京下見」之稱。

「南京」與日本海外物資傳入

　　從16世紀到19世紀，日本有一段日子靠中國及荷蘭等外國貿易。當時傳入一些物資，例如：「南京錠（一種小巧的鎖）」、「南京豆（花生）」，冠上南京，代表其精巧且珍稀，也反映了當時日本有很多物資，來自於中國的傳入。

台灣日式住宅常見雨淋板比較表

名稱	別稱	命名由來	案例
南京下見	英式下見、美式下見、鎧下見	一整片的木板上下斜放相疊。命名由來為外國技術傳入。	李國鼎故居、孫立人將軍故居、總爺糖廠廠長宿舍、齊東詩舍、總督府山林課
箆子下見		以有刻痕的「箆子」押緣，加強構造。	嘉義舊監宿舍、李克承博士故居、北斗郡守官舍、本田三一宅、清水公學校、辛志平校長故居、虎尾郡守官邸
押緣下見		「押緣」即是用細木條壓住，是日本傳統構法。	較少

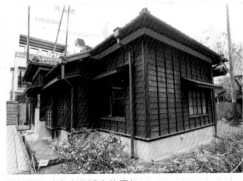

箆子下見（李克承博士故居）

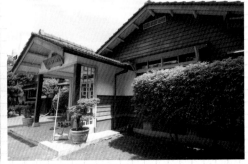

南京下見（孫立人將軍故居）

日式住宅立面窗戶的設計風格

日式住宅立面的窗戶，以格子窗為特色。格子窗發源於京都的街屋「京町家」，以細的直條木條為窗，常見於住宅正立面，使得從室外不容易窺探室內，在都市地區保有隱私。直條排列的細木條於是成為典型的和風設計的代表，在日式住宅極為常見。

洋風設計引入日本以後，上下推拉形式的窗戶也應用在立面上，與傳統的左右推拉障子形成對比。而格線的設計也以方塊、三角、圓形等幾何圖案組成。

適應台灣炎熱的氣候，台灣日式住宅的窗戶會往外推出，形成突窗，為適應氣候的一個特色。

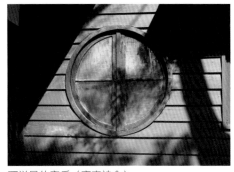

西洋風的窗戶（齊東詩舍）

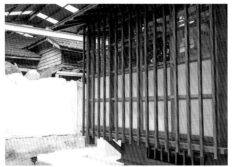

格子窗加上出窗（總督府山林課宿舍）

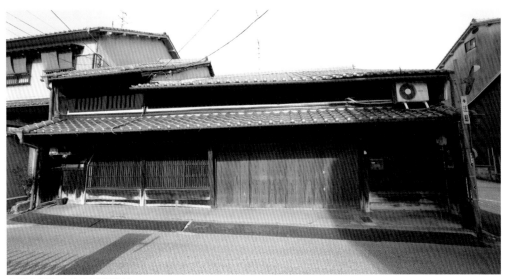

京町家所代表的格子窗設計

從空間及機能看
日式住宅

日治時代配合日人對住宅的生活需求，設計出兼具和風意匠及實用功能的日式宅邸風格，重視裡外制度成為日人對於住宅機能的基本要求，從玄關直至緣側，都可看出空間極度應用的心思。對日本人而言，打造一棟屋宅內外已不只是傳統觀念，更是一種生活上的涵雅情趣。

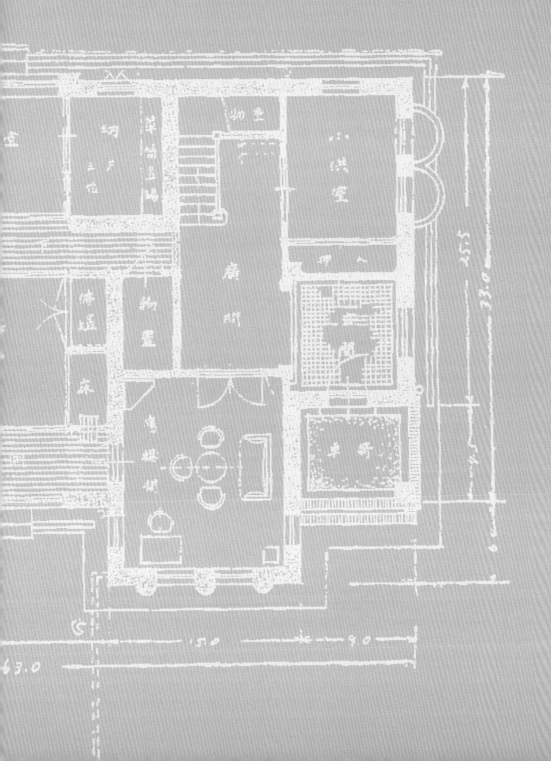

台灣日式住宅的平面種類

　　近代日本住宅的源流為武士住宅，而武士住宅本身代表的就是特定階級權力的象徵。明治維新以後，日本人在公務上過著西化的生活，但是回到家裡，傳統日本式生活一時之間又難以全數捨棄，配合接待客人、處理公務之需要，發展出「應接間」的西式空間來。進入大正年間以後，隨著市民意識的高漲，平等觀念更加發達，婦女地位提升，在住宅空間合理化的倡導之下，日本本地多次舉辦「住宅博覽會」，倡議改善住宅環境。當時出現「文化住宅」的名詞，配合新興的中產階級，將原本「接客（待客）本位」的住宅轉變成為「家族本位」的住宅。而日本近代住宅的設計，不只是建築家的問題，有建築專家、民俗學者、女權運動者等，與當時萌芽發展的市民主義、女權主義相呼應。

　　而很快地這個潮流也影響到台灣，在《台灣建築會誌》有專章討論住宅設計，統合其中的意見，可以發現到其關注的焦點在：

1.日式住宅如何能夠適應台灣氣候。

2.如何在有限的平面配置下設計出合理化的平面。

3.如何設計出以家人為中心的住宅。

4.新設備及材料運用。

　　當時也是私人住宅開始在台興建的時期，而參與討論者當中亦有總督府技師，因此台灣的日式住宅能夠反映日本近代住宅文化演進的過程，包括在西化與傳統文化之間，日本人所做的調適與保留；更能夠反映在台灣氣候下適應環境的在地化過程。新材料及新技術的演進，以及近代化及文化交流的結果。

住宅的設計，以平面構成為首要。建築平面受到基地條件的影響甚深，並且由於台灣的日式住宅大部分是官舍，因此受到官舍標準圖的影響很大。而在配置當中，除了代表日式住宅精神而必定設置的「座敷」以外，設置在大門的迎賓空間「玄關」與「廣間」、代表當時官員公務的西化及待客空間的「應接間」、衛生空間的「風呂」、「便所」、「炊事場」等空間，均為日式住宅的一大特色。而由於日本人喜好在庭園休憩，伴隨而來的「緣側」空間，便與台灣的氣候條件息息相關。日本室內空間之間具有「不完全隔間」及「中介空

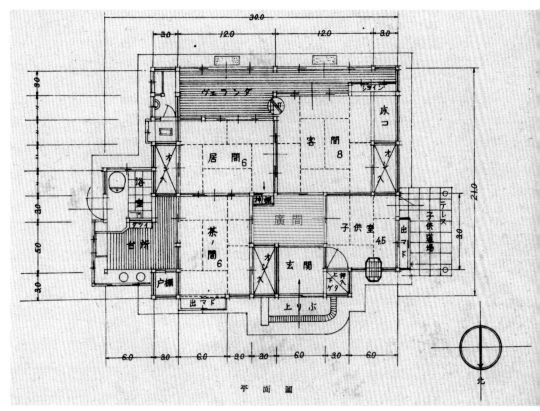

平 面 圖

廣間型（引自《台灣並南向小住宅懸賞圖面集》，1943）

間」的特色，因此各個室內空間之間的配置，可以顯現出該住宅的空間脈絡。以下即分述三種台灣常見的住宅設計平面，再依據平面的機能及意涵來說明各空間的功能。

廣間型

「廣間型」在這三類當中，發展比較早，玄關一進入，有一個很大的「廣間」，爲此空間形式的一大特色。各個室內之連接，以廣間爲中心連結，尤其在主人接待客人要迎接公務的候，主人在「應接間」空間準備，並請客人在「廣間」稍後。

通常此類空間的每個空間之間都可以相通，是傳統時期以父權爲中心，以待客主義爲主的空間形式。

中廊下型

廊下，即「走廊」，因此「中廊下型」即「中央走廊型」。這種類型的住宅的房間配置隔著走廊配置了兩排的居住空間，一側爲家人空間，一側爲服務性空間。由於日本人對住宅觀點是以座敷爲中心，而在日本在邁入近代化社會時，考慮到給家人更好的居住環境，將家人空間配置在與座敷一樣的氣候良好的南側。這樣的住宅獲得中產階級的支持，也把這股潮流帶到台灣，在1920年代以後，許多在台灣或日本的日式住宅都紛紛建成中廊下型爲主。

中廊下型將家人空間及服務性空間分開配置，將家人空間集中在日照良好的南側，服務性空間設置在北側，是受到設計者及居住者的個人意識高昂之故，再加上隱私權的發展，開始出現空間之間的分化，也由於女性主義之萌芽，亦注重炊事場（台所）的動線設計。但是在實際上設計住宅之時，最困難的地方在於服務性空間的設置，服務性空間重視衛生條件，但是在日本住宅以南側的「座敷」為中心的設計理念之下，服務性空間必須得設置在北側，而北側的衛生條件往往不佳，考驗了設計者，在《台灣建築會誌》上經常被提出來討論。

　　目前留存日式住宅，以中廊下型及廣間型為多。

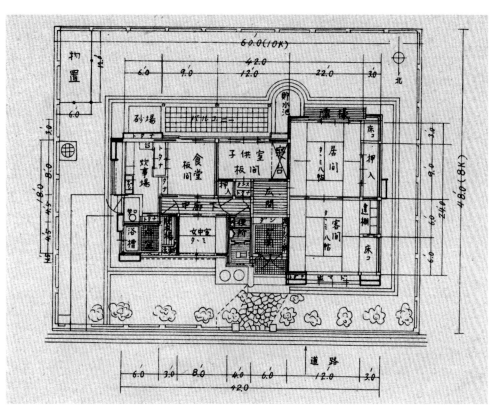

中廊下型（引自《台灣並南向小住宅懸賞圖面集》，1943）

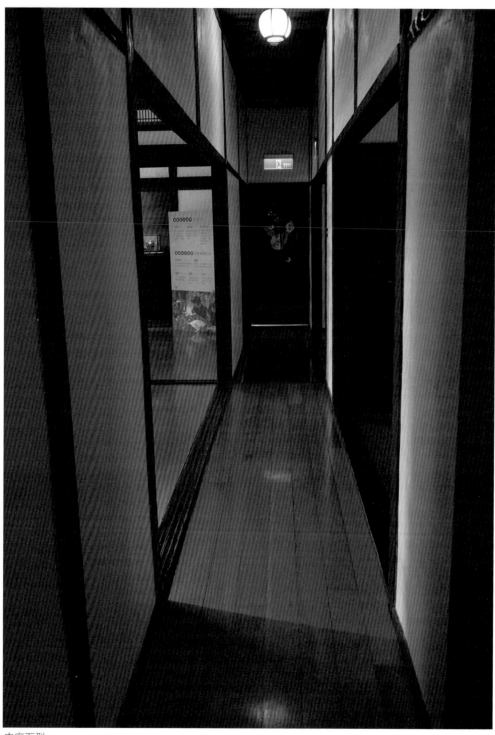

中廊下型

雙邊走廊型

雙邊走廊型的起源類似中廊下型，亦是為了配置家人空間與服務性空間。雙邊走廊型還有一個特色，即走廊設置在雙側，將房間包圍在中，形成類似「陽台殖民地樣式」的平面形式，是為了台灣多雨、暴風，尋求通風性而設計的平面形式。

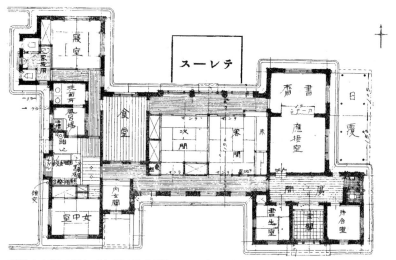

雙邊走廊型（引自《台灣建築會誌》，1930）

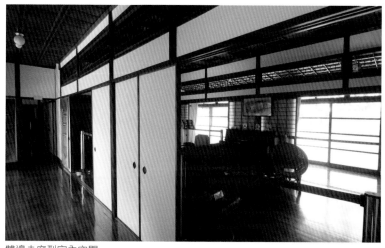

雙邊走廊型室內空間

玄關

在拜訪日本人家裡時，第一個遇到的空間就是「玄關（げんかん：genkan）」。以前日本住宅中有赤腳進入的「土間（どま：doma）」，現在「土間」的空間只剩下「玄關」。日本住居空間為「室外-不淨」、「室內-淨」的相對空間觀，在這相對的空間之間，必須要有轉換的中介空間，例如：「玄關」或「緣側」都是這樣的空間觀念。進入日本住宅的室內要脫鞋，脫鞋處就是在「玄關」，必須要把鞋子脫掉，代表將腳下的塵土淨身。拜訪日本人家裡時必須注意，脫鞋時鞋尖要朝外，表示客人要離去的方向。而主人也會準備拖

玄關內鞋子擺放方向：室內拖鞋鞋尖朝內、室外鞋鞋尖朝外（虎尾郡守官邸）

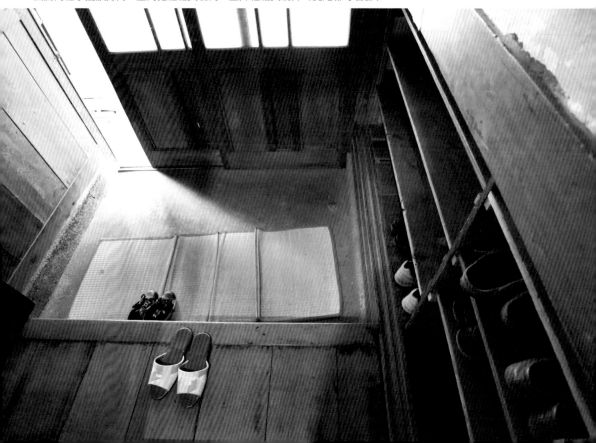

鞋，鞋尖向內，供客人穿著，並且要穿著襪子。襪子可以保護自己的腳，不會直接接觸到地板，而對於主人而言，客人穿著襪子，主人悉心打掃的地板才能維持乾淨。「玄關」通常會設置「下駄箱（げたばこ：getabako）」，以做為收納鞋子之用。「下駄」指的是「木屐」，也就是日本以前還未西化之前，最常穿著在腳上之物。現代日本人穿著「靴（くつ：kutsu）」，因此現在亦稱為「靴箱（くつばこ：kutsubako）」。有些地方的「下駄箱」分為兩個，外側的「下駄箱」收納客人的，內側的則收納主人的，形成內外身分有別。

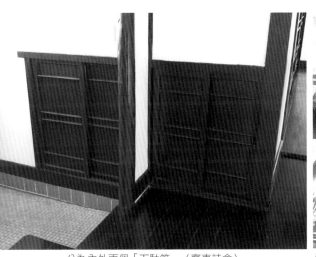

分為內外兩個「下駄箱」（齊東詩舍）

進入日式住宅內要穿襪子，目前已見修護之古蹟現場提供以捐款換襪子的方式推廣入內穿襪子的觀念（辛志平校長故居）

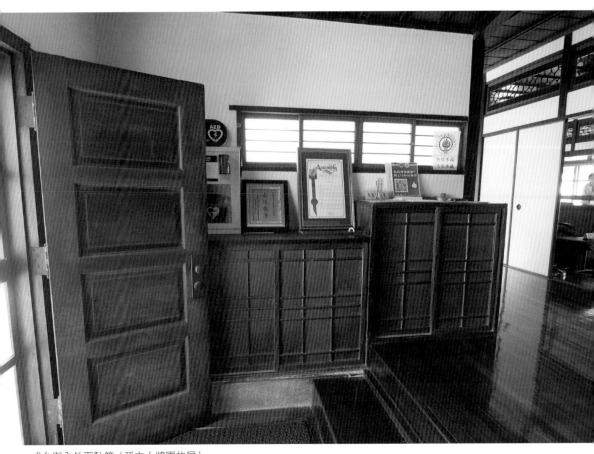

式台與內外下駄箱（孫立人將軍故居）

「玄關」為身分地位的象徵，尤其是在江戶時代身分規定嚴明，武士必定設置「式台玄關（しきだいげんかん：sikidai genkan）」做為迎接貴賓及高階武士之用。一般平民除了擔任村長等公職的「役人」，以及要接待高階武士者可准許設置玄關，其他農民、商人、工人一般階級均不得設置「玄關」。「玄關」一直要到幕府末期中央勢力減弱，富商才得以設置，一般的住宅則

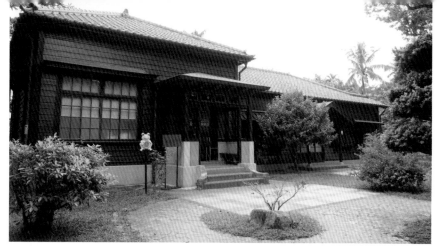

有兩個入口，一為客人用，二為家人用（總爺廠長宿舍）

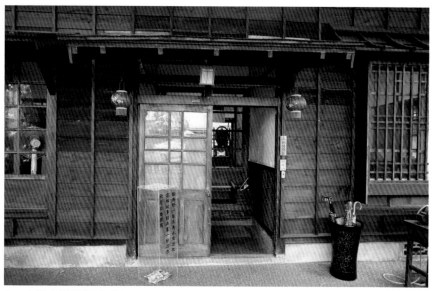

入口大門（虎尾郡守官邸）

要到明治維新以後才廣為流傳。「式台」為中介「土間」與「床」的小台子，台灣的「床」的高度由於比日本本地更高，「式台」也有較容易上下屋內外的功用。

　　一般指的「玄關」為正門口的「表玄關」，以前只有主人可以從「表玄關」進出，反映傳統父家長制的社會。因此還會設置「裏玄關」及「勝手口」，為家中女眷、小孩、女傭的出入口。

破風與車寄

　　關於玄關相關的建築名詞有「破風（はふう：hahū）」與「車寄（くるまよせ：kurumayose）」，使正面玄關更加突顯、有裝飾性。在傳統階級時代，為武士階級住宅的代表。

　　「破風」原本設於妻側的屋瓦下方，做為擋風雨的風簷板之用。由於本身有穩定視覺的作用，將「破風」設計到正面平入的入口，會成為視覺上的焦點，也可以抬高建築物的氣勢。屋頂的「破風」與兩支柱子整個支撐，稱為「車寄」，為武士時代上下賓客之地，也成為較高階的玄關設計。明治時代以後，洋風建築也沿用了這樣的說法。

入口處使用裝飾性明顯的「唐破風」（日本京都）

虎尾涌翠閣車寄（虎尾郡招待所）

洋式的車寄（台北賓館）

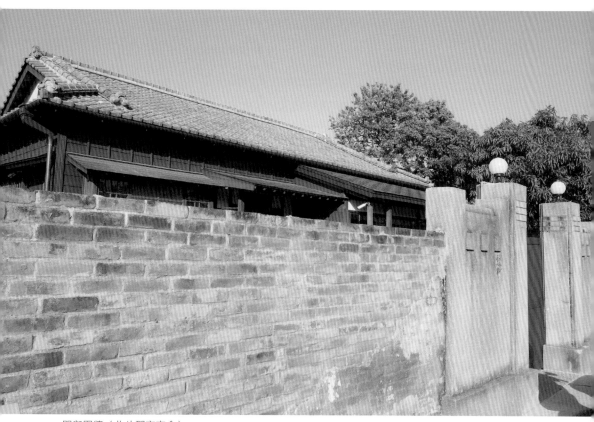

門與圍牆（北斗郡守官舍）

門與圍牆

　　日本人重視「內-外」之分別，因此在住宅周圍會設置圍牆，設置有稱爲「表門（おもてもん：omotemon）」的大門，以及稱爲「裏木戶（うらきど：urakido）」的後門。「表門」位於住宅正入口，直達玄關，爲正式的大門，主人及重要賓客由此出入。而「裏木戶」則通往「勝手口」，表現了當時日本社會中身分高低的差別。

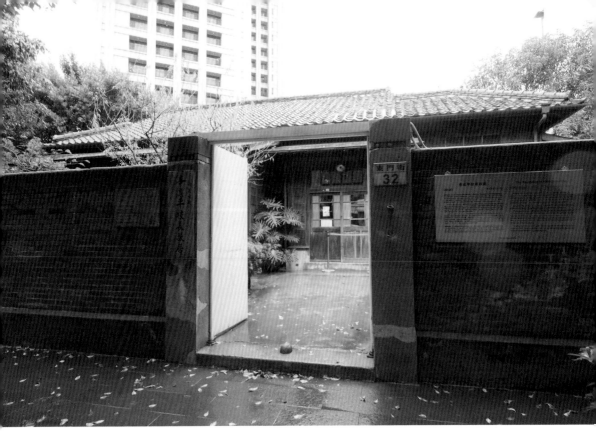

門與圍牆（辛志平校長故居）

　　圍牆主要由紅磚砌成，也有混凝土造的圍牆。在大門的地方，會以洗石子或水泥砂漿塑型，其風格多以當代流行的仿Art Deco（裝飾藝術風格）設計，可以看出主人的品味及雅興。

　　為了視覺之穿透性，現在修復古蹟時，有時候會拆除圍牆，使古蹟能夠從外面一眼望穿。

土間 vs 床

　　日本以前的住宅，有著廣大的「土間（どま：doma）」，可以讓室外鞋踩進去。相對於「土間」，則是「床（ゆか：yuka）」，即居住空間內打高的地板。這兩個空間之間具有相對性。

　　以前日本農民在田裡工作，踩著赤腳，稱為「土足」。現今在日本某些寺院門口會看到「土足禁止」的告示，意思是不可以著室外鞋踏到寺院的室內空間。因為寺院的室內空間是神聖的，所以不可以用「土足」踩上去。因此都會在門口準備大鞋櫃，供遊客暫時放置，或者準備塑膠袋給遊客裝鞋拿進去。

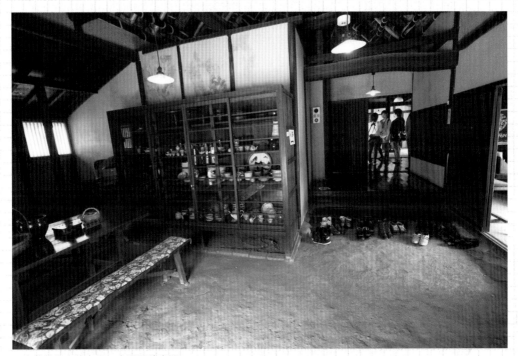

日本傳統住宅的玄關、土間面積廣闊

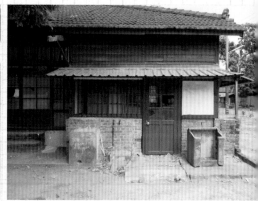

現代日式住宅只剩玄關是土間　　　　　　　　　　　塵芥箱與勝手口

　　以前的「土間」通常是做為「炊事場（廚房）」使用，是為室外空間的延伸。過去使用燒柴爐火煮食之時，以赤腳或者草鞋在「土間」活動，提供了方便性。越古老的民居，「土間」就越大，也成為街坊鄰居傭人串門子、進出貨品、和尚化緣等空間。但在整個住宅空間意涵當中，「土間」仍屬於室外空間。

　　日本室內要脫鞋，因此地板要維持乾淨。傳統的日本住宅是榻榻米地板，榻榻米是一個適合以赤腳直接踩入，卻不適合穿鞋踩踏的材料構造。在日本平安時代的寢殿造中，只有位階高的貴族才能坐在榻榻米上面，而這種臨時性的榻榻米在使用完後便收納回去。直到室町時代以後，榻榻米的使用才慢慢普及。

　　「床」的建築觀念與「土間」之間具有相對性。日本古代的住居，融合了南方高床式建築以及北方的豎穴居建築。其中「床」為高床式建築的保留，而豎穴居在地板的生活，則以「土間」為代表。日本神社是日本本土特有的建築形式，神社的建築形式為高床式，代表了日本建築中的「床」的特性。而前述的「土間」，則為豎穴居建築的保留，受到外來建築的影響也比較大。

另外有一說法是以前日本的貴族生活在高起的「床」上，一般農民則生活在「土間」。自從近代住宅改善運動以後，廣大的「土間」被視為落後的現象，再加上女權運動高漲，欲改善廚房設備的結果，「土間」的空間範圍越來越小，遂轉變成完全在「床」上居住。在現代的日式住宅中，只有「玄關」以及「勝手口」保有「土間」的空間意涵。而一般在拜訪日本人，進入日式住宅時，必須要在「玄關」脫鞋的理由，也是在此。

　　在日本本土的「床」的高度約在60㎝左右，而台灣因為比較潮溼，經過日治時代建築師的試驗，通常會高到65㎝，使地板下面可以通風。「床」因為是用乾淨的腳踏入，也分別出日式住宅中「內」與「外」的差別以及「淨」與「不淨」的空間概念。

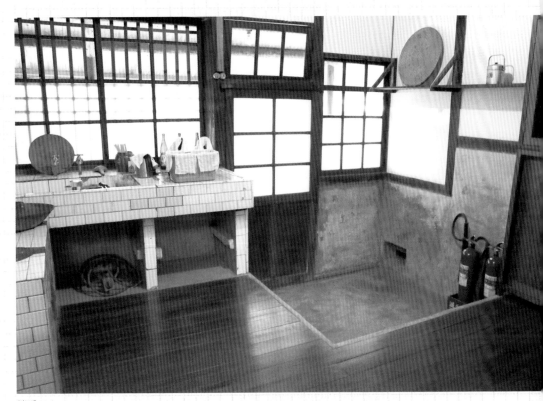

勝手口

「座敷」與座敷的構成

　　「座敷（ざしき：zashiki）」，又名「床之間（とこのま：tokonoma）」。「座敷」是日式住宅當中最高級、最重要的空間，做爲主人寢室、活動或接待重要客人的空間。其座落於家中最內處，「緣側」在其外側，面對庭院，不僅採光與通風最好，通常是眺望庭園造景的最佳區位。以台灣的日式住宅來說，因爲季風方向的關係，因此「座敷」常設置在南側最通風宜於人居的位置。在大坪數的台灣日式宿舍中，「座敷」通常作爲家中主人的活動場所以及寢室之用，但一般住宅由於空間有限，除了上述功能以外，也會拿來當做一般的起居室及寢室使用。

　　在日式住宅當中，無論規模大小，都會有「座敷」空間，代表父家長制的觀念。而「座敷」因爲一定有

座敷（日本京都）

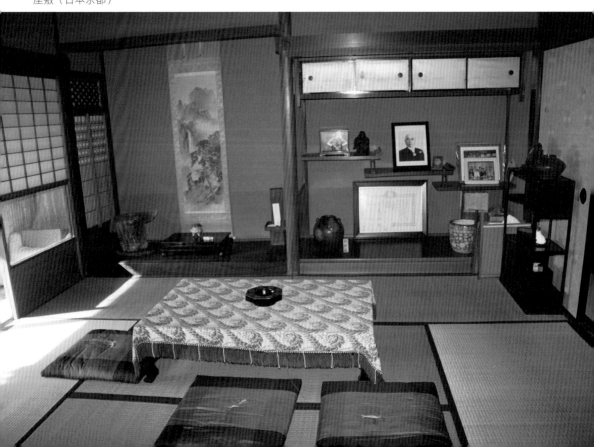

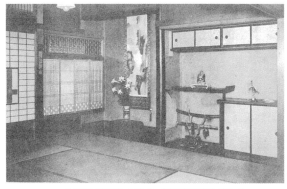

1930年代座敷（引自《台灣建築會誌》）　　1930年代座敷（引自《台灣建築會誌》）

「床之間」，所以有時候會以「床之間」代稱。這裡
的「床之間」唸做「tokonoma」，與地板的「床」之
「yuka」發音不同。「yuka」由動詞「坐」而來，代表
了日本人坐在地板上的文化；「toko」的意思是「高起
之處」，從室町時代開始，固定在榻榻米室內鋪設較高
的「上段之間」給達官貴人入坐，以彰顯尊貴；因此兩
者之間有不同的發音。

　　「座敷」的源流與以下三者有關：1.中世紀書院造
武家住宅的發達；2.茶道及茶室建築的發展；3.受到佛
教傳播的影響。相對於平安時代屬於貴族的寢殿造，從
室町時代到近世，武士勢力抬頭，發展出「書院造」。
「書院造」中的「書院」兼具書齋及平時居住空間意
涵，受到中國文化極深。再加上茶道的發展及佛教的傳
入，使得座敷在擺設上具有佛教特色，並與茶道待客禮
儀發展出密切關係。由於傳統日本的座敷只有特定時候
才使用，因此在近代住宅改良中，出現把座敷空間取消
的說法。但是座敷被認為有日本文化精神象徵，因此成
為日本住宅的代表性空間。

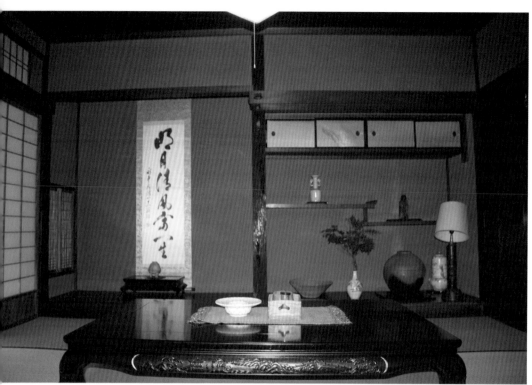

座敷（日本京都）

　　　「座敷」具有一定的組成以及裝修設計，包括「床之間（とこのま：tokonoma）」、「床脇（とこわき：tokowaki）」、「書院（しょいん：syoin）」。在整個日式住宅當中，「座敷」集大成了日本住宅的特色，其用材之講究、風格之表現，都顯現了一家之主的品味及風範。「座敷」爲日本住宅之精神所在，一點都不爲過。而在台灣的日式住宅當中，均承接了這樣的空間。其元素包含著不同的意義，以下進行詳細解說。

圖解座敷空間

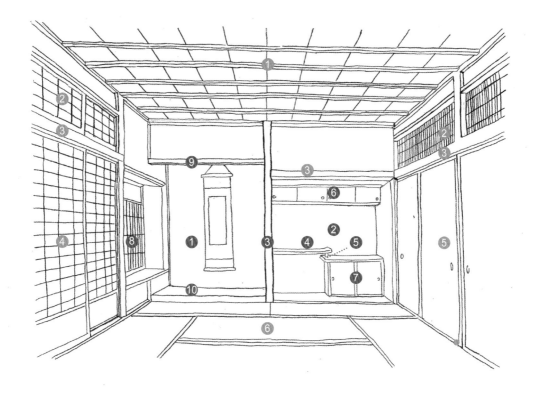

1. 床之間　（とこのま：tokonoma）
2. 床脇　（とこわき：tokowaki）
3. 床柱　（とこばしら：tokobashira）
4. 違棚　（ちがいだな：chigaidana）
5. 海老束　（えびつか：ebitsuka）
6. 天袋　（てんぶくろ：tenbukuro）
7. 地袋　（じぶくろ：jibukuro）
8. 書院　（しょいん：syoin）
9. 落掛　（おとしがけ：otoshigake）
10. 床框　（とこがまち：tokogamachi）

1. 竿緣天井　（さおぶちてんじょう：saobuchi tenjyō）
2. 欄間　（らんま：ranma）
3. 長押　（なげし：nageshi）
4. 障子　（しょうじ：syōji）
5. 襖　（ふすま：fusuma）
6. 畳　（たたみ：榻榻米：tatami）

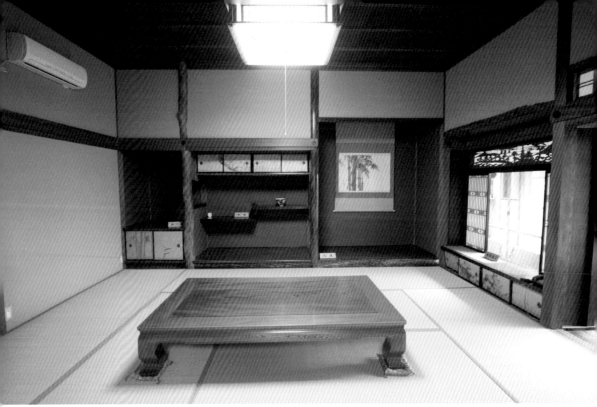

座敷（日本德島縣）

床之間

　　「床之間」通常會占室內一間寬（180cm）、深度半間（90cm），也就是一張榻榻米的大小，另一側的「床脇」也維持這樣的形式。「床之間」會設在「緣側」及庭院一側，「書院」接出延伸，「床脇」則在內側。以房子的設計來講，是不一定分左右邊的。

　　在正式的日式建築中，主人背對「床之間」跪座，居於上位，客人坐其對面，使客人可以欣賞床之間的書畫及花藝。賓客從內側（房間裡側）到外側依序坐列，最裡面者最爲尊貴，反則地位卑賤，呈現長幼有序的社會觀念。

　　「床之間」的前身爲「押板（おしいた：oshiita）」，深度比「床之間」略淺，比地板略爲抬高。牆上掛有裝飾畫，在日本中世紀貴族及武士住宅當中，代

表最尊貴的空間。後來「押板」轉變成為「床之間」，地板抬高，前側用「床框（とこがまち：tokogamachi）」的裝飾材做為裝飾。

關於「床之間」的起源說法有幾種：1.佛畫的擺飾；2.擺飾中國的珍奇品；3.代表貴人上座的空間。無論是哪一種說法，都代表了「床之間」的裝飾性及高貴性。而當時禪宗僧侶常在壁上掛佛教相關圖畫，並在畫前放置「押板」，供奉所謂的「三具足」：香爐、花瓶、燭台，可以說是「床之間」的最早原形。後來禪宗書院造及茶道發展以後，更加強了「床之間」待客空間的性質，並發展出數寄風灑脫的風格。在茶席當中，鮮花與畫軸依據主題進行搭配，在日式空間中，於「床之間」掛上軸畫，根據四季的變化替換軸畫及擺設，呈現日本文化中重視四季遞嬗的精神。

在「床之間」與「床脇」中間，有一根直立的「床柱（とこばしら：tokobashira）」，會使用珍奇的奇木、古木，表現主人的風雅及質感。床柱沒有結構上的承重，純粹用來裝飾，有些奇木一定要形狀彎曲的，或是表面凹凸的、漂亮的、特別的木材。在日本本地，以京都北山地區的「北山杉」為最上等的「床柱」。整個「座敷」的設計以及擺設，無不表示主人的風雅及興趣，尤其是在「床柱」的選擇上，更是足見日本文化的特色。在台灣的日式住宅則喜好使用台灣特產的檜木，也有使用葡萄樹的案例。曾有日本財團老闆曾經將台灣的檳榔樹運到日本做「床柱」材料，顯示了台灣南方氣候造就下的文化特色。

「床之間」上方牆面底部的橫木，一般使用角材，稱為「落掛（おとしがけ：otoshigake）」，會配合「床柱」的風格選材，使得整個「床之間」與「床脇」之間具有整體性。

床脇

　「床脇」之構成要素爲「違棚（ちがいだ
な：chigaidana）」、「天袋（てんぶくろ：
tenbukuro）」、「地袋（じぶくろ：jibukuro）」、
「狆潛（ちんくぐり：chinkiguri）」等。在中間的是
「違棚」，「棚」在日語爲「櫥櫃」之意，而「違」的
意思是相交或者是高低落差。在「床脇」會做上不同高
度的「違棚」，「違棚」上展示主人做爲收藏的興趣、
道具，通常展示書籍、茶具及硯臺等文藝用品以示主人
的風雅。而在「違棚」的上下方，分別會有「天袋」與
「地袋」，可以做爲儲藏空間使用。不同層的「違棚」
之間以「海老束（えびつか：ebitsuka）」相接。最早
的「棚」與經書的收納有密切的關係，而在後來的演
變中，「床之間」的掛軸會依照季節或者茶席主題變
化，成爲日本人重視四季更替的象徵，不同的掛軸或暫
時不用的展示品，可以收納在「天袋」與「地袋」當
中。「天袋」與「地袋」的門扇使用的是隔絕空間用的
「襖」。

　「狆潛」在「床柱」後方的「床脇」開一個40至
60cm高的洞口。在構造上，「狆潛」可以使「書院」
的採光延伸到「床脇」，如果洞口在更高的位置，則稱
爲「洞口（ほらぐち：horaguchi）」。

書院

　　「床之間」最早爲僧侶寫經的地方，設有「書院窗」，具有窗檯，貼上「障子」，靠採光進行寫經。最早的「書院」爲「付書院」的形式，在後來的演變中，書院分爲兩種，一種是「平書院」，另一種是「付書院」。「付書院」造型較爲華麗，向外側的「緣側」突出，後來也稱爲「書院窗」。

　　「付書院」的形式比「押板」或「違棚」都還要久遠，在日本鎌倉時代的古籍《法然上人繪傳》中，可以看到僧侶在「付書院」讀書的樣子。最開始的「付書院」具有讀書案桌的功能，因此「床之間」多存放書、畫、硯台等相關物品。

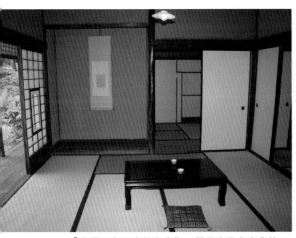

「座敷」在日本住宅中爲一個日本住宅文化核心的居住空間特色（夏目漱石故居）

只有床之間的座敷，另一側爲押入再利用爲播放簡介的地方（總督府山林課宿舍）

而在台灣的日式住宅，常看到只有「床之間」一邊的座敷，另一側則做為「押入」，這是由於受到住宅坪數限制之故，而在日本本地亦有這種簡略版的座敷。從座敷構成發展演變來看，「床之間」的「押板」可以說是整個座敷要素當中最早發展者，早期的「付書院」具備「書院窗」做為採光，並以「三具足」供奉。因此在空間位階上，「床之間」為主，「床脇」為副，這在小坪數的住宅設計上猶然可見。因此往往只留下外側的「床之間」，另一側則做為「押入」，使空間功能更加實用。

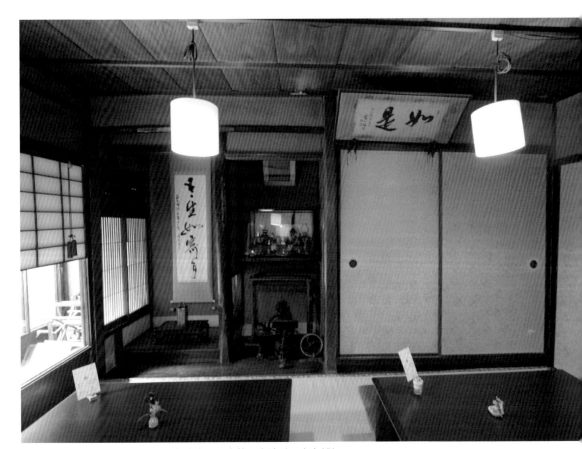

縮小版的座敷，在一個單元裡面具備床之間、床柱、床脇（日本京都）

座敷的其他組成

· 竿緣天井

「天井」爲日式建築中的「天花板」之意，日式建築室內都會裝上「天井」，將屋架的組成以及線路遮住，使得室內空間達到乾淨整潔的效果。其中，以細木條「竿緣」壓緣的稱爲「竿緣天井」。必須特別注意的是，「竿緣」的方向必須要平行於「床之間」的方向，才是正確的方向。（詳見天井一章）

· 襖、障子

日式建築的門扇爲推拉門，依據隔開空間內外的不同，有代表室內與室內之間界線的「襖」及室內與室外或半室外空間的「障子」。「襖」與「障子」利用上下軌道的「鴨居」、「敷居」進行開闔，達到不完全隔間的作用。（詳見建具一章）

· 長押

「長押」位於鴨居之上的水平構材，寬度大約與柱寬相同，柱面中間不做連接，其斷面爲狹長之梯形，爲書院造座敷空間的重要裝飾，增加水平視覺作用。以床之間爲中心，繞座敷的鴨居上方一周，經過床脇上方，到床柱停止，在床之間則用方形的落掛，位置比長押更高。（詳見建具一章）

狄潛和洞口的案例

狄潛和洞口有採光的作用，在台灣的日式住宅也可以看到保存。

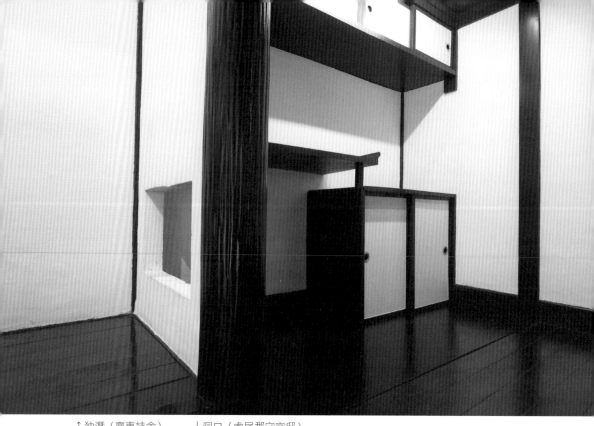

↑独潛（齊東詩舍）　　↓洞口（虎尾郡守官邸）

在哪裡看座敷？

▶ 辛志平校長故居（新竹市）

　　辛志平校長故居保存完整，是台灣的日式宿舍中，有完整保留襖、障子、榻榻米地板等細部構件的日式宿舍。「座敷」為平書院的做法，違棚保存完整。在展示空間上，「床之間」擺放了掛軸及鮮花，違棚上放了辛志平校長的老照片，使來訪者能夠對以前的空間使用情形進行想像。

床之間

違棚裝飾

掛軸與插花的展示

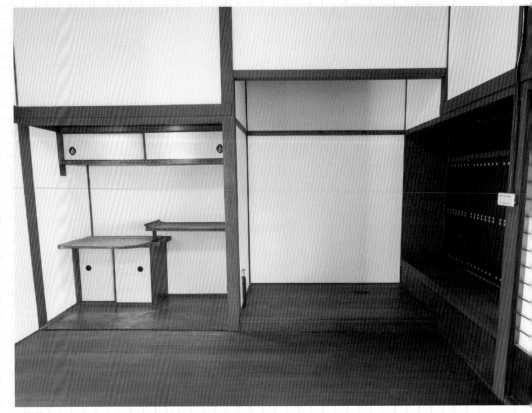

座敷全景

▶ 北斗郡守官舍（彰化縣北斗鎮）

　　座敷具有精美付書院，精細的格子窗成為視覺焦點。從緣側一側可以清楚看到付書院的做法，床脇亦相當值得一看，保留完整的天袋、地袋以及違棚。

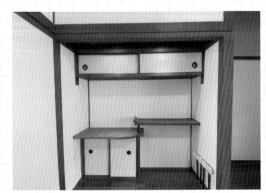

完整的違棚、天袋及地袋

以座敷為展示空間的案例

床之間在視覺空間上成為一個外框，容易成為視覺的焦點。戰後台人移居日式宿舍以後，座敷空間常常變成放置電視或是擺置日常用品的地方。而在現在的古蹟再利用當中，座敷也成為展示用的重要空間，其做法常用在規模不大的博物館、民藝館為主。

座敷用來展示的案例

座敷成為展示用空間

建具與榻榻米：日本室內空間的構成

　　入住日本的溫泉旅館的時候，一定會對其室內裝修印象特別深刻。傳統的日式住宅包括其大門以及房間都用推拉門（引き戶：ひきど，hikido）做爲隔障，與台灣一般的住宅有很大的不同，令人有新奇的經驗。推拉門有分爲「障子（しょうじ：syōji）」及「襖（ふすま：fusuma）」，加上上下軌道的「鴨居（かもい：kamoi）」、「敷居（しきい：sikii）」，以及「欄間（らんま：ranma）」，總稱爲「建具（たてぐ：tategu）」。再鋪上「疊（たたみ：tatami）」，構成一個典型的日式室內空間。

「障子」的位置是在室內與室外之間，做為「緣側」與室內之間的分隔

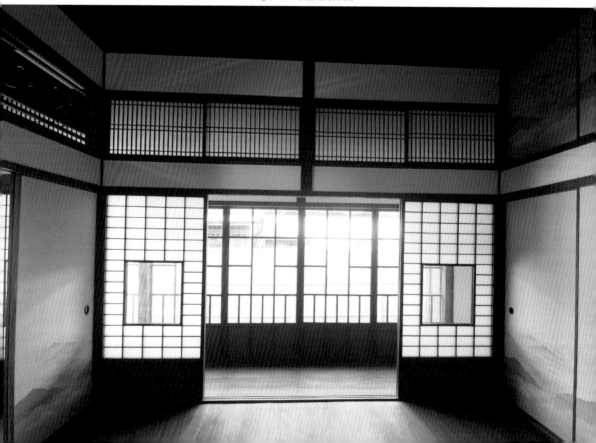

「障子」與「襖」

　　相較於漢式或洋式住宅使用石頭或磚砌成牆，日
式住宅的室內空間並不是使用密實的牆壁隔絕。以柱、
梁、桁的木材支撐，以「小舞壁」為隔間牆，這些材質
皆具有植物性，也表現了日本人愛好自然的特性。而房
間與房間之間，則是使用「障子」或「襖」的左右推拉
門來進行空間區分，呈現日本住宅「不完全隔間」的特
色。「障子」跟「襖」的骨架主要以木片或竹片所構
成，但是在空間的意涵上，「障子」或「襖」所代表的
意義不同，使用的地方也不一樣。

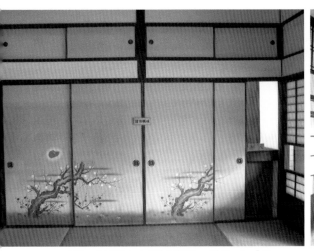

「襖」在意涵上亦具有封閉性。例如：在「押
入」的門即使用「襖」，表示將「押入」內的東
西跟房間完全隔絕，不讓別人看到「押入」裡面
的東西（辛志平校長故居）

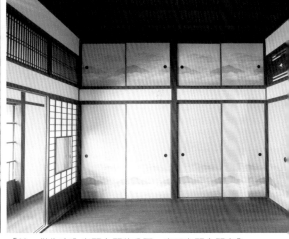

「襖」做為室內空間之間的分隔，表示空間之間完全
的隔絕（北斗郡守官舍）

「障子」糊上的是白色的和紙，外面的光線可以透進來室內；「襖」則糊上不透明和紙，上面畫上花鳥畫或山水畫。由於「障子」具有採光的功能，以前稱爲「明障子」，與「襖」做爲區別。也因此，在設置的位置上，「障子」的位置是在室內與室外之間，做爲「緣側」與室內之間的分隔，爲中介性的轉換意義；「襖」則做爲室內空間之間的分隔，表示空間之間完全的隔絕。「障子」與「襖」的和紙貼法亦有差異，「障子」的白色和紙貼在外側竹架上，而「襖」則先以廢紙層層貼上做爲內襯，最外側兩面再貼上不透明和紙。

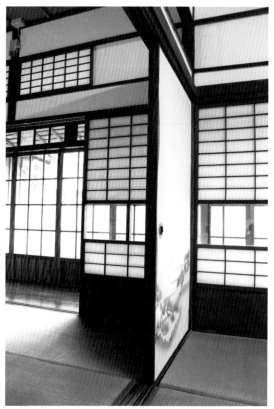

「緣側」以「障子」爲隔離，室內的隔離則爲「襖」（辛志平校長故居）

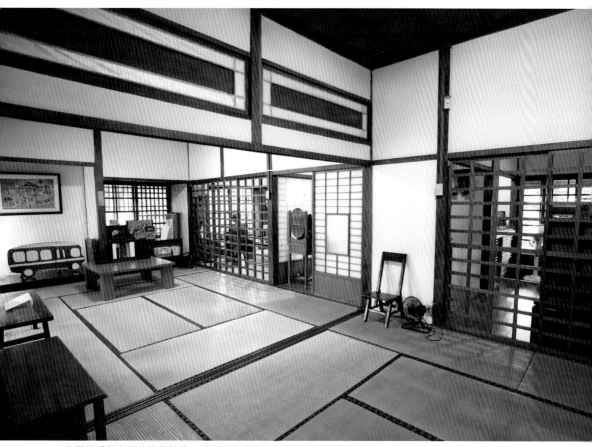

將兩個房間之間的襖移除後，得到更大的室內空間（虎尾郡守官邸）

　　日式住宅的特色在於空間的轉用，在取下「襖」以後，空間就能變大，做為不同的用途，也就是「不完全隔間」的特色。例如：在宴客時，如果客人太多，就會把「座敷」與「次之間」之間的「襖」取下，就能容納更多客人。

以扇子形象透雕而成（日本奈良）　　　　欄間透雕的花卉（梁實秋故居）

欄間

　　「欄間」為在「鴨居」的上方透雕的木雕裝飾，
常以花鳥為裝飾。由於台灣蚊蟲之害嚴重，有日治時代
總督府技師提出在「欄間」加上紗窗以防蟲，但是受限
於台灣的環境，「欄間」確實不容易使用。因此到了戰
後，由於空調的需要，「欄間」不是被封死，再不然就
是被移除以做為通風的效果。

細看「襖」與「障子」的奧妙

花鳥畫、山水畫

　　受到日本崇尚自然的風氣，「襖」的花紋通常以花
鳥、山水畫為主。而一般的「襖」，通常以白色和紙糊
在表面，把手為黑色，因此形成對比，再加上白牆、深
咖啡色的柱子成為視覺焦點。造型雖然簡素，但可以感
受到平靜而典雅的氣氛。

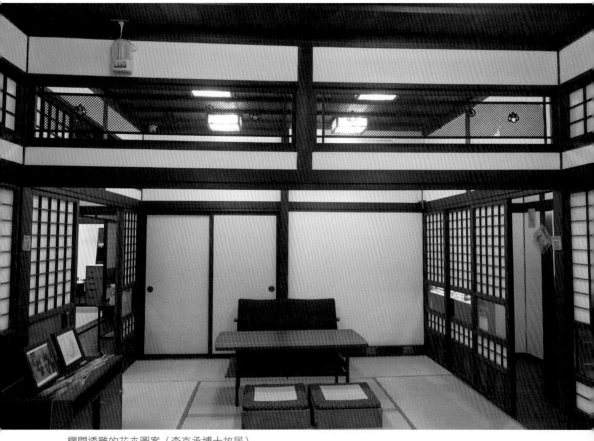

欄間透雕的花卉圖案（李克承博士故居）

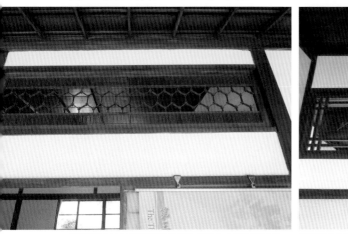

欄間透雕的蜂巢狀幾何圖形（孫立人將軍故居）

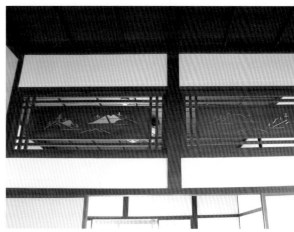

欄間透雕的山景（北斗郡守官舍）

襖的把手之一（北斗郡守官舍）

襖的把手之一（辛志平校長故居）

有山水畫的襖（北斗郡守官舍）

襖的把手

黑色的把手可以更見精美工藝，大多為圓形，也有一些會做成特殊造型，形成視覺效果。有些「引手（引き手，ひきて：hikite）」會在裡面刻畫花紋，形成一大特色。

「襖」的內襯

　　「襖」與「障子」至少每年都要更換一次，日本人會利用正月前一天的大掃除來更換「襖」與「障子」的和紙，也會一起把榻榻米更換，除舊布新。「襖」的內襯，會使用一些廢紙來糊成。在古蹟修復的過程當中，出現「襖」的內襯是中文報紙，可以知道戰後住在日式住宅的人，繼續沿用了日本住宅的要素。而「襖」與「障子」也以日文外來語的方式存留在台語中，有些老人家可以說出「襖（fusuma）」與「障子（syōji）」的日語發音，但是對於「襖」與「障子」的分別不太清楚，顯然這個居住文化為外來文化，沒有深化到台灣文化中。

水腰障子

各種樣式的「障子」

　　「障子」做為採光之用，有許多形式。糊裱的白色和紙，素面白裡透光，能夠柔和陽光的照射，也

以廢紙為襯底的障子

額入障子

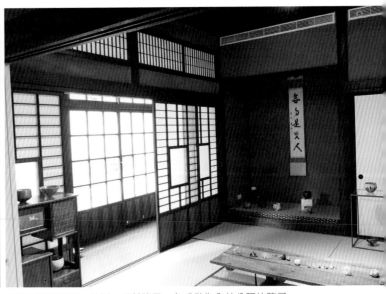

額入障子

裡側：額入障子；外側：腰付障子。各式做為內外分隔的障子

舞良戶

有隔熱的效果。形成障子的格子細木條稱為「棧」，也有人說引掛棧瓦所掛上去的「棧」語源來自這裡。以「棧」組合成各種格子的造型，和紙貼在房間外側，形成「內」「外」之分別。

舞良戶

「舞良戶」是在門框內嵌入木板後，再於表面平行安裝稱為「棧」的細木條，做為內外的隔間。「舞良戶」通常用於廁所的門板，其背後門栓有一橫條木機關，與「雨戶」類似，非常有趣。「舞良戶」也會用在「台所」與主要生活空間之間的分隔。由於「台所」、「風呂」、「便所」為所謂的「水回り」用水空間，為衛生設施，日本人通常會把「水回

り」設置在一區，再用「舞良戶」分隔，形成「內」與「外」的空間分別。

「鴨居」與「敷居」

　　「鴨居」與「敷居」做為「障子」或「襖」的上下軌道，「鴨居」在上面，「敷居」在下面。在「座敷」中會於「鴨居」上再放上一條「長押」，為日本書院造住宅的特色。「長押」斷面呈梯形，木材長度跨越整間室內，沒有接縫，不落柱，視覺上加強水平線條。

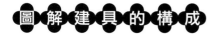
圖解建具的構成

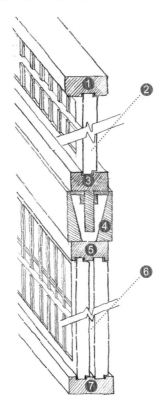

障子（襖）：欄間

180cm：90cm

❶ 欄間鴨居

❷ 欄間

❸ 欄間敷居

❹ 長押

❺ 鴨居

❻ 障子或襖

❼ 敷居

長押的使用與釘隱

「長押（なげし：nageshi）」為位於「鴨居」之上的水平構材，寬度大約與柱寬相同，其斷面為狹長之梯形。「長押」的發展，源於古代發展出超過一間（180cm）的室內跨距，而中間不落柱的時候，做為水平加強結構之作用。而由於「長押」的位置醒目，也成為重要的裝飾構件，具有穩定水平視覺連續性的作用，為日本書院造建築的特色。此外，若是較為講究的建築，還會在「長押」榫接的外側釘上稱為「釘隱（くぎかくし：kugi kakushi）」之金屬裝飾物來覆蓋修飾。

釘隱（日本山梨）

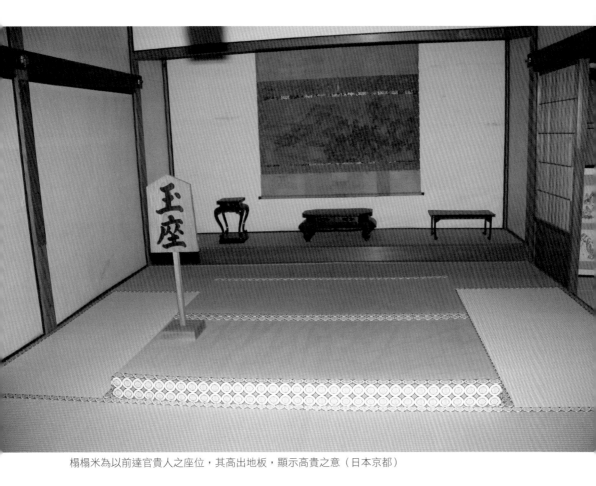

榻榻米為以前達官貴人之座位，其高出地板，顯示高貴之意（日本京都）

榻榻米

在日式住宅當中，榻榻米非常具有特色。可以說想到日式空間，就會想到榻榻米；反之，看到榻榻米，很自然的就會想到日本的居住文化。日本人有非常特殊的席地而坐的居住文化，雖然宋代茶席文化有傳入椅子與桌子，但是影響很小，直到近代明治維新之前都是坐在地板上面活動。也因此，在近代洋式住居生活傳入日

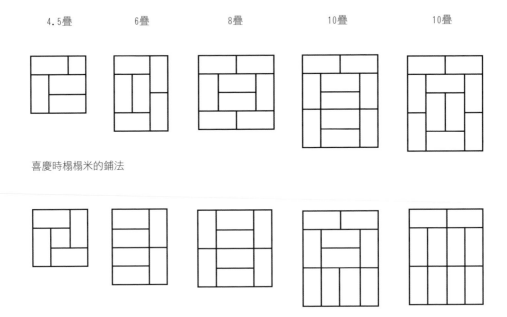

4.5疊　　6疊　　8疊　　10疊　　10疊

喜慶時榻榻米的鋪法

喪葬時榻榻米的鋪法

本時，對於日本人的起居空間產生很大的衝擊，「地板式」或是「椅子式」的生活方式，造成住宅空間的很大論戰。但是對於日本人而言，終究還是無法脫離在地板上的生活，因此在日式住宅當中，只有應接間、食堂等洋式空間為木地板再配上桌椅等傢俱，其他空間仍然維持榻榻米。

　榻榻米不僅是日本居住空間的代表，也是日本人生活習慣思想的縮影。由於榻榻米適合赤腳活動，不適合穿鞋，因此必須在玄關脫鞋，在進榻榻米房間之前也要把室內拖鞋脫掉。而由於起居躺臥皆在榻榻米上面，所以「表-裏」、「淨-不淨」的觀念之表現，也受到地板

居的生活影響。日本的傢俱高度以坐姿設計，而就寢亦在榻榻米上鋪棉被，也就發展出押入這個可以存放棉被以及大型物品的儲藏空間。榻榻米的單位為「一疊（いちじょう）」，大小約為180cm×90cm，換算起來約等於0.55坪，也就是1.82平方公尺，兩張榻榻米可想成約為一坪，另外「一帖（いちじょう）」是比較現代的稱法。日語有一句諺語是「站半疊，臥一疊」，說明了以前日本人生活空間尺度。榻榻米的好處是可以隔熱，比較適合溫帶的日本本土。台灣氣候過於潮溼，榻榻米不容易保存。由於榻榻米的材料為稻草及藺草等植物，四緣再以「疊緣」收邊，為禾本科稻作農業的副產品，另一方面也表現了其農業文化物盡其用的特色。

　　一般把榻榻米交錯鋪成，日語稱「祝儀敷」；如果是並排的排法則稱「不祝儀敷」，為喪葬時的鋪法，或是在寺廟或大宴會廳才會看到這樣的鋪法。日式住宅通常可以看到四疊半、六疊、八疊等大小的鋪法。

一般的「疊緣」以黑色或素色居多，有些為花紋。本圖之「疊緣」以地方特產鳥類朱鷺為紋樣，極為特別（日本新潟）

榻榻米主要有分「京間（きょうま）」、「關東間（かんとうま）」兩種尺寸。「京間」主要在京都附近使用，而「關東間」在關東使用，又稱為「田舍間」。「田舍」相對於都城的京都，是為「鄉下」之意，另外在愛知地方有「中京間（ちゅうきょうま）」。

名稱	大小	流行地區
京間 （きょうま：kyōma）	6尺3寸（191cm）X 3尺1寸5分（95.5cm）	京都附近使用
關東間 （かんとうま：kantōma） （田舍間）	5尺8寸（176cm）X 2尺9寸（88cm）	關東地區使用。台灣日式住宅大多使用關東間。
中京間 （ちゅうきょうま： cyūkyōma）	6尺（182cm）X 3尺（91cm）	名古屋地區使用

　　關於「タタミ」這個字的來源，最早在平安時代的寢殿造中為臨時性的坐墊，只有位階高的貴族才能坐在榻榻米上面，用完即收納回去。直到室町時代以後，榻榻米的使用才慢慢普及。日文中「タタミ」為動詞「たたむ」轉成名詞化變成「たたみ」，再以片假名「タタミ」或漢字「畳」表示。

延伸閱讀

日式住宅常用單位

一尺＝30.3cm

一間＝六尺＝181.8cm＝約180cm

半間＝約90cm

一疊＝0.55坪＝1.82m^2

模矩化的空間

　　榻榻米、襖、障子，以及敷居、鴨居構成了整齊劃一的模矩化室內空間。以「尺間法」為標準尺寸，以一尺（30cm）為基本單位，一間（180cm）為室內房間的單位。押入是由兩片襖所組成，襖與障子的邊長為榻榻米的短邊（90cm），也就是半間，因此一組押入的寬度為一間（180cm），通常為兩間為寬，而榻榻米的鋪法也根據房間的大小而有一定的方向。

❶ 障子

❷ 襖

❸ 榻榻米

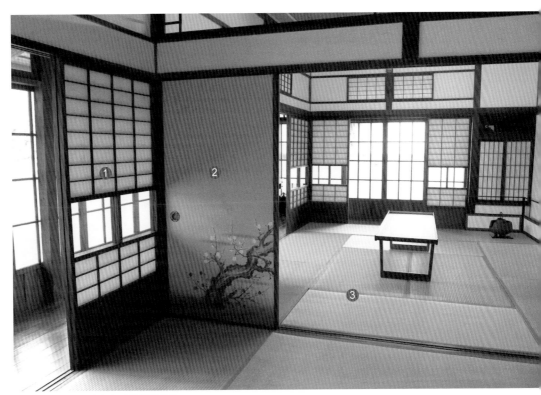

內外空間的分隔（辛志平校長故居）

不僅如此，這樣子配置而成的空間，以一整組的建具，將室內外的空間分隔井然有序地把內外空間分隔。緣側爲室內與室外的中介空間，緣側的兩側爲障子，界定室內與室外。房間與房間之間以襖做爲分隔，代表室內與室內之間的分隔。再加上敷居鴨居及榻榻米，構成一個完整個日式住宅內部空間。

　　以高度來講，敷居及鴨居之間的距離，也就是所謂的「內法高」，爲將近180cm的高度。因此在日本的室內空間，顯得特別整齊而有秩序，稱爲「模矩化」。

　　敷居釘在床板上，下面爲基礎，由根太及大引交錯支撐。由於榻榻米厚度平均大約5cm，因此敷居的厚度會高出床板5cm，這樣子完成的地板面才會平整。由於敷居和鴨居做爲軌道，選用的木材質地較硬，常使用松樹或欅木。

台灣日式住宅在保存過程當中，因為榻榻米不容易保存，常改成木地板。這時候「敷居」的高度會多出來，在保存再利用時，將新木地板與「敷居」高度鋪齊，同時保留了歷史記錄

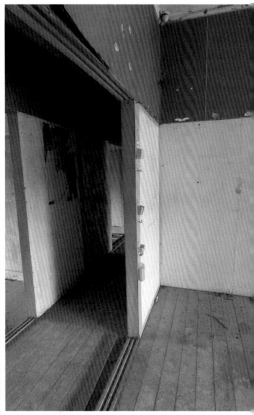

保留敷居及鴨居，將地板鋪到敷居高度的案例
（大溪藝師館）

在這一間廢棄住宅中可以看到一整組的「敷
居」與「鴨居」都保留下來。榻榻米已移除，
看得出「敷居」高出地板面的現象。表面綠色
塗漆為戰後居住者的使用變更

　　可惜的是，因為榻榻米在台灣氣候保存不易，以及
再利用時改用木板為地板，會多出「敷居」的高度，以
致常未能保留下「敷居」。「敷居」與「鴨居」為一整
組的構造，在古建築保存時需特別留意。

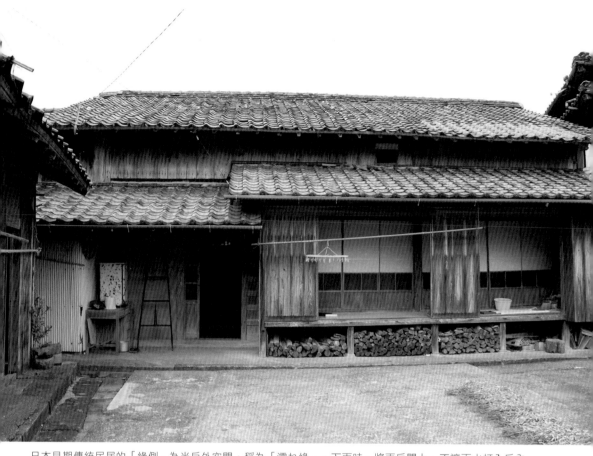

日本早期傳統民居的「緣側」為半戶外空間，稱為「濡れ緣」。下雨時，將雨戶關上，不讓雨水打入戶內
（日本長崎）

「緣側」外側的雨戶及戶袋（齊東詩舍）

戶袋的內側有一條橫長的木棒，平常用來固定，下雨時移動解開
來就可以將雨戶全部收進來再固定

保護室內外空間的雨戶、戶袋

　　日本最早期的「緣側」不加玻璃或任何推拉門，
「緣側」等於是半戶外空間，稱為「濡れ緣」，為了
防止在下雨時傷及住宅本體，設置「雨戶（あまど：
amado）」及「戶袋（とぶくろ：tobukuro）」保護。
「雨戶」為保護用的木板，而「戶袋」為收納「雨戶」
的地方。

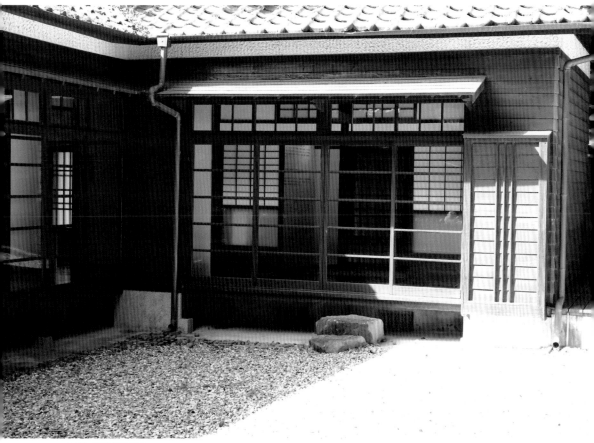

戶袋（齊東詩舍）

近代化與家人空間

受到大正民主思潮的影響，市民意識及階級平等觀念更加發達，婦女地位提升，在住宅空間合理化的倡導之下，相較於明治時代的待客優先，大正時代的「大正民主」思潮，帶來了住宅空間機能更加分化，使每一個空間更具有獨立性，重視家人團聚以及隱私權等觀念。其主要的倡導議題爲：專門設置小孩房（子供室：こどもべや，kodomobeya），重視一家團聚的「茶之間（ちゃのま：cyanoma）」空間等。

在住宅改善運動當中，以合理主義爲論調，試圖追求在小坪數裡具有機能化及符合人體活動的設計，並影響到住家的平面設計。

應接間的展示（梁實秋故居）

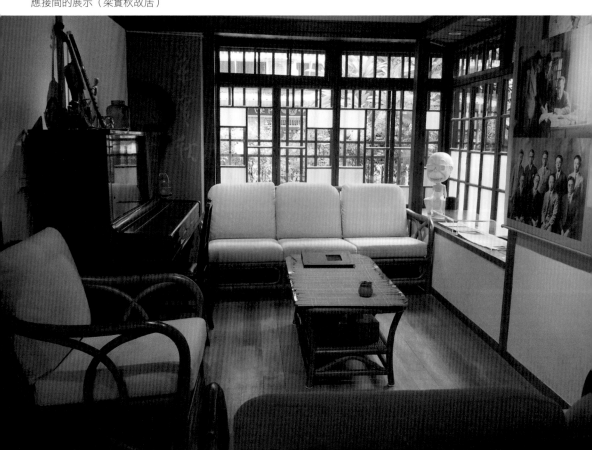

日治時代住宅應接間（引自《台灣建築會誌》，1930）

應接間

　　在日語中，「應接」的意思為「接待客人」。和現代台灣住宅中的「客廳」不同的是，台灣住宅的「客廳」有家族團聚的意思，但是日語中的「應接間（おうせつま：ousetsuma）」純粹是為了接待外來的客人的空間，且與日本的西化政策有關。

　　在明治維新以後，日本人派遣岩倉使節團到歐洲全面西化學習，影響日本深遠。日本本來是席地而坐的文化，為了因應西化，在住宅空間中需要有西式的空間。高階官員建洋館及和館，洋館做為接待的公務空間，和館則為私人空間，為和洋併置的住宅。在洋館會擺上洋式桌子、椅子等傢俱，並糊上壁紙等裝飾。

1920年代以後，一般官員及民眾西化生活慢慢普及，而和與洋的二重生活也漸漸的影響到一般生活當中。由於受到坪數限制，一般的日式住宅大部分都仍保持日式，而代表身分地位的「應接間」就會做成洋式的空間，另外，受到近代化的影響，炊事場、便所、風呂等衛生以及用火相關空間，也會做成洋式。

　　「應接間」的位置通常在玄關的附近，除了廣間以外，有些坪數更大的住宅還有「待合室」，在這些住宅中，首先，客人會先被引導到「待合室」，等到主人完成準備工作後，再接引到應接間招待。由於「應接間」完全是爲了社交的空間，有些社交不頻繁的家庭，便會造成空間浪費，因此當時的住宅空間討論中，曾經有人

應接間（辛志平校長故居）

書齋（虎尾郡守官邸）

提議廢除「應接間」，而應該增加「子供室」的空間。
但是這個提議在戰前以父權家庭利益爲主、小孩地位爲
次的家庭關係上，並沒有獲得大多數的贊成。

書齋

　　「書齋（しょさい：syosai）」爲主人讀書的空
間，台灣的日式宿舍大部分爲官員宿舍或大學教授私
宅，大多屬於高級知識分子，因此會設置書齋空間以供
主人讀書。書齋通常放置西式的桌椅以及書櫃。

茶之間及食堂

　　從明治末期開始，重視一家團圓、團聚吃飯，在茶之間擺放茶几及座墊，也開始把茶之間放在日照比較好的地方。

　　另外，隨著洋式生活的發展，也有把「茶之間」做成西式空間，擺放西式的桌椅傢俱，此時亦稱為「食堂（しょくどう：syokudō）」。

　　食堂使用了西式的桌子和椅子，也用了西式的窗簾，牆上掛著洋畫，以及西洋式的鐘擺。此住宅用「食堂」來代替「茶之間」，代表其主人接受西化的影響較深。

次之間及子供室

　　有些日式住宅有多的空間，會稱為「次之間」，常做為寢室之用。而到了1920年代，小孩的教育漸漸受到重視，有些家庭會設置「子供室」，也就是小孩房，放置西式的床，但其他方面普遍還是認為女孩要受傳統教育，要穿和服。

日治時代住宅食堂（引自《台灣建築會誌》，1930）

日治時代住宅子供室（引自《台灣建築會誌》，1930）

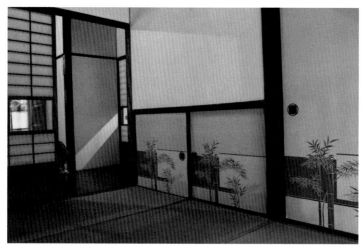

女中室（辛志平校長故居）

　　當時仍然有些日本人以「待客本位」爲主，爲客人
留下大面積的「應接間」，而把全家生活空間擠在狹小
的活動空間。而有設置「子供室」的家庭可以見得，比
較重視孩童教育，有些人還會在庭院設置兒童遊戲場，
可以讓小孩在自家盪鞦韆、玩堆砂等遊戲。

女中室

　　「女中（じょちゅう：jyocyū）」爲住宿在家中幫
傭的傭人。日治時代在台的日本人，無論薪水多少，家
中一般都有請女中來料理大小事務，這些女中以台灣本
島人及沖繩人爲主。女中只能走廚房的「勝手口」，居
住在最多不超過兩疊的女中房，與其他家人分開，顯示
了階級社會的分別。

衛生設備

　　日本建築界有一個專有名詞叫做「水回り（みずまわり：mizumawari）」，統稱使用水及用火的家庭設備，包括「風呂（浴室）」、「便所（廁所）」、「炊事場（廚房）」，也就是衛生與服務性空間。這些設備可以普及化，與台灣近代上下水道鋪設普及有非常密切的關係。台北市上水道、下水道完成工程以後，亦成爲日式住宅備有大便所、小便所、浴室等衛生設施的重要條件。總督府除了在1900（明治33）年制定《台灣家屋建築規則》，規定地板高度、家屋高度、家屋材料等基本規定以外，1900（明治33）年制定《污物掃除法》，對於環境清潔也有所規定。從統治初期，日本人就重視台灣的衛生環境。

表面貼上磁磚，是1920年代以後常用的方式（辛志平校長故居）

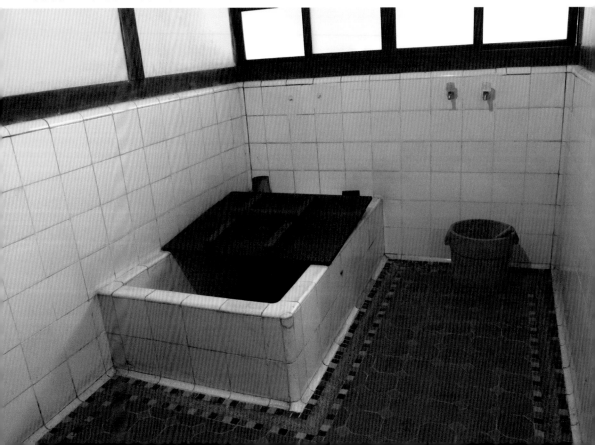

「風呂（ふろ：furo）」、「便所（べんじょ：benjyo）」、「炊事場（すいじば：suijiba）」雖然可以對應現代中文的「浴室」、「廁所」、「廚房」，但是其機能以及功能與現代不同，因此使用日文原文來說明。

風呂

日本人有一個傳統習慣與台灣人有很大的不同，那就是日本人每天都會進行泡澡。而根據日本學者研究，在古代，「湯」與「風呂」兩者不同，其中「泡湯」與現在的泡湯動作類似，爲把在身體浸在熱水浴槽的動作，稱爲「湯屋」或「湯殿」，「風呂」則指蒸汽浴。日本的「泡湯」風氣與「風呂」的習俗，與位處地震帶，多溫泉有關，也成爲日本住宅的一大特色。在日本的現代住宅，因爲坪數小、工作繁忙，日本家庭亦設置有蓮蓬頭的浴室可以淋浴。但是在他們的觀念裡面，只有到浴缸進行泡澡，才算眞的完成洗澡的動作。否則，也僅僅只是說「シャワーを浴びる（今天進行淋浴）」而已，而不是「お風呂に入る（今天有洗澡）」。這兩句日文前者的意思是只有進去淋浴的動作，後者對於日本人而言才是眞正完成「洗澡」的動作。

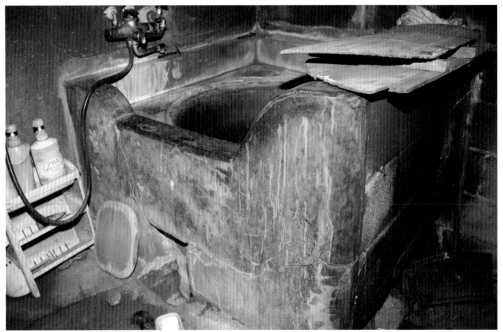

長州風呂（日本長崎）

　　而在台灣日式住宅當中，「風呂」也成為日治時代文化遺留下來的時代產物，主要的類型有「五右衛門風呂」、「長州風呂」、「鐵砲風呂」、「箱風呂」、「小判型風呂」，其中以前三者最常見。

　　泡湯桶之構造特色為從下面燒柴火加熱，「鐵砲風呂」以鐵或銅製的筒安置在木桶內側縱向設置，以筒燃燒柴火或炭火，如此的加熱設施如「鐵砲」，即從戰國時代使用的火槍武器的火槍筒，因此稱為「鐵砲風呂」。而「五右衛門風呂」則在木桶底部加上鐵板，放在爐火上加熱，全部鑄鐵製的則稱為「長州風呂」。「五右衛門風呂」及「長州風呂」的底部皆是會燙腳的鐵板，因此需要先放木板後再進入泡澡，而當入浴者離開時，木板即浮到水面變成保溫的蓋子，充分表現過去人們愛惜能源之生活態度與智慧。

便所

　　除了一些下級官舍設置的是公共便所以外，日治時代的日本人住宅都設置有個人便所。可惜因爲多半後期居住者都會改建，以及再利用時實際使用的效用之下，能留下來的實際物品有限。由於衛生改良是總督府的重要政策，因此針對便所改善留存史料，可以看出當時對於衛生環境改良的方針。有些比較老式的爲「汲取式便所」[1]以外，當時比較先進的作法是爲「內務省改良便所」。此方法由日本內務省根據傷寒的傳染途徑做實驗，發現預防病菌傳染的最好方法，即將屎尿密封放置一段時間，讓病菌、寄生蟲因屎尿隨時間的自然腐敗發酵而死亡。

以前的洗手台獨立在外

1　「汲取式便所」為在住宅外側設置汲取孔連接便器，從外面將淤積的屎尿搬運移除的做法。在下水道尚不普及的年代多為設置。

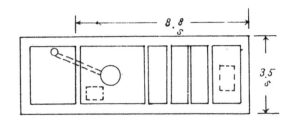

全 上 地 形 伏

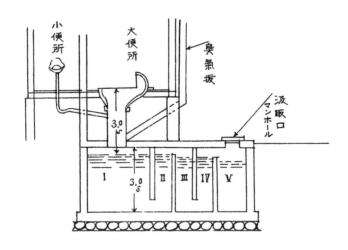

內務省改良便所斷面

內務省改良便所圖面（引自《便所の話》，台北州警務署，1930）

因此設計出的「內務省改良便所」，將中間儲存槽隔成五個槽，當第一槽液化腐化後，漸漸經由中間的槽，最後在第五槽集中，再由第五槽外面的孔汲取而出，以達到自然腐化的效果。而為了防止蟲、蠅出入和屎尿流溢的現象，在屎尿入口以及汲取口外，以混凝土密封，用鐵絲製的細紗網封住。從便池到蓄糞槽之間以及便池四周，填住縫隙。汲取口規定要在屋外，且高於蓄糞槽，並用鐵製的蓋子蓋住。

　　「內務省改良便所」雖然離現代式的水洗式廁所還有一段距離，但是因為能夠集中一次處理，並以混凝土的新材料來達到密封氣味的效果，是當時較為先進的做法。

戰前便所的遺跡（日本京都）

台所

炊事場、台所

　　日本在明治末期到大正期間，興起追求理想化的「中流住宅」。隨著中產階級的興起，以及受到西方的市民運動及知識啓蒙，在婦女及小孩的的地位上更受到重視。其中做爲婦女活動空間的「炊事場（すいじば：suijiba）」，在最原始的民居將烹煮工具「爐」或「竈」置於「土間」，等於還是屋外空間，與農作物

塵芥箱與勝手口

的處理脫不了關係。具有現代機能的「台所（だいどこ
ろ：daidokoro）」（炊事場的改稱），不僅設計用火
及用水的動線，且考慮最有效率的最小空間，甚至有冰
箱、瓦斯等配備。因此「土間」範圍越來越小，只剩下
「勝手口」尚保留土間，而「勝手口」也有「裏口（後
門）」之意，為非正式的出入口，外面常置塵芥箱（垃
圾筒）方便清潔。

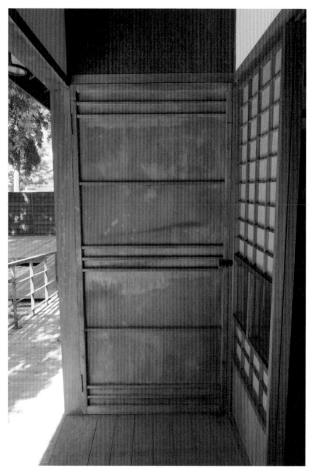

舞良戶

衛生空間的設計

舞良戶

　　「舞良戶」爲較爲簡略的和風木板門。「舞良戶」
也會用在「台所」與主要生活空間之間的分隔。由於
「台所」、「風呂」、「便所」爲所謂的「水回り」用
水空間，爲衛生設施，日本人通常會把「水回り」都設
置在一區，再用「舞良戶」分隔，形成「內」與「外」
的空間分別。

無雙窗

　　以前後開闔的木片爲設計，設置在緣側或洗面台下側，位置低於小腿，一方面打開可做爲通風之用，二方面可以將灰塵掃到外面。

塵芥箱

　　也就是垃圾桶。1900（明治33）年制定的《污物掃除法》，將所要掃除的對象規定爲「塵芥、污泥、污水、屎尿」。塵芥主要指從庖廚中製造出來的食物殘留物，以及家屋、道路、庭院等掃除之際產生的廢棄物的總稱。日治時代規定台北市的市街都要設置塵芥箱，以維持環境的整潔。

無雙窗

塵芥箱

日式住宅的坪數一般來說較為狹小，因此空間的極度使用，也成為日式住宅的特色。其中講到「押入（おしいれ：oshiire）」，受到著名卡通「哆啦A夢」

① 襖
② 障子
③ 榻榻米

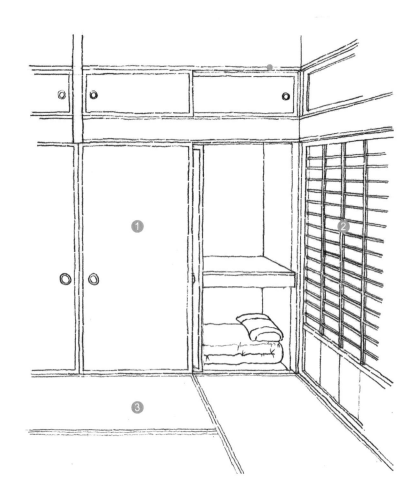

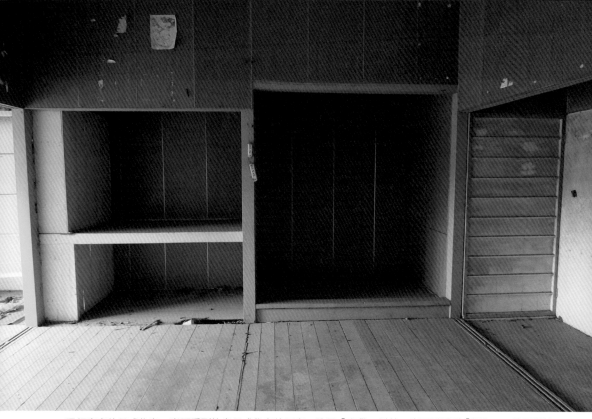

已經廢棄的日式住宅，尚可看到許多日式住宅的元素。除了「座敷」以外，也可以看到「押入」。除了對於顏色美學有不同差異以外，空間利用更在戰後出現轉換。

的影響，大家都知道，哆啦A夢睡覺的地方就是大雄房間的「押入」。當然，「押入」在日本建築中是有特別功能的，不只是做為睡覺的地方而已。

　　「押入」做為日式住宅中寢室內收納寢具及衣物的地方，相當具有文化特色。日本人就寢在榻榻米上面睡覺，每天都要把棉被從「押入」拿出來鋪

此房間面積較大，「押入」有兩個（辛志平校長故居）

床，早上再把它整整齊齊的收回去，這樣室內在白天才騰得出空間活動。門扇為「襖（fusuma）」，表示將「押入」內的東西跟房間完全隔絕，「襖」一旦關上，「押入」裡面的髒亂就會被遮住，表現日本人「表」、「裏」分開的民族特性。

「押入」通常以兩扇「襖」為一組，做為與房間的推拉門。因為一扇「襖」的邊長是90cm，因此通常一組「押入」的面寬為一間（180cm），大一點的房間有兩間面寬的「押入」。為了容易整理，通常「押入」寬度為一間，中間也會有上下兩層的分隔，但是仍然空間過大而不易使用。因此現代日本傢俱店有賣塑膠衣櫃，也就是「簞笥」的轉用。

在台灣的日式宿舍，無論住宅的大小，都會有「押入」的設置。可見得這樣的儲藏空間對於日本人的重要性。除了固定在牆壁的「押入」，日本人有「簞笥」、「棚」等傢俱。「簞笥」是多重隔層、一層一層有抽屜抽拉出來的傢俱，一般用來儲放衣物及一些物品，有些「簞笥」做工華麗，為藝術化的手工傢俱，會做為嫁妝之用。「簞笥（たんす：tansu）」也轉化成為台語的一部分，成為我們日常耳熟能詳的詞句，即台灣所稱的五斗櫃。「棚」則通常放在廚房，擺放碗盤等瓷具的地方。

藤生簞笥店廣告

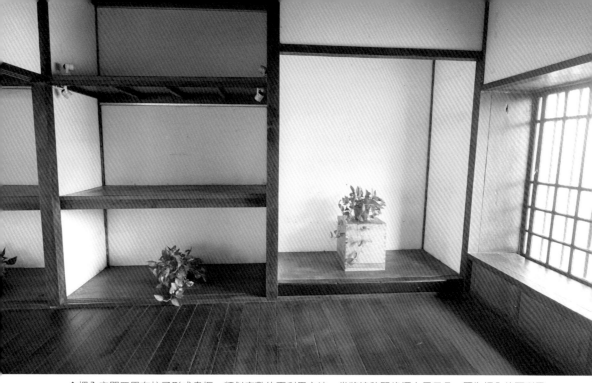

↑ 押入空間四周有柱子形成畫框，類似座敷的再利用方法，常將襖移開後擺上展示品。圖為押入的再利用
（台東寶町藝文中心）
↓ 為了配合室內意匠以及茶具工藝之美感，會用精美的茶簞笥收納存放（嘉木居）

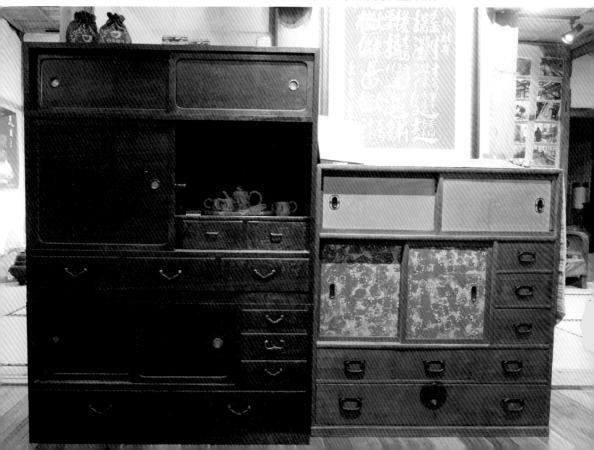

緣側與庭院

　　「緣側（えんがわ：engawa）」對於喜歡看卡通或日劇的朋友們來說，應該多少都有點印象，在劇情裡面往往可以看到，主角們坐在長廊邊乘涼，一邊喝茶一邊聊天，欣賞著庭院造景。「緣側」為日式空間帶來通風的舒適感，再加上木造的結構，使得日式住宅夏涼冬暖，為日式住宅的重要特色。緣側通常設置在座敷外側，在傳統社會是屬於主人的空間。因此一般來說，「緣側」會放在氣候較好的方位。在台灣的日式住宅常把「座敷」與「緣側」放在基地南側，形成玄關大門

在緣側活動為日本人的生活風情

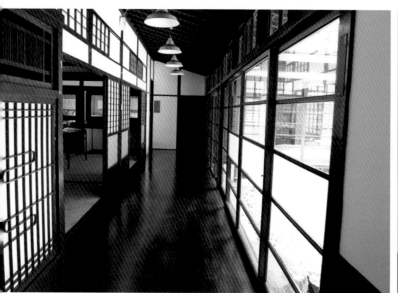
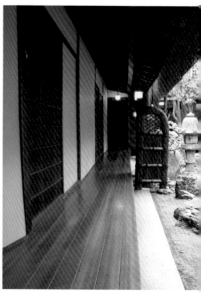

緣側加裝玻璃障子，為調節室內溫度的作法

在日式的住宅當中，緣側面對著庭園
（日本京都）

在北側的現象，與漢人坐北朝南的方位觀相異。但是亦有一些日式住宅的玄關大門配合台灣的季風風向放在南側，引入夏季西南季風對流，避免冬季強烈的東北季風，以獲取冬暖夏涼的溫度調節效果。

　　緣側的寬度沒有一定，一般而言，較早期的住宅寬度較寬，甚至會達到一間（180cm）。中後期的住宅由於受到基地面積及建築經費影響，寬度不像早期那麼寬。

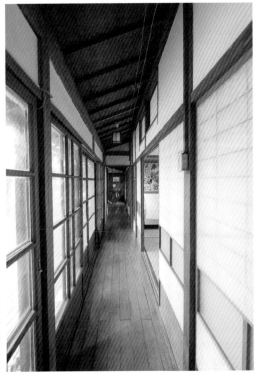

在台灣的日式住宅，緣側外面的庭園有南洋風情
（總督府山林課宿舍）

虎尾郡守官邸

總爺招待所

「緣」有「邊緣」、「框」的含意，為過渡室內與室外的中介空間。「緣側」與室內是用「障子」隔離，因此「障子」代表的是室內與室外之間的界線，與襖代表室內與室內之間的分隔有所不同。座敷隔著緣側，才到庭院，緣側不僅是走廊的空間，像是不入內招待的客人，也會在緣側招待用茶，表現內外有別的觀念。在日式住宅當中，緣側、玄關都是從室內到室外之間的中介空間，在空間意涵上有一個轉折，不會直通看盡，是日本人的居住設計哲學。

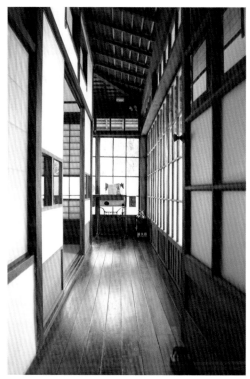

辛志平校長故居

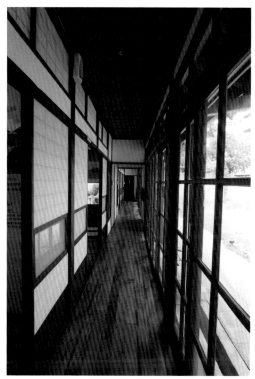

總督府山林課宿舍

前院種著一棵麵包樹，梁實秋住在這裡的時候，曾於樹下講學（梁實秋故居）

最早的緣側並沒有障子，只有雨戶做為下雨天時的
保護，稱為「濡れ緣」。後來在外側開始加裝障子，在
玻璃工業發達後更是使用玻璃為障子，比較耐用。在台
灣，緣側外側加裝玻璃障子，不僅使得太陽不會直接日
曬，並可以藉由開闔調節室內溫度，而且還可以隔絕外
面蚊蟲，在這時候，緣側的存在又是一個中介的空間。

在轉換室內與室外的空間時，除了以障子及緣側
來分別轉換，要從高起的床接到外面的庭院，會使用稱
為「沓脫石（くつぬぎいし：kutsunugiisi）」的石材來
當做階梯。「沓」的意思是「鞋子」及「木屐」[2]，日

2 「沓」是「くつ」，但是事實上在日本人的庭園，這裡擺的
是更容易穿脫的「木屐」。

本人會在「沓脫石」上擺木屐，方便進出庭院。「沓脫石」為庭園造景的一部分，通常使用自然石為佳，而也有部分的「沓脫石」是使用外覆砂漿的磚砌成。

對於日本人而言，庭院是一種生活的情趣，在庭院種植植栽，閒來無事玩弄花草，或是經由座敷、緣側觀賞庭院風情，在日本人的生活當中，充滿著生活的情

原台灣軍司令官邸庭院

沓脫石（齊東詩舍）

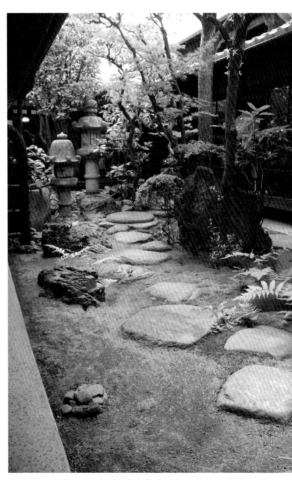

庭院對日本人而言，為精巧之能事。每一個日本住宅都有一個庭園，以石燈籠、流水、樹木、花草為造景（京都）

李克承博士故居前院

前後院都種上椰子樹，後院有水池，具有台灣南
洋特色（李克承博士故居後院）

趣。在台灣的日式庭園，除了日本傳統的水池、假山
水、石燈籠等造景以外，利用台灣的南洋樹種構成的庭
院，也是一大特色。例如：椰子、檳榔樹、榕樹、桂
花、九重葛、竹子等，都是深受日本人喜愛的樹種。隨
著屋齡增加，樹木成蔭，在日式住宅保存上也成爲重要
的對象。

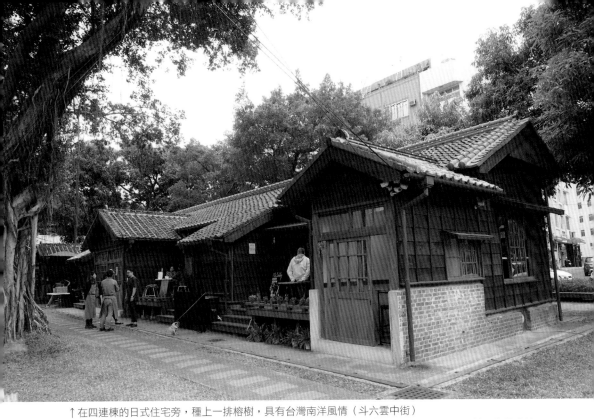

↑在四連棟的日式住宅旁，種上一排榕樹，具有台灣南洋風情（斗六雲中街）

↓由於此區住宅屬於總督府山林課，總督府官員在搬家進住時種上「家樹」，其中有稀有樹種台灣油杉，
　特別珍貴（總督府山林課宿舍）

從結構及技術看
日式住宅

　　日人在戰前的建築技術已然嶄露頭角，他們擅於運用
周遭的地域環境來打造實用及美感兼具的宅邸風格，細數過
往的建築技術延伸至今，日本帶來的影響功不可沒，其建築
特點便反映在日式住宅的創建上。

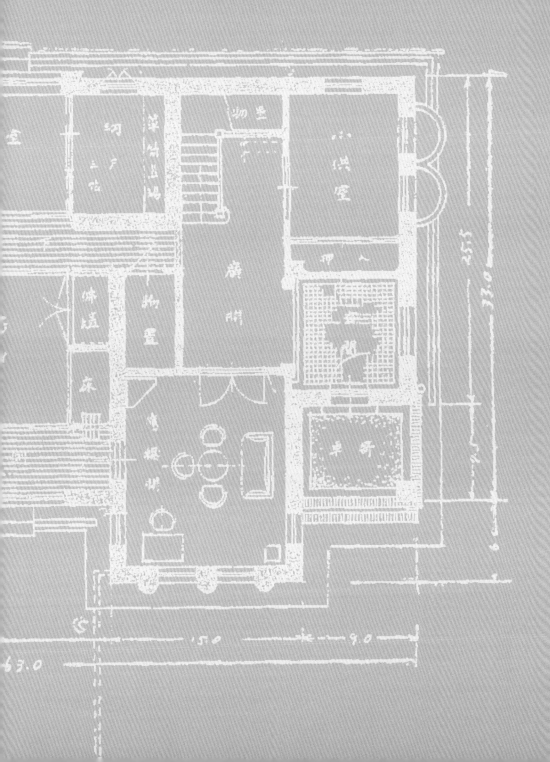

以木構造為主的日式住宅

台灣日式住宅構造由下往上可分為四個部分組成：基礎、床組、軸組、小屋組（屋架）。以柱（高度）、桁（縱向）、梁（橫向）所搭接組成的「在來軸組工法」為日式住宅的最大特色。

基礎構成地基，並承載日式住宅架高的部分，也是支撐整個建築的基礎。床組及軸組為日式住宅的主要部分，包括構成人在室內活動時所接觸面的床組，以及組成整個空間向度的軸組，可以說是整個住宅的主要結構。柱子支撐了整個住宅建築的重量，將屋頂瓦面的承重，經由梁、桁支撐，向下傳遞到基礎，使得建築能夠穩固。而小屋組所構成的斜面，不僅利於排水，也有通風的效用。

在雨淋板下的基礎為混凝土造，有防潮、防蟲等作用（總爺廠長宿舍）

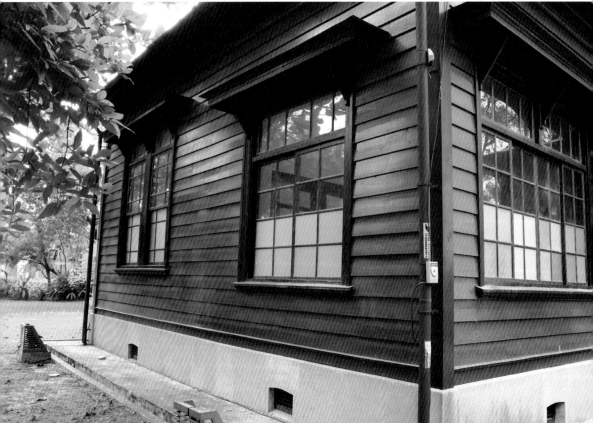

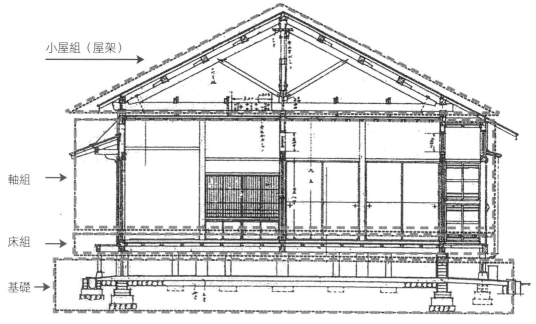

小屋組（屋架）

軸組

床組

基礎

木構造工法及主要木構成説明圖

　以下從基礎、床組、軸組、小屋組的順序，介紹其構造以及功能。

基礎

　建築物的「基礎（きそ：kiso）」除了承重建築物本體之外，必須要承重人爲的活動，並要能夠抗衡風力、下雨，以及地震、颱風等災害，穩穩的根基在地盤上。「基礎」也就是中文的「地基」，支撐力量包含有「床束（ゆかつか：yukatsuka）」以及「布基礎（ぬのきそ：nunokiso）」，其中「床束」中文稱爲「獨立基礎」，「布基礎」的中文則稱爲「連續基礎」。

日本傳統建築以木構造建立基礎，方式有兩種：「掘立」、「石場立」。「掘立」在地上挖一個坑，直接把木柱埋入地下做爲基礎，較屬於早期的構法；而「石場立」是在中世紀寺院建築發達以後，在地底下埋入礎石，在礎石上立柱固定房子的做法。礎石日文稱爲「束石（つかいし：tsukaishi）」或「玉石（たまいし：tamaishi）」，與地面之間填入碎石，使「束石」更加穩固。台灣與日本的「床束」做法相異，日本本地的做法會在「束石」上豎立直徑約10至12cm的木頭，整組稱爲「床束」，早期亦應用在台灣的日式住宅。由於床束位於又暗又溼的地方，是白蟻生長最佳環境，在防治白蟻的研究發展之後，台灣日式住宅的「床束」便改爲使用磚造及混凝土爲主，通稱爲「磚束」。

　　在主建築物的周圍會砌上紅磚的「布基礎」，以水泥砂漿粉飾表面。「布基礎」也會施作在隔間牆下方，增加承重力。而在立面的部分會打開「通氣孔」，以金屬孔蓋遮住，使地板下能夠保持通風，且避免貓鼠隨意進入建築物下方。

　　在「布基礎」上面，會施作「土台（どだい：dodai）」，以串連各個基礎，避免其移位，以防範力量不均而導致建築物沉陷變形、地板容易開裂、不耐久等產生的問題。此外，「土台」亦有統一柱高及榫頭位置，進而提高工作效率的功用。

　　在基礎高度的部分，1900（明治33）年，《台灣家屋建築規則》的施行細則中就已經規定台灣日式住宅的床必須至少要有二尺以上（60cm），也代表著基礎的基本高度。比起日本本地的床爲二尺左右，台灣的床高平均在65至70cm，因此玄關的「式台」也有轉介屋外與屋內之實際功效。

床組

　「床組」爲構成地板的結構，連接「基礎」及「軸組」，雖然所占部位不多，但是有承上啓下的作用。「床組」由以下部位組成：

　「大引（おおびき：ōbiki）」與「土台」相交，做爲「根太（ねだ：neda）」的托梁（承重的小木條），也連接各個「床束」。「床束」與「床束」之間間距爲半間（90cm），「大引」一般採用9至10cm之角材，以半間（90cm）間隔來配置。「根太」的邊長約爲4.5cm的角材，或是使用4×4.5cm之角材，與「大引」方向垂直，上面放上「床板（ゆかいた：yukaita）」，在「床板」的上面再鋪上「榻榻米」。

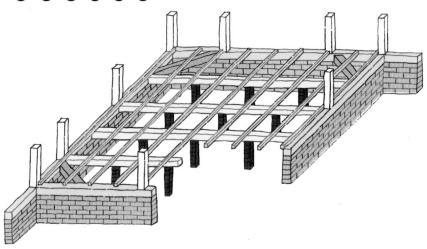

■	床束		大引
▨	布基礎（水泥色磚牆）		根太
▨	土台		火打土台

各種床束案例

　　在台灣實際的日式住宅案例中，可以看到早期的以木頭豎立在「束石」上的做法，以及以磚或混凝土做成的磚束，以適應台灣多白蟻的環境。而在緣側的床束則喜用較為輕巧的木頭加「束石」方式的「床束」。

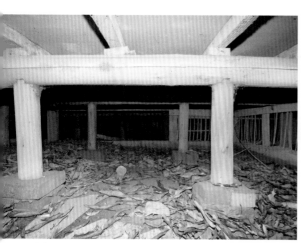

木柱立在紅磚束石上的床束

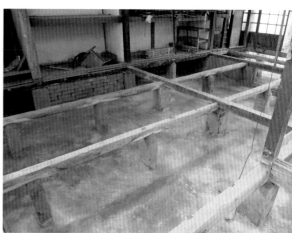

適合台灣氣候的磚束 / 廖明哲提供

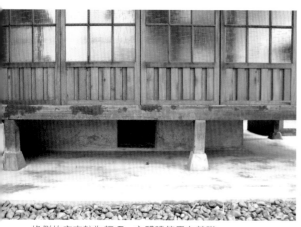

緣側的床束較為輕巧，主體建築用布基礎

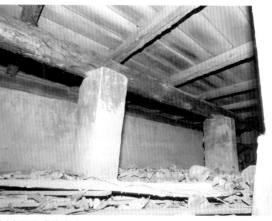

以水泥砌成的床束

基礎的展示

　　由於在修復工程結束後，基礎會被上面覆蓋，因此
某些展館會在地面鋪強化玻璃以展示構造。

總爺廠長宿舍

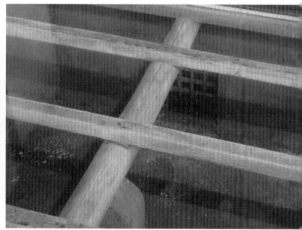

台東寶町藝文中心

總爺廠長宿舍

台東寶町藝文中心

通氣孔

　　以紅磚或混凝土爲材料的布基礎，施設在主建築物的周圍以及隔間牆下，增加承重力量。在立面的部分打開通氣孔，並蓋上金屬或混凝土製孔蓋。一方面打開基礎通氣，並防止貓鼠等異物跑入基礎，二方面具有裝飾性。

各種通氣孔案例

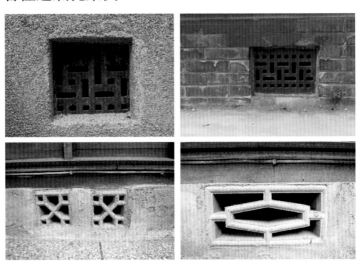

高架地板案例

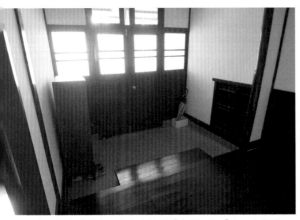

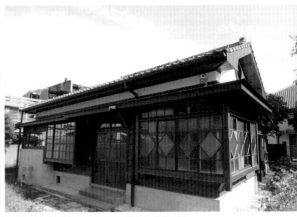

玄關備有「式台」來中介外面「土間」與「床」之間的高差（齊東詩舍）

與地面有落差的高架地板（清水公學校）

軸組

　　構成住宅內部的主要空間的爲「軸組（じくぐみ：jikugumi）」及壁體，以木材的「軸組」爲主要承重，牆壁只是隔間用，再以「建具」來開闔，「軸組」工法爲日式住宅的最大特色，又稱爲「在來工法」，是戰前由日本大工（木匠）爲主技術的住宅工法，由縱向、橫向、高度的三向木材來進行支撐，戰後在材料及法律上修正而繼承。

　　其中，承重高度方向者稱爲「柱（はしら：hashira）」，在柱子的上方有兩個向度的方向：長向稱爲「桁（けた：keta）」、短向稱爲「梁（はり：hari）」。而以「桁行（けたゆき：ketayuki）」與「梁行（はりゆき：hariyuki）」來表示建築方向。「桁行」的方向與「棟」的方向平行，「梁行」與「棟」的方向垂直。另外，「間口」爲從主入口看過去的建築物的寬度，也就是「面寬」，「奧行」爲前後之距離，也就是「縱深」。會有這樣的差別，是由於日本本地建築入口有兩個方向：「平入（ひらいり：hirairi）」與「妻入（つまいり：tsumairi）」之故。

形容日本建築大小規模[1]的說法：桁行與梁行

日本建築以「桁行（けたゆき：ketayuki）」與「梁行（はりゆき：hariyuki）」來表示建築物的規模大小，也就是以「桁」與「梁」之長度，來代表建築的長向與縱深的大小。「桁行」與「梁行」有另外一種說法是「間口」與「奧行」。由於日本有「平入」與「妻入」兩種入口方向，使得「間口」與「奧行」，以及「桁行」與「梁行」之間有著不同的相對觀念。

「間口」的意思是日本建築入口的尺度，中文為「面寬」。由於在「平入」住宅，入口方向與「棟」的方向垂直，因此，「間口」的大小等於「桁行」的長度。反之，在「妻入」住宅，

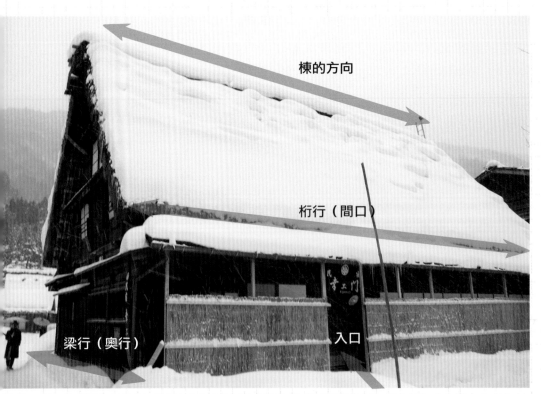

棟的方向

桁行（間口）

梁行（奧行）

入口

白川鄉有著名的合掌屋聚落，為平入住宅（白川鄉合掌屋）

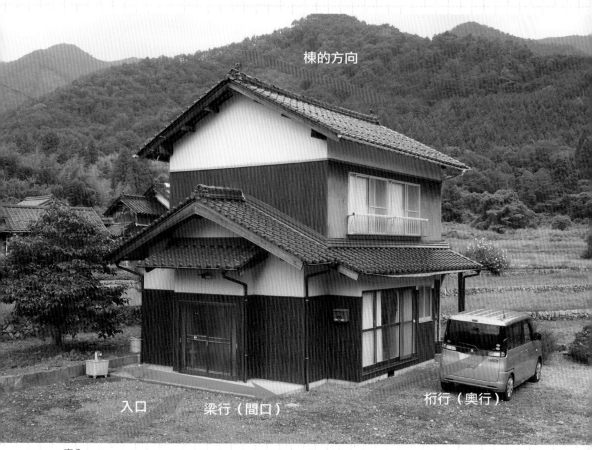

棟的方向

入口　　　　梁行（間口）　　　　　　　　　　　桁行（奧行）

妻入

入口方向與「棟」的方向平行，因此「間口」的大小等於「梁行」的長度。

　　而「奧行」指的是建築物的長度，也就是「縱深」。因此在「平入」住宅，「奧行」長度等於「梁行」的長度。而在「妻入」住宅，「奧行」深度等於「桁行」長度。

1　規模（きぼ），日文。中文為大小、尺度、向度，包括長向與縱深。

軸組構造的補強

　　為了防止木造建築物因為受力而變形，尤其經歷多次大地震災害後，，因此發展出「火打（ひうち：hiuchi）」、「筋違（すじかい：sujikai）」、「貫（ぬき：nuki）」等補強構造。再加上技術精良的「繼手（つぎて：tsugite）」，可以見得日式木造建築的技術。

火打

　　柱、梁、桁所構成的構造，為四角形的構造，如果沒有加上斜向的補強構造，容易因為受到外力而變形。因此，在四角面打上的斜向構造稱為「火打」。在土台者稱為「火打土台」，在小屋組的梁者稱為「火打梁」。

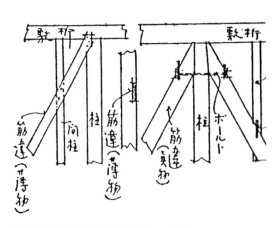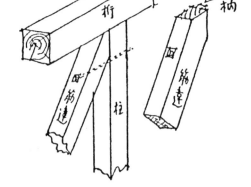

筋違（引自《建築構造の知識》，1925）

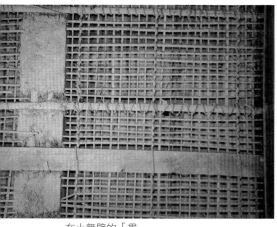

在小舞壁的「貫」　　　　　　　　　　現代日本建築中的「筋違」

筋違

　　中文稱為「斜撐」。與「火打」相同的是，均為斜向的補強構造。「筋違」打在牆壁裡面，在多地震災害的日本及台灣，規定房子要加上「筋違」，以加強耐震。而由於日式住宅多為將柱子露出的「真壁造」，因此「筋違」會打在「大壁造」的位置，或是打在「押入」等表面看不到的地方。

貫

　　在日本建築的應用，來自於鎌倉時期傳入的「大佛樣」最具代表，主要在佛寺建築中，牆壁面橫向穿上「貫」，以等距的效果不僅可以加強構造，也有美觀的作用，並造成柱材尺寸可以減小。在台灣日治住宅則做為「小舞壁」的「下地」，隱藏在牆壁當中。

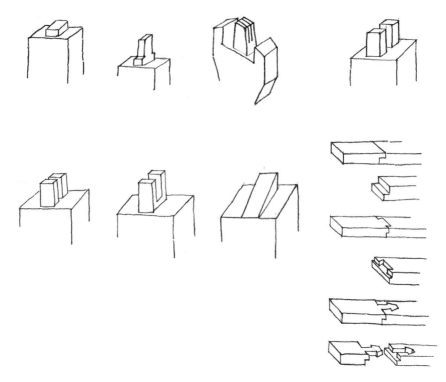

「繼手」即「榫接」，有不同的樣式工法

繼手（榫接）

　　由於大面積房間之需要，或是木材不夠長，日本木造建築發展出「繼手」技術，也就是中文的「榫接」。繼手的方式有很多樣，不用釘子就可以把兩個木材接起的技術，工法水準很高。

關於木材的種類

　　木材依據其硬度、價格、花紋等不同,有不同的利用方式。做為承重重點的屋架,會使用紅檜、台灣杉木、日本杉、樺太松等材料,其中紅檜為高級材料,為預算足夠時所使用。在軸組及床組上則多用杉木,價格較為便宜。做為裝修材的材料講求木紋優美,其中還是以「台灣紅檜(ベニヒ:benihi)」及「紅檜(ヒノキ:hinoki)」最高級而受到歡迎。

　　「台灣紅檜(ベニヒ:benihi)」(學名 *Chamaecyparis formosensis*),正確名稱為「タイワンベニヒノキ」,柏科扁柏屬大喬木,與日本紅檜「(ヒノキ)」為同屬異種,為台灣特有種。另外還有「タイワンヒノキ」為日本紅檜的變種。分布最低至海拔1,050m(台灣北插天山),最盛處在海拔1,800至2,500m間,1912(大正元)年,阿里山發現此種樹材,開啟台灣林業大量砍伐,許多神木運至日本做為鳥居,也大量運用在日式住宅的木料中。戰後繼續砍伐,於1991年才正式宣布禁止砍伐天然林。其木材筆直,木紋優美,材質安定少節,又可防白蟻,是日式住宅的最好材料。

　　「紅檜(ヒノキ:hinoki)」指的是日本紅檜(學名:*Chamaecyparis obtusa*),台灣稱為扁柏。其木材筆挺且木紋樣式明顯,材質安定,又有特殊香氣,日本人自古愛好紅檜為建築材料,在台灣的建築環境中,也可對抗白蟻。在台灣紅檜與扁柏之間,扁柏較常拿來做為構造材料,紅檜則多利用木紋變化,多用在床柱、長押等裝修材上。

　　在一棟日式住宅工事中,需要大量木材做為材料,不同的材料供應商,會在木材上壓上各自的商標,在文化資產修復時,有時隨著解體調查而見於世面。

　　而工事中這麼多木材,每一種木材放置的位置又不一樣,大工是如何辨別及區分的呢?首先,在工事現場放置木材的時候,木材會直立放置,與木頭原來的生長方式一樣,避免橫放造成木材腐爛。而在放置木材的時候,是以木材的頭尾(即根部以及頂部)交錯存放。因為木材生長方向的關係,根部較粗,頂部較細,根部與頂部交錯存放時,可以減少空間以及摩擦。

總督府林務局出產的台灣紅檜銘文 / 薛俊朋提供

在木料上以假名及數字表示材料位置之墨跡 / 楊勝提供

位置	使用木料
屋架	紅檜、台灣杉木、日本杉、樺太松
軸組	紅檜、扁柏、台灣杉木、日本杉
床組	杉木、紅檜
基礎	杉木、紅檜
門窗	紅檜、扁柏、欅木、台灣杉木、日本杉、八重松、樺太松
裝修材	紅檜、扁柏、香杉、亞杉、松、欅木、茄苳、肖楠

參考引自堀込憲二《日式木造宿舍修復・再利用・解說手冊》

　　而大工在施作時，會依據建築物設計圖記下稱為「板圖」的圖面，依據「板圖」，在材木上進行上墨線、做記號。墨線由片假名、平假名、數字等組合編號，由於每一個材木適合使用的地方不同，依據不同樹種材質的材木作記號，便宛如密碼一般。經線以「イロハ之歌」的「伊呂波之歌」排列，緯線為「一二三四五」的數字，在特殊地方會有標示位置。而在書寫方式上，戰前使用「くずし字」，為非常簡略化的假名，不易解讀。

　　「イロハ之歌」為日本自古以來學習日語假名的歌謠，在江戶時期的「寺子屋（私塾）」多為使用。現在一般學習日語者開始的「あいうえお」為根據發音，將母音與子音系統化排列，明治以後取代「イロハ之歌」成為初學者學習日語入門的方法。

　　「イロハ之歌」內容與歌詞大意如下，具有勸世積極之喻：

いろはにほへと	ちりぬるを	盛開之花終有花落時
わかよたれそ	つねならむ	世事總無常
うるのおくやま	けふこえて	越過現世山嶺考驗
あさきゆめみし	ゑひもせす	不沉浸於南柯一夢 亦不沉醉於虛幻之夢

屋架（小屋組）

在木構造建築構造當中，屋架往往成為關注的焦點，由於屋架構成屋頂的屋坡斜率、支撐屋頂鋪料，更是成為建築當中防雨的重要材料，其所使用的木材，以榫接或金屬構件固定的技法，都是構成屋架的重點。屋架為支撐屋頂的重要支幹，柱子從軸組延伸上去，與梁共同支撐屋頂。位於屋架最底部的小屋梁，不僅將屋頂重量傳導至軸組以外，還具備串連軸組、避免柱材歪斜的機能。

在日式住宅當中，屋架以日文稱為「小屋組（こやぐみ：koyagumi）」，屋架分為兩種，一種為和式，另一種為洋式，和式小屋稱為「和小屋（わごや：wagoya）」，洋式小屋稱為「洋小屋（ようごや：yōgoya）」。和小屋為日本傳統的屋架構造，主要由「梁（はり：hari）」、「柱（はしら：hashira）」，以及中文稱為短柱的「束（つか：tsuka）」所構成。台灣日式住宅大部分為和小屋，而洋小屋多用於公共建築。由於許多住宅會請台灣本地匠師興建，再加上因應台灣高溫多雨的氣候，因此在構成上，會略異於日本本地的和小屋，這也算是台灣本地日式住宅的文化特色之一。

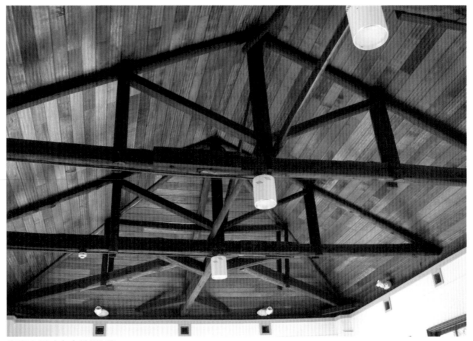

真束小屋（台中放送局）

洋小屋及洋式屋架

分為眞束小屋（king post tress）及對束小屋（queen post tress），多半見於公共建築。日本的官舍標準平面圖中，也有以洋小屋為標準者。

和小屋

「和小屋」為日本傳統的屋架，主要在「小屋梁」上配置等距而長短不同的「束（つか：tsuka）」，「束」再承重「母屋（もや：moya）」及「棟木（むなぎ：munagi）」，上面再搭上斜向的「垂木（たるき：taruki）」，「垂木」上鋪上「野地板（のじいた：nojiita）」做為鋪屋瓦底襯之用。

屋架構成屋頂構造，因此承重了上面的鋪料，包括屋瓦，以及為了防風、防雨的耐力，對於建築住宅有著重要的構造作用。由於「和小屋」的屋頂承重方向為垂直向，建築規模受到限制，主要在寬度為一間到一間半左右（180cm至270cm）的住宅建築使用，公共建築則多使用洋小屋。另外，日式住宅的屋架木材多使用檜木、台灣杉為主，注重防蟻、耐腐。

　　而在「柱」、「桁」、「梁」之間的構搭法，有「折置組」與「京呂組」兩種。「折置組」是在每一個柱子上方先搭上「梁」、再搭上「桁」，由於每一組「小屋組」都要對到柱子，空間使用較受到限制，為較早期的工法，台灣日式住宅較少使用。比較容易看到的是「京呂組」，在柱子上搭「桁」，上面再搭「梁」，再組成「小屋組」，可以讓室內輕易自由地進行隔間，平面空間規劃不受柱位限制。

京呂組構造

以洋小屋為屋架的官舍標準圖

屋架（小屋組）的構造

　　屋架（小屋組）的構造組成是由軸組構造延伸，因此主要承接柱（高度）、梁（橫向）、桁（縱向）的位置，經過天井（天花板）的隔開後，承上起下，上承屋頂及屋瓦重量，下面撐起軸組及基礎構造。台灣日式住宅在「小屋梁」上面會搭建長短不同的「束」進行縱向支撐，再搭「母屋」、「垂木」而形成「小屋組」。

以下就各構造進行詳細解說：

- 梁（はり：hari）：中文用「樑」字。撐起建築短邊向，也是屋架構造最主要的撐起部分。天花板正上方的梁特稱爲「小屋梁」，通常撐起一間到一間半左右（180cm至270cm）的房間大小，木材特別粗大，具有承重的重要性。

- 桁木（けたぎ：ketagi）：桁，或稱爲「桁木」，建築物長向方向的支撐。在比較大型的住宅，或是工程預算足夠的住宅，在屋架上會加桁木，可以增加屋架的承重。

- 束（つか：tsuka）：中文稱爲「短柱」。「和小屋」的屋架與屋架之間以等距的「束」搭接支撐。

- 母屋（もや：moya）：中文稱爲「桁梁」。置於「束」、「梁」交會的上方，屋頂長向的支撐，與「桁」的方向相同，上面搭接「垂木」，搭接處會斜切，以便於連接材料。中脊特稱爲「棟木」，簷口「軒」側者特稱爲「軒桁」。

圖解屋架（小屋組）

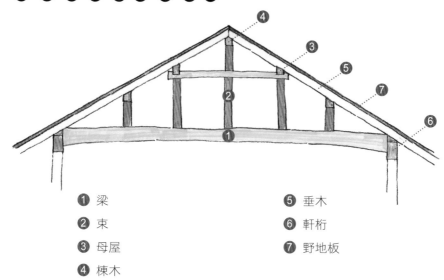

① 梁　　　　　⑤ 垂木
② 束　　　　　⑥ 軒桁
③ 母屋　　　　⑦ 野地板
④ 棟木

小屋組示意圖

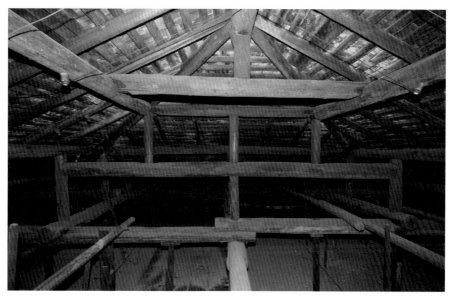

屋架構造（嘉木居）

- 垂木（たるき：taruki）：中文稱為「椽木」。構成屋頂面的材料，支撐屋頂斜率方向。上面為「野地板」。
- 棟木（むなぎ：munagi）：中文稱為「中脊」。「母屋」置於中脊者，比一般母屋粗壯以撐起整個屋頂及建築的重量。日語稱中脊為「棟（むね：mune）」。日本人將「上棟」視為重要儀式，屋宇興建時會舉行「上棟式」。
- 軒桁（のきげた：nokigeta）：「母屋」在屋簷簷口「軒」者，特稱為「軒桁」。
- 野地板（のじいた：nojiita）：做為屋頂面的構造材，鋪在「垂木」上方，再於「野地板」上面鋪屋瓦。

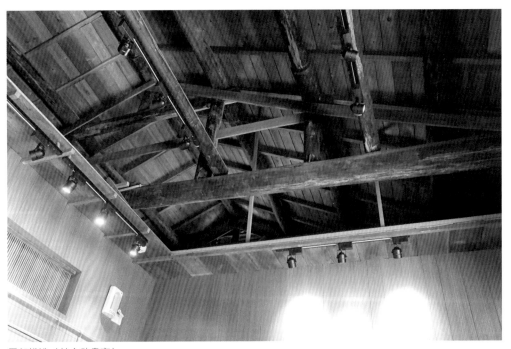

屋架構造（林之助畫室）

碍子（嘉木居）

碍子（齊東詩舍）

碍子

　　日治時代的住宅已經有電氣供應，傳送電氣之時所使用的絕緣物體稱爲「碍子（がいし：gaishi）」。爲白色陶瓷，設置在「小屋組」的屋架上，電線連接其中。

天井（天花板）

　　「天井（てんじょう：tenjyō）」爲日式建築中的「天花板」之意，在書院造的住宅中，「座敷」都會有「竿緣天井（さおぶちてんじょう：saobuchi tenjyō）」，將屋架遮住。而日式住宅會從小屋組吊下細木條，從背後將天井固定。因爲日本人認爲「屋根裏（やねうら：yaneura）」雜亂，是不可以顯露給外面看的，表現了「表」與「裏」的文化精神。

　　「竿緣天井」以細木條「竿緣」壓緣。必須特別注意的是，「竿緣」的方向必須要平行於「床之間」的方向，才是正確的方向。

「格天井（かくてんじょう：kaku tenjyō）」的空間等級較高，台灣的日式住宅較爲少見。孫立人將軍故居的書齋及佛堂爲「格天井」，可以見到這兩個空間的用途較別的房間特別而層次較高。

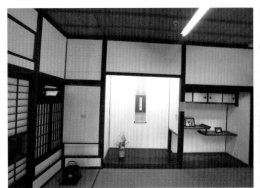
竿緣天井（辛志平校長故居）

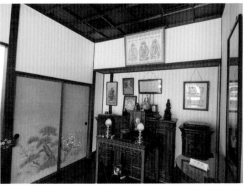
「格天井」的等級比較高，台灣日式住宅較少見（孫立人將軍故居）

竿緣天井（雲林故事館）

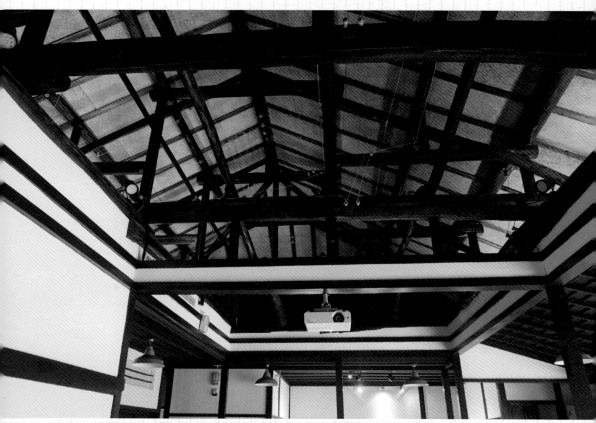

天井的再利用（齊東詩舍）

延 伸 閱 讀

天井的再利用

　　承襲書院造武家住宅系統的台灣日式建築，原本都會有天井
（天花板）將屋架遮住，表現了「表」與「裏」的文化精神。而
在現在台灣的日式住宅修復過程當中，常常把天花板打開，使參
觀者可以看到屋架的結構，做為教育解說之用。

日本的牆壁技術總稱為「左官工事（さかんこうじ：sakan kouji）」，為使用手或鏝等工具，塗上壁土，完成工事的技術。工事內容可以大分為牆壁載體的編織技術，以及牆面粉刷的塗面技術，總稱為「左官」，另外，屋頂瓦片的黏著材料，也是左官的工作範圍。在日式住宅當中，牆壁分為「眞壁造（しんかべぞう：sinkabe zou）」及「大壁造（おおかべぞう：ōkabe zou）」兩種技法。「眞壁造」將柱材外露，在視覺上，柱材為牆壁裝飾的一部分，具有濃厚的日本風格。而「大壁造」則用於土藏（倉庫）及洋風的空間，土壁將木構造從上面包住，外觀看不到木構造。「大壁

真壁造（嘉木居）

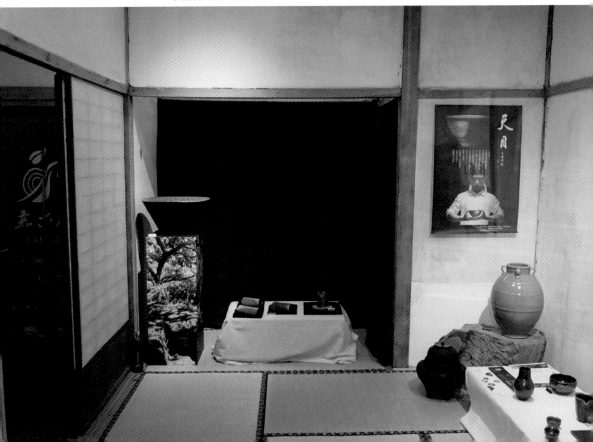

造」應用在當時大量興建的公共建築，住宅則應用在應接室或書齋的洋風空間，有些會貼上壁紙。

　　日式住宅的牆壁分為「編下地」與「塗牆壁」兩大工程。在「下地」的部分分為「小舞壁（こまいかべ：komai kabe）」及「木摺壁（きずりかべ：kizuri kabe）」，其中「小舞壁」以竹編為主，類似台灣的編竹夾泥牆（編仔壁），而「木摺壁」則使用木板條為載體。在「塗壁」的部分則依序有「下塗（したぬり：shitanuri）」、「中塗（なかぬり：nakanuri）」，最後再施上「上塗（うえぬり：uenuri）」，也就是「仕上（しあげ：shiage）」工程。

延 伸 閱 讀

牆壁技術

小舞

　　以木及竹的細材縱橫編織，做成壁體或屋頂構造載體的襯底部分，稱為「小舞」。日本和風建築以竹編的「小舞」為傳統，將竹子縱橫排列，以「小舞繩」綑綁固定。

下地

　　「下地（したじ：shitaji）」指形成構造基礎的地方，等於是在「打底」，在台灣日式建築有「小舞」及「木摺」兩種工法。編成牆壁面後，在表面施上裝修，也就是「仕上」工程。在「仕上」工程結束後不會顯露在表面。

仕上

「仕上」指表面的塗裝以及粉刷，進行刨光、塗裝等，工事，為建築物最表層被看到的部分，做工最繁複而不省略，也就是最後的裝修工程。日語動詞「仕上をする」就是做最後裝修，以及裝飾。

因此有一個相對應說法為「化粧（けしょう：kesyou）」及「野（の：no）」。例如：「化粧天井」、「化粧垂木」，這是指構造面裸露在外面的部位，要特別進行「仕上をする」，也就是進行特別的裝修的功夫。「野」，是材料中不外露的部分，例如：「野垂木」、「野地板」，為藏在比較內層的構造，從小屋組構造延伸出來，只有位於緣側的「化妝垂木」要進行特別處理。除了表現日本人「表」「裏」有別以外，「野」的部分不需要進行太多工事，達到省時省力的效果。

貫

原本指在鎌倉時代從中國傳入的「大佛樣」，做為橫向向度的加強支撐。後來也成為「小舞下地」的構造材，隱藏在牆壁當中，加強構造。

圖解小舞壁

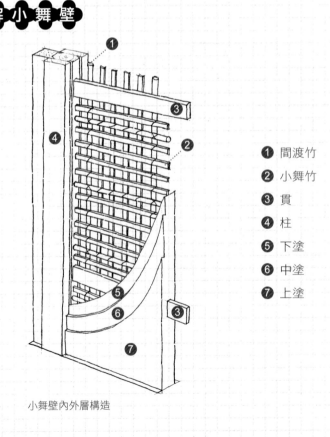

❶ 間渡竹
❷ 小舞竹
❸ 貫
❹ 柱
❺ 下塗
❻ 中塗
❼ 上塗

小舞壁內外層構造

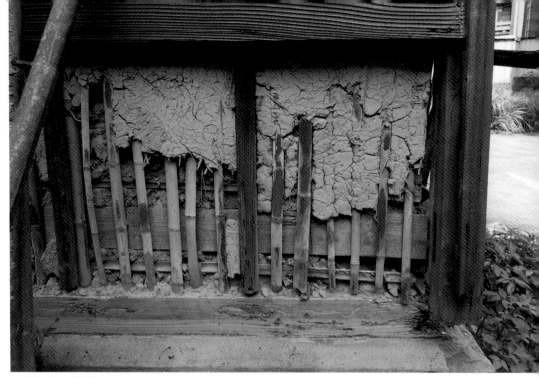

內部外露的小舞壁

日式住宅小舞壁細部解說

日式住宅的牆壁工事除了上述重點，還可細看小舞壁的結構工法，以及小舞壁完成前的塗壁手續，每道工法都會影響造屋的品質。

小舞壁結構

在編成「小舞壁」之前，在柱子上以及基礎上方的「土台」都會留孔洞，先組裝「貫」，再縱橫排列「間渡竹」及「小舞竹」，再以「小舞繩」綑綁組成。「間渡竹」及「小舞竹」一般來說使用桂竹，口徑大而耐用，是台灣本地產的重要竹子建材。使用的桂竹直徑約6至10cm，竹材年齡約3到4年為佳，一般會以自然乾燥

或水煮、浸泡鹽水來進行防腐處理。使用在「間渡竹」的口徑為40至60mm，「小舞竹」則需更小。間渡竹的放置位置在格狀30cm見方，小舞竹的放置位置則較為密集。

「貫」為結構補強的作用，通常橫縱間距在90cm左右，以防「漆喰」龜裂。「小舞繩」的材料通常為麻繩。

在「小舞下地」上會依序塗上「下塗（荒壁塗）」、「中塗」、「上塗（仕上）」，而在每一層塗抹當中，要先等待塗層乾燥，以及適當的修補。在進行下塗之前，必須要先行養灰，做為「生漆喰」的材料。而在日本的左官工事進行當中，每塗一層牆壁上去，必須要間隔一段時間等待乾燥，如此才能預防龜裂，並注重均勻的塗壁。相較於此，台灣的修復工程多限制在工期完工時間，多半沒有完全乾燥，導致後來牆壁容易龜裂。

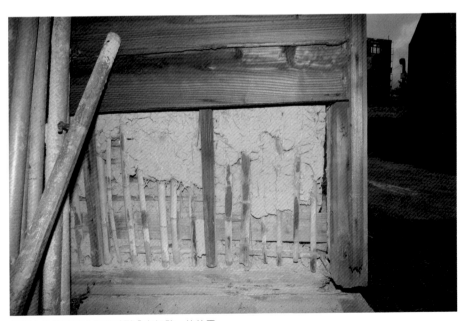

修復中的台灣日式住宅看到「小舞壁」的外露

煮「糊（海菜）」的過程

左官工事的塗壁材料與技術

　　左官工事塗壁材料繁多，主要可分爲土、「漆喰
（しっくい：sikkui）（灰泥）」、砂、水。以材料的
功能來分，可以分爲凝結材、塡充材、添加材。凝結材
做爲主要塗壁材料，經過自身物理或化學變化，爲支撐
壁塗材主要之強度。一般常用的凝結材有黏土、石灰、
雲母石、水泥等，與其他塡充材及添加材混合成爲漆喰
的材料。「漆喰壁」爲台灣日式建築的代表性牆壁。

　　而受到各地方材料品質影響，以及在工事中「下
塗」、「中塗」、「上塗」之需要不同，選擇的材料及
比例也會有所不同。以下就具代表性者加以介紹：

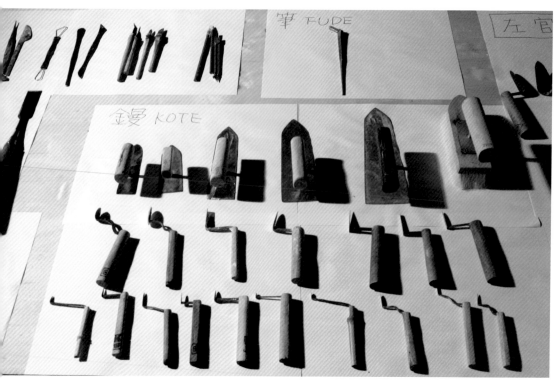

種類繁多的左官工具

- 土：分爲「下塗」用的「荒壁土」與「中塗土」，以及「上塗」所使用「色土」，而色土的顏色決定成品的顏色，土的來源通常就地取材。「荒壁土」具有黏土質性，也用於屋瓦工事。「中塗土」含有比較多的砂及小砂礫。「上塗」爲所謂的「仕上」，爲粉刷表面，以達到美觀的工事。

- 漆喰（しっくい：sikkui）（灰泥）：即是使用石灰經過化學變化，成爲消石灰塗抹的材料。在左官牆壁工事中，首先要先養生漆喰，才會進入編小舞壁的製作。養生漆喰的過程爲：首先要在養灰槽先盛一部分的水，將熟石灰過篩再放入。接著將麻絨打

散過浸泡，使其均勻分散在養灰槽。養灰的時間必須要放置1到3個月的時間，這段期間則要不停的觀察其狀況並均勻攪拌。

- 貝灰：貝殼含有石灰質，由於粉末細、材質白，多用於高級建築。台灣澎湖及西南沿海產牡蠣灰，但在日治時代台灣公共建築是使用輸入日本內地的貝灰。

- 填充材料：左官工事的土，加上不同比例的砂、水、混凝土，用在不同的施工表層做為填充材，依地區的土質及氣候也有不同的配比方式。在日本用料細分多元，而台灣的工程則較為統一規格。

- 添加材：「苆（すさ：susa）」、「糊（のり：nori）」，做為預防黏性、保水性不足而添加的材料。

- 「苆」做為防止塗壁材龜裂所添加使用，為植物纖維質材料，例如：藁（稻梗）、麻苧、和紙等。在日本依據使用的塗層會有不同的材料，以及切法、長度的使用，而在台灣主要使用稻桿及麻。

- 「糊」即為一般古蹟修復中所認知的海茉，日文稱為「布海苔」，功用為增加保水性及為了防止在塗抹過程中過早乾燥所添加的材料。現在除了天然海藻糊以外，也有化學原料，天然海藻糊雖然不容易製作，但是施作的牆壁較為耐久性。

小舞壁的再利用展示（大溪藝師館）　　　　　　小舞壁的再利用展示（嘉木居）

小舞壁外露的再利用展示

　　由於「小舞壁」為「下地」的功能，在進行完「仕上」以後就會被包覆在裡面，因此有些展示館會將部分的「小舞壁」露出，以達到對比的效果。

木摺

　　木摺下地為明治中期導入之洋風建築工法，以漆喰及石膏做為塗壁材料。做法將木摺板（木板條）間隔橫條排列，以上下兩個釘子固定在間隔的間柱上，木摺板使用白色杉木為主，表面必須要保持粗糙，以增加木摺板及塗壁材料的附著力。木摺板與木摺板之間的接起處要以「繼手」的方式連接，也就是使用榫接工法，必須要錯開「繼手」避免放置在同一個垂直面，以免造成塗層裂縫過長，導致整面塗層剝落。

木摺壁還有另外一個工法特色爲將「下麻苧」釘在木摺板上。「下麻苧」以馬尼拉麻製成，固定上端後，張開變成八字形，在固定時必須要錯開釘上，一邊在下塗時一起塗上，一邊則在中塗時一起塗抹，如此讓塗壁材在乾燥後可以固定，最後在中塗乾燥以後塗上上塗，等待乾燥、修補後即完成。

釘在木摺板上的「下麻苧」

日本人的信仰以神道教為主，以伊勢神宮為中心，祭祀以「天照大神」為主的「八百萬之神」[2]。日本第一代天皇神武天皇相傳為「天照大神」後代，因此日本有「萬世一系」的概念。二次大戰時台灣總督府下令「一街庄一神社」，要求漢人在家裡放置「神棚」，祭祀的正是「天照大神」。

日式建築在興建的時候，會進行「地鎮祭」、「上棟式」、「完工式」的儀式，以神道教的祭儀進行。其中最重要的莫過於「上棟式」，安置「棟札」，祭祀建築相關的神明，並在「棟札」上寫上工事相關人之姓名，安置在小屋束上。

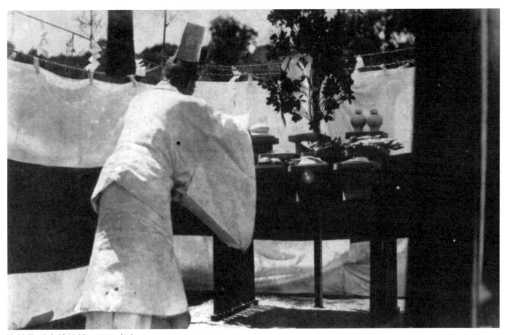

地鎮祭（高雄神社，1930年）

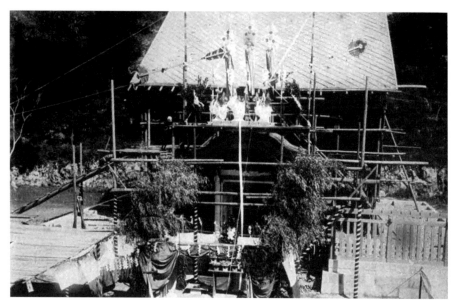

上棟式（高雄神社，1930年）

地鎮祭：起工式及立柱式

　　「地鎮祭」之舉行，在於建築開工之時。有保佑工事平安，以及向地主神請安之意。參加地鎮祭的人除了神職人員（稱爲「神主」或「齋主」）以外，有建築施主[3]、親近的親朋好友。在儀式結束以後，將鋤頭插入土中，並將斧頭下刀、立「心柱」，完成開工及動工儀式。在「地鎮祭」儀式結束後，接著進行「起工式」及「立柱式」，再開始進行基礎工事及整個工事。

　2　日本人相信萬物皆有神，「八百萬」意思是數量很多。
　3　「建築施主」，為指當次工事的建地者、提供資金者。

上棟式

　　為整個日式建築工事中最重要的儀式。在架起柱、梁、桁的軸組及屋架後（這個前段作業稱為「建前」），要安置「棟（中脊）」之時，為了感謝之前工事流暢，加持祈願竣工之工程順利，並祈求之後福運昌隆、家業平安，而盛大舉辦。上棟式對大工（木匠）具有重要性，也是日本木構造建築的重要代表儀式。對於日本人而言，「上棟式」的重要性難以言喻，在傳統工

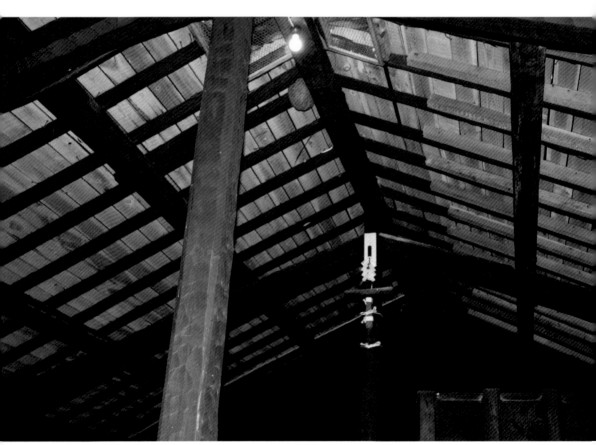

日本的民居中棟札固定在小屋組的束上

因為修復而被拿下來的棟札（日本京都）

程逐漸式微的現代中，唯有上棟式以及棟札還有被保留。在完成上棟式後，棟札會安置在棟木上，通常不施以釘子固定。

　　上棟式的儀式過程分為將棟木拉上的「易綱之儀」、將棟木固定在棟的「槌打之儀」、消解災厄的「散餅散錢之儀」。祭儀的祭祀道具包括破魔矢、棟飾、束幣等。

　　在「上棟式」中，最重要的是「棟札」的安置。棟札等於是一個神主牌，在上面寫明建築相關的神明、建主、請負人、大工棟梁的名字。棟札通常使用檜木，頂部呈山形，下半部寬度略窄，上面文字以毛筆寫成。寫字者通常是由神主或僧侶，也有大工所寫成的。棟札上面會寫上幾位與建築大工相關的神明，或者地主神的名字，常見的有「八意思兼大神」、「手置帆負大神」、「彥狹知命」、「屋船久久遲命」、「屋船豐氣

保留了神棚的遺跡（青田七六）

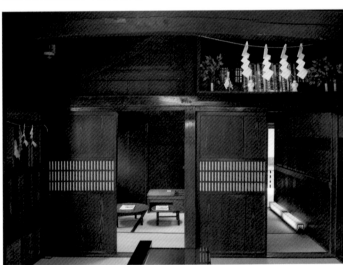

從棟札上面記載的名字，有助於理解老房子的歷史

日本傳統住宅的神棚置於鴨居上方

姫命」、「手置帆負命」等。棟札在上棟式時，放在最重要的「束」上，也有直接掛在棟上者，由於竣工後會被天花板遮住，通常只有在古蹟調查才會被發現。

完工式

完工時，還會再舉行淨地的儀式（日語稱爲「祓」），並向神明稟告工事完成。

屋內的信仰：神棚與佛壇

日本人的信仰爲神佛習合，大多數的人同時接受神道教與佛教。因此在日本的民居當中，神棚與佛壇往往並立，戰前以神棚爲多。

神棚通常設置於居間或茶之間。通常放置於鴨居高度，必須高於人平常生活的高度，每天供奉米、鹽、水以及榊[4]。日治時代總督府技師之討論中，考慮到會對神明不敬，認爲神棚後面應避免設置廁所。

在進入戰時體制以後，日本人要求台灣人在屋內設置神棚，並移除漢人的神桌及拜祖先的信仰。但是並非強制信仰神道教，雖然當時施行「一街庄一神社」，但是神道教信仰並沒有深化到台灣人的文化中，戰後神社被破壞殆盡，民間也迅速地恢復了原本漢人的信仰。

4　榊：為一種常綠樹，葉子為圓形，為日本神道教祭祀時使用。

適應台灣氣候的日式住宅

　　日治初期，日本官員暫住在清朝遺留下來的建築中，日本人對於台灣本地的磚造、土造構造住宅無法適應，因此興建官邸及官舍便具急迫性。1898（明治31）年，日本人在書院町及文武町興建官舍。南北兩側加上3尺寬的（90cm）「陽台」、以煉瓦（紅磚）為壁體，天花板高達12尺（360cm），小孩可在架高的地板下行走，窗戶及開口部很小，為玻璃及百葉窗的二重窗戶。這個設計參考了熱帶住宅[5]的形式，卻遭受到居住者不合居住習慣使用的抗議，於是更改設計。

　　日治初期衛生習慣與環境不佳，熱帶的瘧疾造成大量死亡率，除了致力改善衛生環境以外，在1900（明治33）年訂定《台灣家屋建築規則》中，規定地板高度至少要有二尺（60cm）以上，形成高架地板的特色，並規定在基礎部分必須改用紅磚及水泥來代替木造。因此，高架的地板（床）成為台灣日式住宅的極大特色，在實際的建築上，台灣日式住宅的地板高度，平均在60到75cm左右，有些住宅的地板高到1m（1m為特例，多見於早期住宅），造成台灣的日治住宅高度高於日本本地。而基礎使用紅磚及水泥，可以防止在陰暗潮溼的環境中被白蟻侵襲。

　　日本人喜歡居住在木造建築，其開放式的大開口，木造建築剛好給台灣的白蟻有最好的侵襲機會，而台灣強烈的陽光，也造成日本人居住難耐，因此日本人的設計環節中，如何避免白蟻侵襲，以及如何抵擋強烈日曬及暴風，1930（昭和5）年台灣建築會舉辦住宅座談會，就成為日本人在討論建築住宅時的重要問題。

5　源自西方列強的殖民經驗，認為要小開口以防暑熱及當地原住民攻擊。

技師設計住宅實例：尾辻國吉宅

　　尾辻國吉宅屬於「廣間型」，一樓玄關一進來是「廣間」，以「廣間」做為各室之間動線的中心，向左可以通向「應接間」，再往前可以進入食堂，並且深入座敷，右側則配置服務性空間。由於受限於基地，尾辻國吉將家族空間設置在西側，因此必須要解決強烈西曬、通風及防暑的問題。

　　尾辻國吉在台灣建築會主辦的住宅座談會提到設計理念及實際居住經驗，他將門口設計在東南側，引入夏季季風來增加室內對流、降低室內溫度。對於嚴重的西曬，在西側家族空間外設置緣側，利用障子的開闔，再加上對向服務性空間窗戶的開窗來增加對流。他敘述實際居住經驗，下午4點到5點左右雖然房間溫度相當酷熱，但是到傍晚夕陽西下時打開兩側開窗，室內就會產生涼風對流，是日治時期技師針對台灣暑熱氣候進行的設計案例。

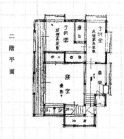

二階平面

　　但是在開口部擴大的結果，常會導致蚊蟲侵擾的問題。關於這個問題的解決方法，尾辻國吉在欄間加掛紗窗，來防止蚊蟲飛入。他認為雖然蚊帳要拿上拿下不甚方便，且有礙觀瞻，但可以抵擋大部分的蚊蟲。

　　尾辻國吉宅為目前僅存的總督府技師設計住宅，為台北市市定古蹟，彌足珍貴。

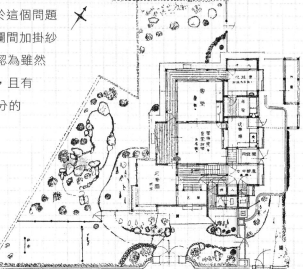

尾辻國吉宅平面，此為廣間型，西側日曬嚴重，為了家人活動空間，故設計二樓（引自《台灣建築會誌》，1930）

適應熱帶暑熱

　　日本人喜歡大開口的開放空間，可以把外界的風引進室內。日本住宅有「緣側」空間，爲中介座敷與庭院之間的長廊，利用「障子」做爲開闔，因應採光及通風的調節。但是由於台灣白天陽光太強，大開口會將熱氣引入，總督府技師對於大開口或小開口都有不同的意見。一派的說法是源自日治初期的熱帶建築法，將開口部縮小，窗戶加上遮蔭以及阻擋，以防止光線照到室內的方式，來阻止室內溫度上升；另一派則認爲要將窗戶擴大，並以保持室內通風對流的方式，來降低室內溫度。後者的做法比較符合日本人原有的居住習慣，獲得較多人的支持。而針對室內溫度的降溫，尤其對於台灣嚴重的西曬，尾辻國吉（參考p56、219）則以自宅設計實際提出主張，在傍晚時必須打開窗戶通風的方式，雖然是比較符合日本人的生活習慣，但不是適合台灣當地氣候的建築方式，必須加以調整。

　　「座敷」是主人的空間，從「座敷」欣賞庭院，也是日本人的生活雅趣，因此在住宅設計當中，會把「座敷」方位留給氣候最宜人的南側，也因此「玄關」位置往往在北向。這樣座南朝北的空間觀念，與漢人傳統的座北朝南的方位觀相異。但是由於台灣冬天的東北季風強盛，也有一些日式住宅改採在南邊設置玄關，除了冬天比較舒適以外，夏天可以直接引入西南季風，改善暑熱的問題（但如果是官舍，受到基地本身的條件影響很大）。

寬闊的緣側是早期防暑的方法（總爺招待所）

　　在房子本身的設計上，台灣日式住宅有著深邃的出簷，屋簷長長地伸出，與主屋有一段距離，以避免陽光直接照射室內。「簷」的日文稱爲「軒」，「簷口」稱爲「軒下（のきした：nokishita）」，形成沒有牆壁，以柱子支撐的半開放空間。另外，在窗戶上面加上單片屋頂「庇（ひさし：hisashi）」，也有遮陽的效果。在洋式的應接間則會加上「露台」做爲遮陽之用。「軒

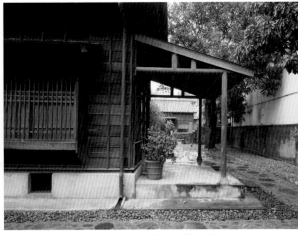

緣側外側以庇延伸（總爺招待所）

辛志平校長故居露台。在應接室外側，調查研究時
已經毀壞。修復時以較為淺色的木頭搭建，與主體
建築區分

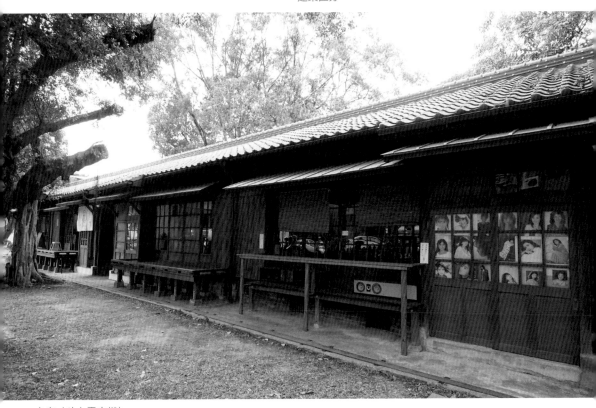

↑庇（斗六雲中街）

下」及「庇」，再加上以「緣側」做為區隔，使得室內不會直接遭受到陽光直射，是台灣日式住宅對於熱帶氣候的適應方式。

而防暑與材料有非常大的密切關係。牆壁、屋簷、窗戶的熱容量越大，隔熱性越好，室內越涼爽，屋頂所鋪的黑瓦也有隔熱的效果。栗山俊一發明防暑磚，在當時不僅應用在公共建築，住宅上也有利用。但是防暑磚的開窗不能太大，是一個缺點。

淺井新一官舍露台。露台為遮陽的設施，為洋式風格，多置於應接室外面（引自《台灣建築會誌》，1930）

使用改良式理想瓦的住宅（台中村瀨末吉氏宅，1930s）

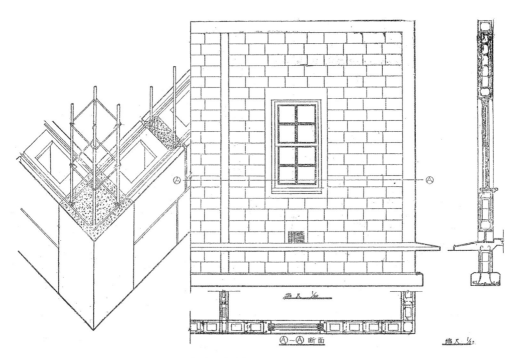

有防暑磚的住宅（引自《台灣建築會誌》，1941）

防暑磚廣告（引自《台灣建築會誌》，1941）

排水的設計

在排水的設計上，台灣日式住宅的屋坡斜率比日本本地的住宅略陡，適應台灣的多雨氣候，讓下雨時能夠讓雨水快速排除。日式住宅會在室內打上天花板，天花板與屋頂之間構成一個空間稱為「屋根裏（やねうら：yaneura）」，為屋架及電線等的設置空間，這些空間必須藏住而不可外露，因此日本人會在屋根裏配線。在台灣，除了基礎高度、室內高度會提高以外，「屋根裏」的高度也會比日本本地略為提高，切妻及入母屋的妻側還會開天窗，以保持通風，適應了台灣高溫多雨的環境。寄棟造雖然有四個屋坡，利於排水，但無法開天窗，有通風性較差的缺點。

在1900（明治33）年的《台灣家屋建築規則》當中，就已經規定家屋的簷口必須要有接水口，導引雨水排向下水溝。日語中的「樋（とい：toi）」指用來排放屋頂雨水的

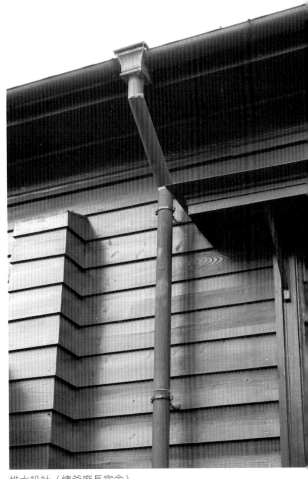

排水設計（總爺廠長宿舍）

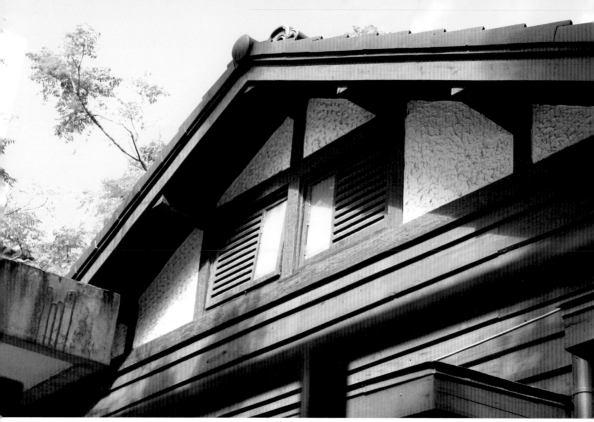

↑通風窗（齊東詩舍）　　↓通風窗（高雄中油宏南宿舍）

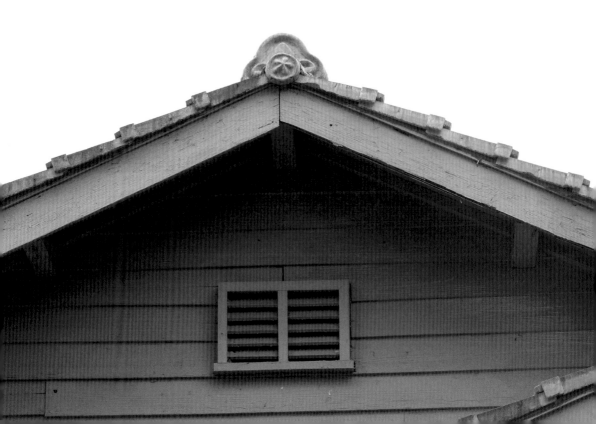

溝狀或管狀設施，分爲「軒樋（のき
どい：nokidoi）」、「呼樋（よびど
い：yobidoi）」、「豎樋（たてどい：
tatedoi）。

「軒樋」即中文所稱的天溝，在
日式住宅的屋簷處，與軒相接，管子剖
半，以便於接收雨水。

「呼樋」爲連接天溝、落水管之落
水彎管。由於外型像鮟鱇魚，又名「鮟
鱇」。

「豎樋」爲引導雨水至地面的直立
落水管。管呈圓形或多角形，其配合當
地雨量調整間距，一般規模之日式住宅
通常約設置6到8支落水管。而在落水管
下端多以陶管連接排水系統，指引一條
溝，排入「雨漏溝」中。

豎樋（總督府山林課宿舍）

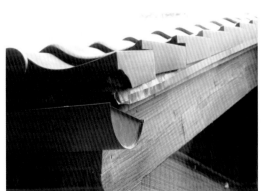

「軒樋」貼在軒上，並在軒瓦、破風與「軒樋」之間
再做一條銅板褶痕，使得防雨更爲徹底（大溪木藝博
物館）

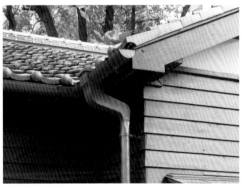

呼樋因外型之故，又稱爲「鮟鱇」（總督府山林課
宿舍）

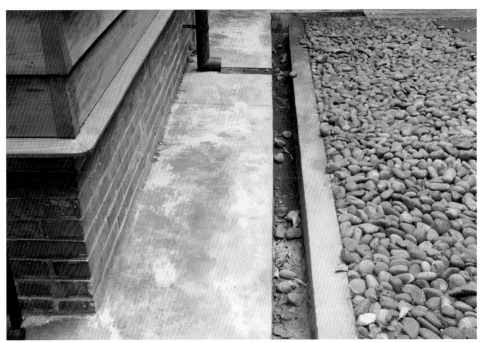

犬走（梁實秋故居）

　　另外，在建築物的四周圍會設置「犬走（いぬばし
り：inubashiri）」，目的防止因為泥濘而直接弄髒建築
物，並保護建築物的基礎部分，與基礎混凝土地坪一同
施作，往外傾斜至雨漏溝。

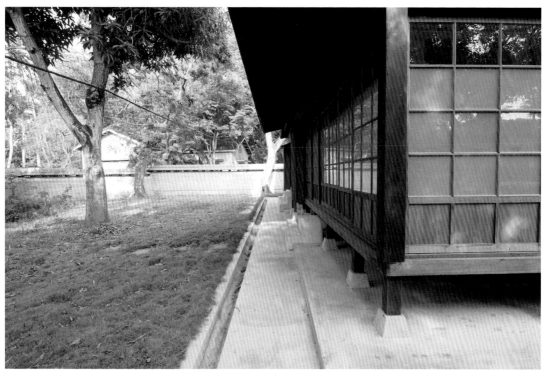

↑犬走（橋頭糖廠）　　↓犬走（總爺廠長宿舍）

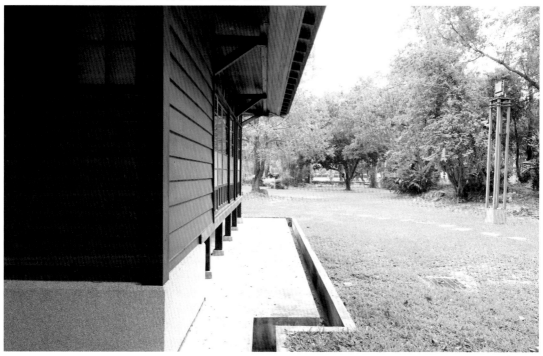

白蟻與防蟲的問題

　　家白蟻學名*Coptotermes formosanus*，日本又稱爲イエシロアリ、イヘシロアリ。台灣因氣候因素有嚴重的白蟻問題，潮溼的環境是白蟻的溫床，加上只要有木料及縫隙，白蟻便大量繁殖而危害建築物。建築物在修復過程中，解體調查、拆解結構，往往會看到嚴重的白蟻蛀蝕，足見白蟻對台灣日式住宅的危害。

　　日治初期，日本人使用日本本地的木材，在殖民台灣短短不到十年之間，便已經遭受白蟻大量危害而腐朽。因此在1907（明治40）年台灣總督府聘請大島正滿（1884-1965）前來台灣進行白蟻研究，大島正滿爲著名動物學者，研究內容包括白蟻的生物屬性、白蟻對建築及其他物品破壞的模式、防蟻劑的研發、木材防腐的處理方法及建築防蟻方法等。大島正滿及其研究團隊在1909（明治42）年發表第一本研究成果《第一回白蟻調查報告》，此後直到1917（大正6）年，一共發表了六回的白蟻研究報告，可以說是當時對於台灣白蟻研究的重要研究成果。

　　大島正滿研究中最重要的發現是，原有的水泥砂漿含有石灰，會造成白蟻啃蝕，因此改變原有的水泥配比成爲水泥1份、砂3份，研發了「防蟻混凝土」，並施作在基礎磚砌「床束」的一半周圍，以達到防蟻的效果。

　　但是「防蟻混凝土」尚不能完全杜絕白蟻之害，因此在昭和時代，栗山俊一更加深入探究並發表在《台灣建築會誌》上。栗山俊一對水泥砂漿之蟻害特性，以及木材耐蟻性做針對性的研究顯示，台灣產紅檜及扁柏的

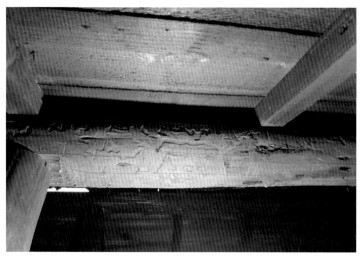

白蟻蛀蝕情形 / 廖明哲提供

耐蟻性佳，並適合做爲建築材料，在1912（大正元）年開始採伐阿里山檜木後，受到日本人非常喜愛，因此大量使用在日式住宅之中。

　　台灣蚊蟲多，睡覺時必須要掛蚊帳，在緣側外側加裝玻璃障子，不僅有隔絕外面蚊蟲的作用，而且可以藉由障子的開闔來調整室內空氣流通，達到調整溫度的效果。在這個時候，緣側的存在又是另一個中介的空間。

　　欄間是日本人美感意識的表現，但由於多爲透雕裝飾，蚊蟲很容易穿過，在台灣使用時容易造成困擾。針對這個問題，尾辻國吉以及許多總督府技師的做法是在欄間空隙處加上網子，以防止蚊蟲穿過。而在戰後使用時，欄間因爲有縫隙，爲了加裝冷氣空調，常被移除或封死。

結語

　　台灣的日式住宅以日本人居住文化為基礎，發展出一個別具特色的建築，時至今日，藉由對日治時代興建的日式住宅之詳加介紹，除了帶領讀者更深入了解這塊土地上的文化，並對戰後日式住宅的發展與變化有更為清晰的輪廓。

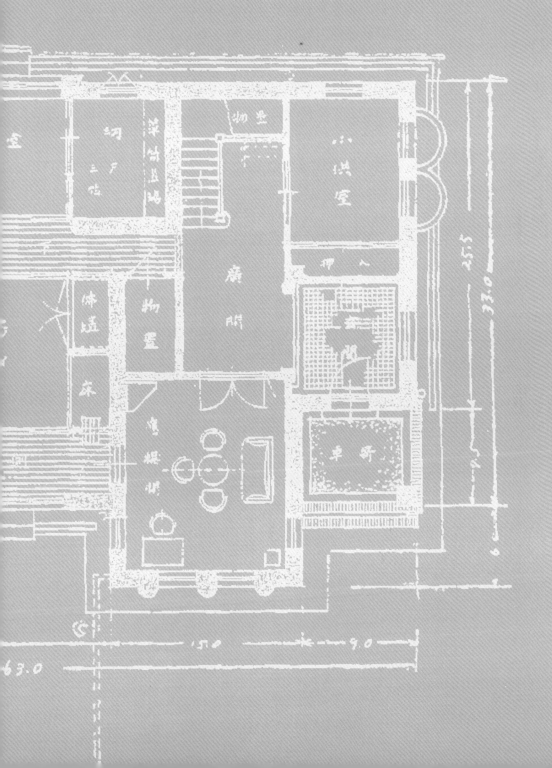

戰後的台灣日式住宅

日本人在台灣建造了一批日式住宅後，1945年因戰敗而被迫遣返，只能帶一只皮箱的行李家當返回日本。在台灣的產業，不管是公有的官舍，還是私人的私宅，都只得放棄。這些日式住宅後來由公家單位接收，大部分配給於遷移來台的外省族群，少部分為本島基層官員居住或經由買賣獲得。漢人與日本人之間的居住習慣不同，以致後來有不同程度的增衍改建。

漢人習慣椅子居的生活，室內與室外之間沒有脫鞋的區分。1945年以後來台的住民，看到日式住宅玄關要踏上一階，裡面鋪著草蓆（榻榻米），以及紙門的隔間，而緣側對於漢人而言，只是一片長廊，還會引起蚊蟲及盜賊進入。這些日式住宅的要素，對於新住民而

近代床之間的空間利用（李國鼎故居）

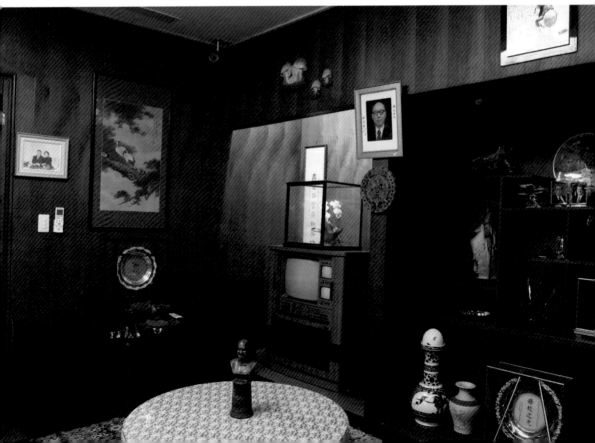

襯有花色的合板襖　　　　　　　　以戰前文件為襯底的襖

言，想必是非常迷惑與不便的。而受過日本人統治的台灣人對於在榻榻米室內要脫鞋等習慣便較爲熟悉，在物資缺乏的年代也就繼續沿用了。

　　由於台灣的氣候不適合榻榻米，以前隔一陣子就必須整批汰換。以稻草（或者藺草）做成的榻榻米厚達5公分，必須要用粗針來回穿梭製作，非常地辛苦。而換襖及障子的工作，就落到小孩頭上。對小孩而言，換襖與障子上面的紙張是一件苦差事，障子的棉紙要貼在房間外側的棧（竹條）上，一不小心就會戳破，處理上十分困難。戰後的台灣人喜歡花色，代替以前日本人素色的表面，在襖的表層，糊上花色的表紙。而襖需要層層襯紙疊起，這些襯紙有的是拿日治時代的公文，有的還是拿中文的報紙來糊成襯紙。可以看出在物資缺乏、凡事節儉的年代，前人的東西繼續使用、物盡其用的情形。

襯有花色的裱紙

　　座敷這個空間對於漢人文化來說是一個異質性的空間，在漢人空間文化當中，正門一進去正對的空間為正廳，為擺放祖先牌位，以及家族團聚、宣布事情的地方。近代市民生活浸透到一般民眾生活後，家族之間情感交流的功能增強，開始出現「客廳」空間，不僅是家族活動的場所，同時也是待客的場所。以日式住宅來說，在座敷及應接間最為方便。因此戰後住進日式住宅的漢人，也多半以座敷或應接間為「客廳」，成為主要的活動空間。應接間原本就是洋式，容易擺上傢俱，但是位置較為側偏，有些家庭則做為寢室之用。

　　從1960年代後半，電視開始進入一般家庭，到1970年代家家戶戶必備電視。許多居住在日式住宅的家庭，把電視放在床之間供作觀賞娛樂之用。不僅是因為空間位置適當，四周有框，容易變成焦點，位置也成為空間極度利用的表現。此外，違棚則做為展示間擺放小物。

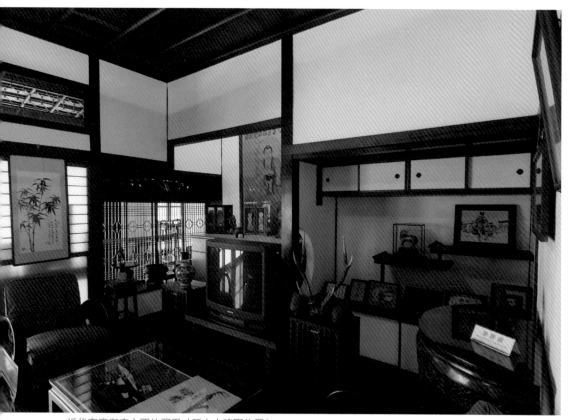

近代客廳與床之間的運用（孫立人將軍故居）

床之間已經改為押入，床脇的違棚及半月形裝飾保持完整。柱子等木材已經被原居者塗上綠色的漆

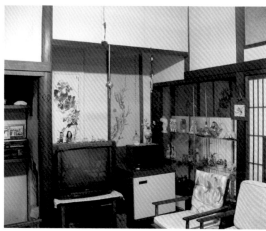

放置電視機的床之間

終究，漢人習慣使用傢俱生活，因此搬進許多傢俱，堅持在室內穿鞋子。後來更是把榻榻米拆除，方便行動。另在緣側進行增建，擴大室內空間的使用，也能防範盜賊。拆除襖及障子，用夾板補強，以加強隔音效果。廁所、浴室、廚房的改建，加上現代化傢俱，貼上磁磚。等到空調冷氣問世後，為了拉空調管線，以及密合室內，將欄間去除並塞住孔洞。在現代化的過程中，老房子逐漸無法符合現代化的生活機能，如木頭悶在夾板當中，加速白蟻啃蝕、造成腐朽及毀壞，實非明智之舉。

　　整個古蹟保存運動當中，日式住宅的保存運動發展較晚，要進入2000年以後才開始受到矚目而保存。而保存下來者以台北市居多，台北市的日式住宅保存，一方面以名人故居方式保存，近來則以街區保存的觀念進行。一開始的保存方式採用名人故居的形式保留，是由於戰後台灣日式住宅多配給高官及教授居住，這樣的保存方式無非是要藉由居住者的名氣來喚起保存運動的注意。但是由於名人並非就是在該住宅居住最久的人，為了要回歸房子本身的重要性，並且強調保存地區的街廓概念，因此後來命名方式以「街道-巷弄」為主，企圖讓焦點回到日式住宅本身。

　　在歷經高度經濟成長期之後，有的屋主買進新房地產或是移民海外，漸漸地，日式住宅人去樓空，住宅無人居住，邁入破敗的命運。但在另外一方面，日治時代的生活習慣，卻帶給台灣人不同於周遭國家中國、香港、澳門等漢系民族的居住經驗，間接影響到現代住宅文化。

新移居的漢人沒有在室內脫鞋的習慣，便把玄關填平（殷海光故居）

漢人習慣使用寢俱為床就寢（李國鼎故居）

地板面改用磨石子來代替原有的榻榻米（殷海光故居）

首先為在室內脫鞋的習慣。現在台灣人的住宅中，雖然已經沒有明確的「玄關」空間的形式存在，但是台灣人從室外進入室內時，有在門口脫鞋、把室內拖鞋穿上的習慣，這是受到日式住宅居住經驗的影響，也有別於中國地區的住宅。「玄關」這個日式住宅空間，雖然在現代的台灣住宅中沒有一個確切的範圍，卻以一個沒有框的無形空間，界定了室內及室外的界線。

　　第二點為在大樓住宅當中，常會設置「和室」空間，並以推拉式的門為開闔。「和室」的地板往往比室

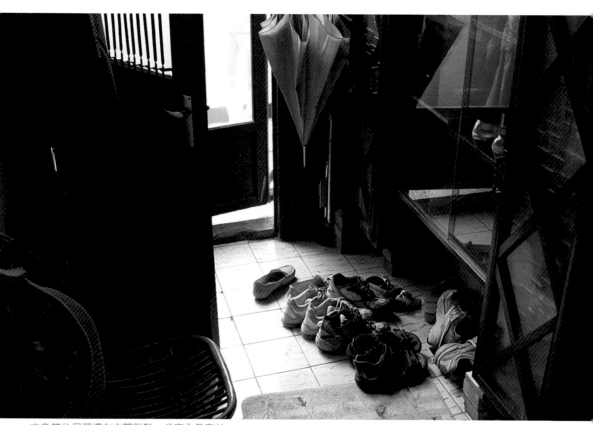

本島籍住民習慣在玄關脫鞋，分室內及室外

內要來的加高，進入「和室」空間要脫室內鞋、打赤腳。這個空間可以說明在1990年代台灣房地產盛行時，剛好迎上台灣第一波對日本文化的憧憬復興，當時電視台播放日劇及卡通，造成「哈日」的風潮。因此「和室」這個空間延續至今，正代表了台灣人嚮往日本文化的風氣。

第三點則是在更早期的1970年代，當時台灣所蓋的透天厝，上面都有鋪著磁磚馬賽克的浴缸。據口述，戰後初期住在日式住宅的台灣人，仍保有泡風呂的洗澡習慣，當時有的風呂還使用檜木桶。後來台灣人不再進行泡澡的習慣，卻在蓋透天厝的時候，在浴室設置一個磁磚馬賽克的浴缸，實際使用效果雖然沒有很大，卻也是日治時代生活習慣的遺留。

台灣的文化呈現多元的面相，本書將焦點放在日治時代由日本人興建的日式住宅的介紹，而不管是外觀的雨淋板牆、黑瓦屋頂，或者是座敷、土間、緣側等特殊空間，台灣的日式住宅以日本人居住文化為基礎，在適應台灣高溫多雨、白蟻及蚊蟲多的艱苦環境下，發展出一個具有特色的建築。而台灣本來就有台灣本島人及原住民的居住，戰後又有一批新住民，共同融合之下，創造出多元、互相影響的文化。也許在居住的本質當中，這些日式住宅的構成已經在現代難以看見，只徒留一個外在的形體，但是藉由更了解其空間內涵的特色，以及建築工法的精妙，希望能夠帶給讀者一個深入淺出的印象，也對這塊土地上的文化有更多的了解。

台灣日本建築史大事年表

世紀	日本年號	中國朝代	日本建築史大事	
7th	飛鳥時期 592-710	隋 581-619	從中國學習木造技術	
8th	奈良時代 710-794			
9th		唐 618-907		
	平安時代 794-1185			
10th				
11th			貫、長押的使用（重建東大寺 1190：大佛樣）	寢殿造（平安時代）
12th	鎌倉時代 1185-1333	宋 960-1279		
13th			付書院之出現（鎌倉時代）	
14th	室町時代 1338-1573		1485 年，銀閣寺東求堂創建，現存最早的座敷要素	
15th		明 1368-1661	座敷元素完備 楊榻米普及化	
16th	安土桃山時代 1573-1603		受禪宗影響之茶室	書院造（初形成於鎌倉時代，室町時代完備，江戶時代達到頂峰）
17th			1626 年，二條城二之丸御殿興建書院造樣式達到頂峰	
18th			江戶城開始鼓勵用瓦（1720s）	
	江戶時代 1603-1868	清 1662-1911	1854 年，美國海軍大將培里叩關，日本開港，形成外國人居留地	
19th			1868 年，大政奉還，在二條城大廣間舉行	

世紀	日本年號	台灣紀年	日本建築史大事		台灣近代建築史大事
19th 末	明治時代 1868-1912		1869（明治 2）年北海道開拓計畫，大量用雨淋板建材 1871（明治 4）年廢藩制縣 1872（明治 5）年大藏省訂日本官舍標準 1877（明治 10）年約書亞，孔德來日改良為引掛棧瓦（明治初期）	和洋併置	
		明治時代 1895-1945			1895（明治 28）年簽訂《馬關條約》，日本統治台灣 1896（明治 29）年總督府聘爸爾登任衛生技師 1897（明治 30）年設置財務局土木課，日治時代營繕業務長期設置在土木部門下 1898（明治 31）年總督府聘後藤新平為民政長官 1898（明治 31）年在書院町及文武町興建熱帶住宅樣式官舍
20th					1900（明治 33）年頒訂《台灣家屋建築規則》 1900（明治 33）年頒訂《污物掃除法》 1904（明治 37）、1906（明治 39）年嘉義大地震，斜向構造及防火構造的使用 1905（明治 38）年頒布《判任官以下官舍設計標準》，採用日本武家書院造樣式為標準圖的設計 1901（明治 34）年興建總督官邸 1907（明治 40）年修訂《台灣家屋建築規則》
	大正時代 1912-1926	大正時代 1912-1926	1916（大正 5）年住宅改良會 1919（大正 8）-1920（大正 9）：生活改善同盟會，文化住宅流行 1925（大正 14）年關東大地震	空間配置的改革和洋折衷	1912（大正元）年總督官邸改建 1912（大正元）年阿里山木材砍伐開始 1922（大正 11）年·《台灣總督府官舍建築標準》，確立高等官 1 至 4 種、判任官甲至丁種之種別標準 1922（大正 11）年高商住宅利用組合成立，私宅開始流行 大量生產理想瓦（1920s）
	昭和時代 1926-1989	昭和時代 1926-1945			1929（昭和 4）年台灣建築會成立 1929（昭和 4）年總督府營繕單位獨立為官房營繕課 1930（昭和 5）年台灣建築會舉辦住宅座談會 1935（昭和 10）年新竹台中大地震 1935（昭和 10）年始政四十周年紀念台灣博覽會 1942（昭和 17）年進入戰時體制，物資管制，住宅營團 1945（昭和 20）年日本戰敗
		國民政府 1945			

專有名詞中日文拼音索引

中文	日文	羅馬拼音	頁數
平入	ひらいり	hirairi	P89、108、185、186
妻入	つまいり	tsumairi	P89、185、186
桁行	けたゆき	ketayuki	P185、186
梁行	はりゆき	hariyuki	P185、186
表門	おもてもん	omotemon	P14、109
裏木戸	うらきど	urakido	P109
外壁	がいへき	gaiheki	P14、90
廣間	ひろま	hiroma	P12、16、99、100、150、219
庇	ひさし	hisashi	P221、222
軒下	のきした	nokishita	P15、221
切妻	きりづま	kiriduma	P73、74、79、87、88、225
寄棟	よせむね	yosemune	P67、69、71、74、77、78、80、87、88、225
入母屋	いりもや	irimoya	P77、78、80、87、225
引掛棧瓦	ひっかけさんがわら	hikkake sangawara	P15、20、77、79、80、82、88
軒瓦	のきがわら	noki gawara	P20、78、80、81、83、88
鬼瓦	おにがわら	oni gawara	P15、21、79、80、84
巴瓦	ともえがわら	tomoe gawara	P21、79、84
棟瓦	むねがわら	mune gawara	P15、21、79、80、86
熨斗瓦	のしがわら	noshi gawara	P21、79、86
袖瓦	そでがわら	sode gawara	P79、81、87、88
破風	はふう	hahū	P87、88、108
懸魚	げぎょ	gegyo	P88
車寄	くるまよせ	kurumayose	P108
下見板	したみいた	shitamiita	P14、93
南京下見	なんきんしたみ	nankin shitami	P91、93、94
簓子下見	ささらごしたみ	sasarago shitami	P93、94
押緣下見	おしぶちしたみ	oshibuchi shitami	P93、94

244

中文	日文	羅馬拼音	頁數
玄關	げんかん	genkan	P12、16、29、31、57、73、88、99、100、104、106、107、108、113、140、150、168、171、180、219、220、240
式台玄關	しきだいげんかん	sikidai genkan	P29、106
土間	どま	doma	P28、57、104、111、112、113、160、241
床	ゆか	yuka	P28、57、107、111、112、113、115、172
座敷	ざしき	zashiki	P12、16、25、29、31、39、51、65、73、99、101、114、115、116、122、125、126、127、131、137、168、171、199、219、220、236、241
床之間	とこのま	tokonoma	P12、114、117、118~127、199、236
押板	おしいた	oshiita	P119、121、122
床框	とこがまち	tokogamachi	P117、119
床柱	とこばしら	tokobashira	P117、119、123、191
落掛	おとしがけ	otoshigake	P117、119、123
床脇	とこわき	tokowaki	P117、118、119、120、123、126
違棚	ちがいだな	chigaidana	P29、117、120、125、236
天袋	てんぶくろ	tenbukuro	P117、120、126
地袋	じぶくろ	jibukuro	P117、120、126
狆潛	ちんくぐり	chinkuguri	P120、123
海老束	えびつか	ebitsuka	P117、120
洞口	ほらぐち	horaguchi	P120、123
書院	しょいん	syoin	P26、28、29、30、38、48、115、116、117、119、120、121、122、137、199
長押	なげし	nageshi	P117、123、137、138、191
建具	たてぐ	tategu	P128、144、185
障子	しょうじ	syōji	P15、17、39、95、117、121、123、125、128、130、132、135、136、137、144、164、171、172、219、220、231、235、238
襖	ふすま	fusuma	P17、39、117、120、123、125、129~135、137、144、164、166、171、220、235、238
鴨居	かもい	kamoi	P137
敷居	しきい	sikii	P137
欄間	らんま	ranma	P132、137

參考書目

史料

- 《台灣建築會誌》
- 《台灣總督府公文類纂》

書籍及論文

- 堀込憲二《日式木造宿舍修復・再利用・解說手冊》，行政院文化建設委員會，2007。

- 陳信安《台灣總督府官舍建築標準之研究》，成功大學建築學研究所博士論文，2004。

- 林思玲《日本殖民台灣建築氣候環境調適的經驗》，成功大學建築學研究所博士論文，2006。

- 黃茂榮《台灣日治時期小舞壁及木摺壁技術之研究》，中原大學建築學研究所碩士論文，2006。

- 佐藤嘉一郎等《土壁、左官の仕事と技術》，學藝出版社，2011。

- 田種玉《日據時期台灣雨淋板建築歷程之研究》，中原大學建築學研究所碩士論文，1995。

- 呂哲奇《日治時期台灣衛生工程顧問技師爸爾登對台灣城市近代化之研究》，中原大學建築學研究所碩士論文，1998。

- 董宜秋《帝國與便所：日治時期台灣便所興建與污物處理》，五南，2012。

- 林一宏《日本時代台灣蕃地駐在所建築之體制與實務》，中原大學設計學博士學位學程博士論文，2017。

- 原口秀昭著，林郁汝譯《圖解木造建築入門》，積木文化，2010。

- 藤森照信著，黃俊銘譯《日本近代建築》，五南，2014。

古蹟修復報告書

- 《辛志平校長故居暨修復計劃總結成果報告書》，新竹市文化局，2004。

- 《市定古蹟福州街11號修復與再利用計畫成果報告書》，未出版，2014。

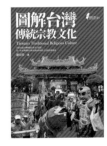

國家圖書館出版品預行編目資料

圖解台灣日式住宅建築 / 吳昱瑩著.
-- 初版 . -- 台中市：晨星 , 2018.02
　　面；　　公分 . -- (圖解台灣 ; 19)
ISBN 978-986-443-398-8(平裝)

1. 房屋建築　2. 日本風尚　3. 台灣

928.33　　　　　　　　　　　　　　106024658

圖解台灣 TAIWAN | 19　圖解台灣日式住宅建築

作者	吳昱瑩
主編	徐惠雅
執行主編	胡文青
校對	吳昱瑩、胡文青、陳育茹
插畫	王顧明、劉冠麟
美術設計	賴怡君
封面設計	柳佳璋

創辦人	陳銘民
發行所	晨星出版有限公司
	台中市 407 工業區 30 路 1 號
	TEL：04-23595820　FAX：04-23550581
	E-mail：service@morningstar.com.tw
	http：//www.morningstar.com.tw
	行政院新聞局局版台業字第 2500 號
法律顧問	陳思成律師
初版	西元2018年02月10日
四刷	西元2023年05月20日

讀者專線	TEL：02-23672044 / 04-23595819#212
	FAX：02-23635741 / 04-23595493
	E-mail：service@morningstar.com.tw
網路書店	http：//www.morningstar.com.tw
郵政劃撥	15060393（知己圖書股份有限公司）

印刷	上好印刷股份有限公司

定價 450 元
ISBN 978-986-443-398-8
Published by Morning Star Publishing Inc.
Printed in Taiwan

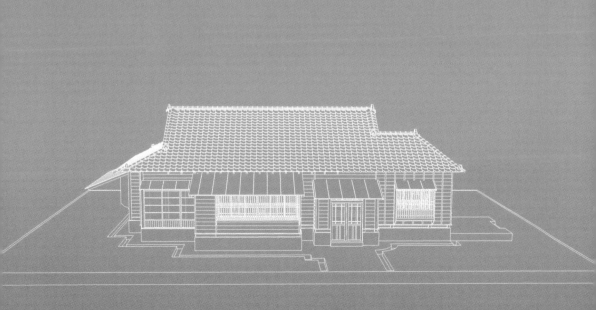

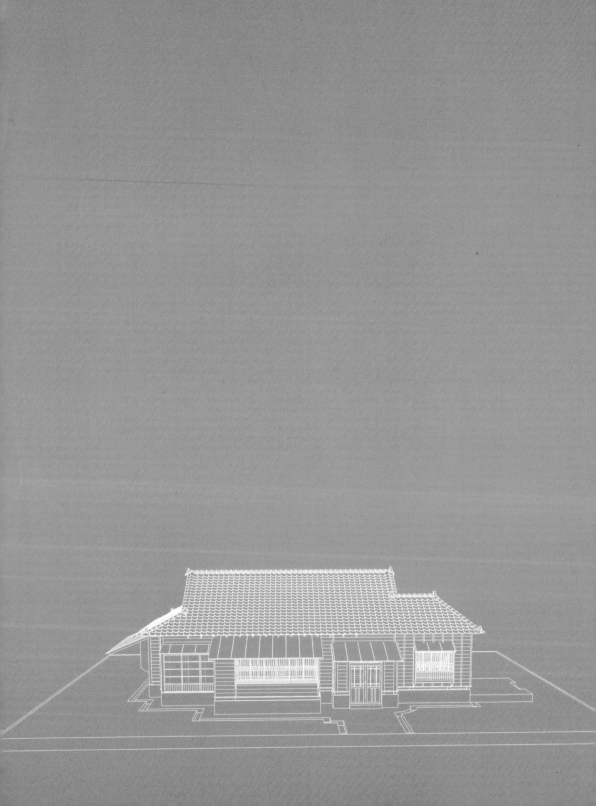